基礎

一起輕鬆・快樂地・開始畫素描吧！

鉛筆素描

Studio Monochrome　著

角丸圓　編輯

從基礎開始
培養你的
素描繪畫實力

「仔細觀察後再描繪！」是怎麼一回事呢！？

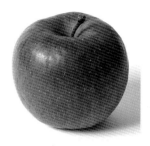

看著真正的蘋果，任誰都會知道那是一顆蘋果。

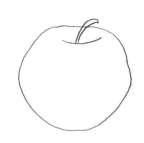

跟左邊真正的蘋果擺在一起，總覺得圓弧感及膨脹位置似乎不太一樣。

描繪不出來的人，並不是「不會畫畫」，而是「沒觀察事物」

如左圖，只要在一個圓形上加上一個蒂頭，就會變成一個看起來神似蘋果的圖案。這是描繪者對蘋果形狀的既有印象而描繪出來，所以與正確形狀相差甚遠。要再描繪得更「像蘋果」，該怎麼做才好呢？

〔增加蘋果的資訊量…平面視覺〕

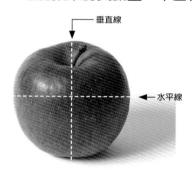

← 垂直線
← 水平線

在縱向畫出一條垂直線，橫向畫出一條水平線，並觀察其高度與寬度的比例。畫出這個十字線，就會發現高度跟寬度幾乎是一樣長。

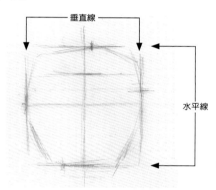

← 垂直線
← 水平線

左右再各畫一條垂直線，上下再各畫一條水平線，將其框起來。也可以在水平方向的直線上再分成2等分或4等分，去摸索形狀。接著在四個角的部位也畫上斜直線。

起稿別使用曲線

蘋果的輪廓乍看之下很圓，所以常會想要直接以曲線來描繪，但要正確捕捉變化很細膩的自由曲線是一件很困難的事。剛開始描繪時，就用「直線」吧！直線在長度及傾斜度上很好辨認，所以作為捕捉形狀的輔助線是很有效的。

▲畫出來作為起稿的參考標準，這些暫時的記號及線條就稱之為「輔助線」。只要形狀明確了，輔助線的任務就結束了，之後再慢慢擦掉。

在這邊不要去看蘋果

畫出斜線輔助線的訣竅

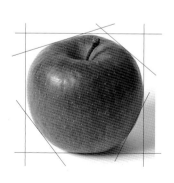

蘋果雖然是個立體物，不過我們還是要先粗略地剪下其剪影來。這動作就叫做「平面視覺觀察」。

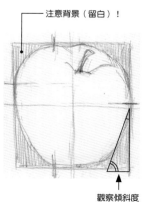

← 注意背景（留白）！

← 觀察傾斜度

不要看蘋果，而是看背景形狀，就可以容易掌握住剪影。

素描過程順序1開始

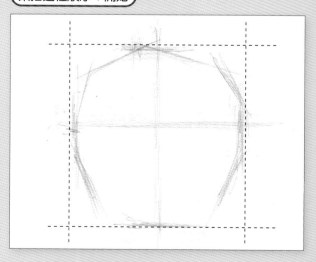

1 試著在紙上描繪。觀察以垂直線和水平線為基準有多大的傾斜程度，並畫出傾斜輔助線。最後像是在削去背景那樣，描繪出大致的平面形狀（使用3B）。

〔接近蘋果的正確形狀〕

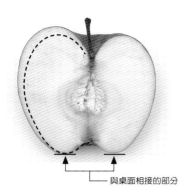

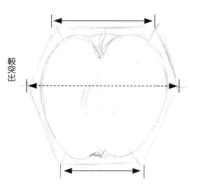

大略的看，水果是左右對稱的。但是，只要仔
細一看，就會意外發現天然物都是非對稱的。
放到桌面上時，也會發現只有底部的少數幾個
點有相接到。

與桌面相接的部分

觀察蘋果截面，會發現上面較寬廣，而底部較
狹窄，而且在正中央稍微高一點的地方較突出
也較寬，所以能夠透過六角形來捕捉形狀。

較突出

不只要看表面，也要看構造

試著先忘掉自己所知道的「蘋果」，將其
當作一個未知物品去觀察。去懷疑自認為
已經很瞭解的事物，就是素描的第一步。
只要縱向切開蘋果來觀看，就能夠具體看
見蒂頭、底部凹陷處的形狀，以及寬度最
寬的位置。

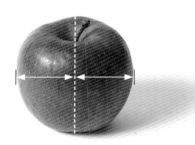

在描繪時，要去尋找能讓左右兩邊寬度一樣的
「中心垂直線」，並進行觀察。

輔助線交疊的突角上會漸漸形成一個小曲線。
在直線的輔助線上面，重複描繪平緩的曲線，
蘋果形狀就會顯現出來。

一點一滴地畫成曲線

前面的說明都是以直線畫出輔助線，而線
與線交疊而成的突角部位，看起來會有點
像是曲線。雖然這很像是在繞遠路，不過
只要透過這個步驟，對形狀的看法就會慢
慢轉變成「帶有基準」的觀察方法。

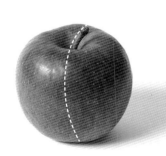

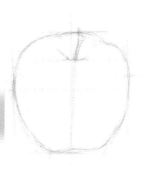

天然物的水果是由一顆小果實成長膨
脹而成，因此不會正正方方的。

在進行平面視覺觀察時，除了要注意
別描繪得像是一個人工物，也要注意
別漏掉左右的微小差異。

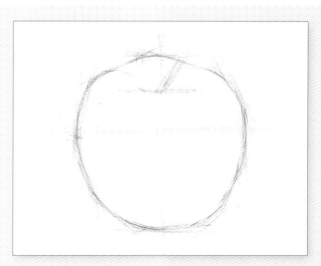

2 從直線慢慢畫成曲線。不用急著將輔助線連在一起畫成圓弧
狀，保持斷斷續續的線條也沒關係。

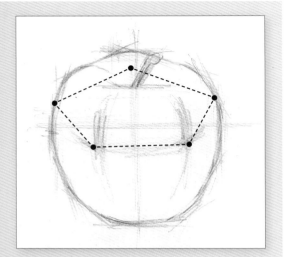

3 試著以五邊形大略捕捉出形狀，並在突出處畫上輔助線。充分透過平面視覺觀察捕捉到正確形狀後，再著手進行立體呈現。

若是不先從「平面視覺」仔細觀察，就無法呈現立體感

再度確認突出處的五個點

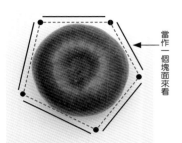

當作一個塊面來看

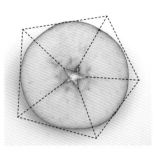

蘋果看起來很圓，所以說沒辦法看見稜稜角角的塊面，不過只要依據突出處來描繪，就會比較容易描繪得立體點。

蘋果的橫切截面圖，看起來會很像一個五角形。也有些蘋果（如王林、星王等）的突出感會更接近五邊形。

雖然蘋果的顏色看起來很暗，但不要急著去把整體塗成鉛筆的顏色！

試著只在陰暗面畫上調子

在陰暗面重複畫上筆觸並畫出調子，這樣一來原本很平面的形狀，就會看起來很立體。從這個階段開始，要開始進行「立體視覺觀察」，摸索物品是如何形成立體感。

＊筆觸是指擁有方向及筆壓等特性的點或線。凝聚筆觸，就能夠畫出帶有灰階的調子。

〔分成五個「塊面」…立體視覺觀察〕

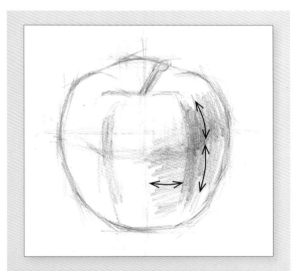

4 試著沿著塊面，畫上縱向筆觸及橫向筆觸。在蘋果的陰暗面上畫出調子。

善用顯眼的明暗交界線

物品形狀的轉變之處，會形成明暗交界線。從這些明暗交界線當中，挑選出亮面及暗面的交界線來強調，就會比較容易呈現出立體感。

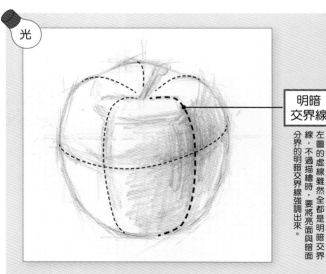

光

明暗交界線

左圖的虛線雖然全都是明暗交界線，不過描繪時，要將亮面與暗面分界的明暗交界線強調出來。

5 光線照射到的面與陰暗面之間的交界線看起來會很暗。所以要仔細觀察光線方向來捕捉出明暗交界線。

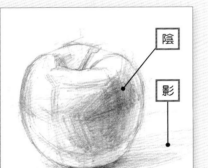

6 先大略畫上調子，再一點一滴加大亮面及暗面的差異，會比較容易畫出調子。並要抓出落在桌面上的陰影輔助線。

〔 接近蘋果所擁有的色調 〕

先試著以亮灰暗來畫出調子

| 亮 | 灰 | 暗 |

一開始先以亮灰暗這三種來畫出調子。

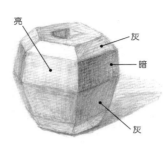

亮
灰
暗
灰

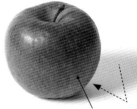

反射光打上會變亮

光線會從周圍彈射起來，所以陰暗面看起來稍微有點亮。

在實際的蘋果上所能看到的調子變化，並沒有這麼單純，不過只要先讓它有很大的差異再去細分，就會比較容易觀察到整體光線和陰影的協調。

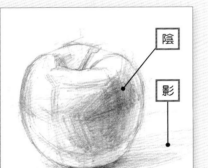

陰

影

7 從明暗交界線周圍重複畫上調子。沿著影子方向畫上直線筆觸。

＊光線照不到的暗面範圍稱之為「陰」，物品落在桌面上的形狀就稱之為「影」。

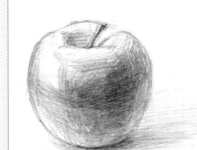

8 畫出調子，讓整體帶著圓弧感。

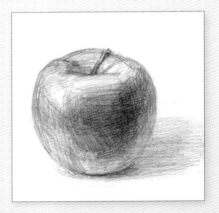

9 蘋果轉角處的亮面上也畫上筆觸（使用H鉛筆）。

捕捉各式各樣的形狀及塊面的方向。

10 完成。留意在最初階段搭配出來的亮灰暗差異，並畫出蘋果擁有的色調來完成最後處理。物體所擁有的獨自顏色稱之為「固有色」。在這裡可以明確感受到蘋果的紅色出乎意料地暗沉。

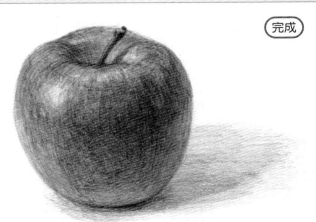

完成

將鉛筆筆觸運用自如

描繪前先想好線條的目的是什麼，並帶著這種明確的目標去畫筆觸，就能夠更加
有效果地練習描繪線條。控制方向跟筆壓，來畫出擁有各式各樣用途的筆觸吧！

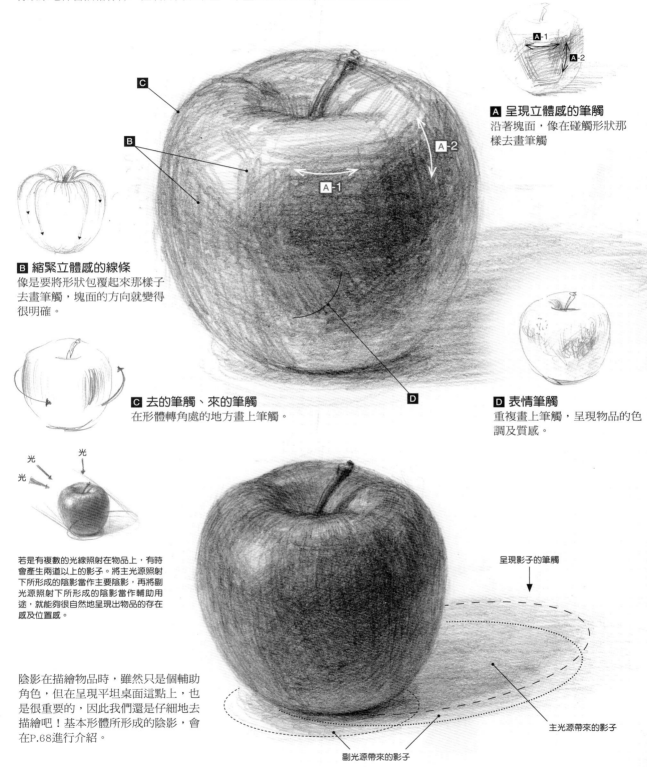

A 呈現立體感的筆觸
沿著塊面，像在碰觸形狀那
樣去畫筆觸

B 縮緊立體感的線條
像是要將形狀包覆起來那樣子
去畫筆觸，塊面的方向就變得
很明確。

C 去的筆觸、來的筆觸
在形體轉角處的地方畫上筆觸。

D 表情筆觸
重複畫上筆觸，呈現物品的色
調及質感。

若是有複數的光線照射在物品上，有時
會產生兩道以上的影子。將主光源照射
下所形成的陰影當作主要陰影，再將副
光源照射下所形成的陰影當作輔助用
途，就能夠很自然地呈現出物品的存在
感及位置感。

陰影在描繪物品時，雖然只是個輔助
角色，但在呈現平坦桌面這點上，也
是很重要的，因此我們還是仔細地去
描繪吧！基本形體所形成的陰影，會
在P.68進行介紹。

呈現影子的筆觸

主光源帶來的影子

副光源帶來的影子

這裡所說明的「蘋果描繪法」，在描繪任何創作主題時皆適合。

序言

本書『基礎鉛筆素描』，是一本為剛要開始學習素描的初學者，以及雖然已經開始學習素描，卻在基礎部分遇到挫折不知所措的人所撰寫的鉛筆素描入門書。本書透過豐富的範例作品及簡單解說，由素描基礎一直到其應用層面，讓初學者能夠輕鬆學習。

那麼，在基礎鉛筆素描當中，「基礎」是指什麼呢？

一個是「基準」。

於本書各處的「中心軸」以及用於包圍住物品外側的「輔助線」，是為了讓後續能夠正確描繪素描並完成作品的基礎基準線。請各位讀者務必確認看看，自己平常是否有注意到這些地方。

另一個就是「基本規則」。

本書所用的創作主題，是你我身旁的工業產品及天然物。這些或許都是些隨處可見的物品，不過其成形過程應該有一定的「規則性」及「法則性」才是。或許所謂的素描力，指的正是看透「物品成形規則性」的這個能力。請各位讀者，試著將正方體這些幾何形體作為「基準」去摸索物品的規則性。只要瞭解了一個規則性，應該就會發現其應用範圍是非常寬廣的。

接下來就是指「基本心態」。

觀察事、物並透過素描進行描寫的這一個作業，「謙虛的心態」是很重要的。不受偏見及既有觀念迷惑，且客觀看待事、物的本質，或許也正是素描的意義所在。透過全新的感受，去重新審視平常看慣的事物，相信就會發現以往從不曉得的事物「模樣」。這種全新的發現，我想也是素描的樂趣及精髓所在。

不需要擺出架子，端正姿勢。一開始先準備一些手邊的影印紙以及手感良好的鉛筆，並試著觀察身旁的各種物品來進行描繪吧！之後如果能夠獲得「啊！形狀開始像了！」「看起來有立體感了！」這些感覺的話，雖然這樣講起來有點誇張，不過或許您已經開始接觸「世界成形過程」的一部分了。我們認為所謂的素描，就是充滿著像這種「發現」感動的醍醐味。屆時，若是讀者能夠在身旁擺上本書，成為觀察方式及描繪方法的一股助力，那對筆者而言，就真的是喜出望外了。

Studio Monochrome全體同仁　敬上

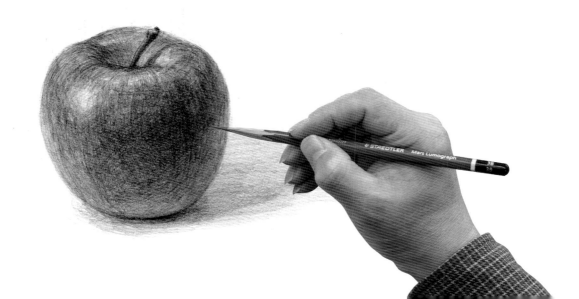

目錄

「仔細觀察後再描繪！」是怎麼一回事呢！？ ——— 2

將鉛筆筆觸運用自如 ——— 6

序言 ——— 7

熟悉鉛筆線條與筆觸 ——— 11

備齊各種鉛筆…施德樓 Mars Lumograph的線條與調子 ——— 12

準備的畫材、工具 ——— 14

關於描繪姿勢 ——— 16

設定理想的光源…增加光源會比較容易描繪 ——— 18

練習直線和橢圓 ——— 20

從平面視覺觀察到立體視覺觀察…將線條和筆觸運用自如 ——— 22

光線照射下會產生明暗交界線…就算「看不見」也要把它畫出來！ ——— 24

無論是人工物還是天然物，都套用到基本形體上（單一物體） ——— 25

試著描繪紙杯…只要照著順序描繪一定能夠描繪出來！ ——— 26

所有物品，起點都是從正方體 ——— 36

試著描繪方形物品 ——— 44

試著描繪筒狀物品 ——— 52

試著描繪圓錐狀物品 ——— 62

試著描繪球狀物品 ——— 66

觀察基本形體的陰和影 ——— 68

試著應用紙杯來進行描繪 ——— 76

試著將基本形體套用在天然物上 ——— 78

修改形狀，就是在描繪！ ——— 90

將靜物搭配起來描繪（複數物品）——91

描繪物品包著物品這種搭配的意義 ——92
試著描繪裝在束口袋內的馬鈴薯…實際描繪順序 ——100
描繪3件式搭配組合的意義 ——108
試著描繪3件靜物搭配組合 ——110
複數靜物搭配組合的素描範例作品 ——120
正方體內接球體的描繪方法 ——124

描繪自己的手 ——125

試著描繪手部動作 ——126
試著描繪拿著杯子的手 ——130
參考手部動作的素描範例作品 ——136
使用Mars Lumograph Black進行3分鐘寫生 ——141
總結‧描繪各式各樣的手部動作 ——142

透過質感呈現畫出表情 ——143

描繪出布料的質感 ——144
呈現素材所擁有的質感 ——148
透過白色石膏像，再次確認質感與觀察力 ——164
描繪石膏像…實際描繪的順序 ——166

●範例

＊本書用於解說製作過程的素描，使用非常容易畫在紙上又最適合鉛筆素描的德國製施德樓 Mars Lumograph鉛筆（P.141「手部寫生」使用Mars Lumograph Black）。

＊在實際素描的起稿方面，為了方便修改則是以鉛筆畫上了較淡的筆觸，但在炭精筆範例作品方面，為了盡可能讓讀者看見明確的形狀，創作時強調線條並印刷得較為濃厚。

＊素描解說文當中，框框內的數字及字母，是在表示該處所使用的鉛筆硬度

例：1 透過箱形捕捉形狀，以免受到突角圓弧感的迷惑（2B）。
　　→使用2B鉛筆

熟悉
鉛筆線條
與筆觸

素描要以線取形，並且要分別使用Ｈ系列或Ｂ系列鉛筆畫上筆觸進行描繪。為了產生寬廣灰色的調子，並且呈現出立體感及物品色調等效果，我們就一起來熟悉鉛筆的用法吧。請讀者參考下面活用偏硬的Ｈ系列鉛筆及偏軟的Ｂ系列鉛筆兩者特徵所描繪出來的１０階段漸層範例。筆芯偏硬的２Ｈ～Ｆ容易畫出柔順且細膩的線條，最適合畫出明亮的灰色調子。筆芯偏軟的ＨＢ～４Ｂ容易將顏色濃厚的線條畫在紙上，因此偏向畫出中間到陰暗的調子。雖然只要調整筆壓強弱，也能用一支３Ｂ鉛筆畫出濃淡之別，但為了拓展調子的豐富程度，可以嘗試看看硬鉛筆及軟鉛筆的描繪手感，並畫出像這樣的色階。

分別使用各種鉛筆的漸層範例

繪圖用紙

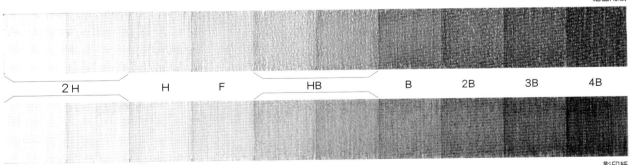

| 2H | | H | F | HB | | B | 2B | 3B | 4B |

影印紙

此１０階段漸層範例，是希望初學者務必備齊８種鉛筆所繪製而成的。在紙張上，畫上Ｂ系列或Ｈ系列等鉛筆線條及調子，這裡為了讓線條的性質及色階能夠傳達出來，在一個格子中，只以一種鉛筆描繪。本書在描繪一個物品（單一物品）時，原則上是使用影印紙。因為身邊隨手可拿的影印紙，能夠當下就去描繪鉛筆的調子，很推薦用於練習。繪圖用紙的魅力，則是在於可以活用粗糙表面的紋理，描繪出具有深度的調子。

備齊各種鉛筆···施德樓 Mars Lumograph的線條與調子

▲ Mars Lumograph 鉛筆

鉛筆素描在描繪方式上大多是以線取形，因此要選用描繪手感滑順的鉛筆。
Mars Lumograph的筆芯微硬且很堅實，很好下筆，作為素描用鉛筆是必備款式。

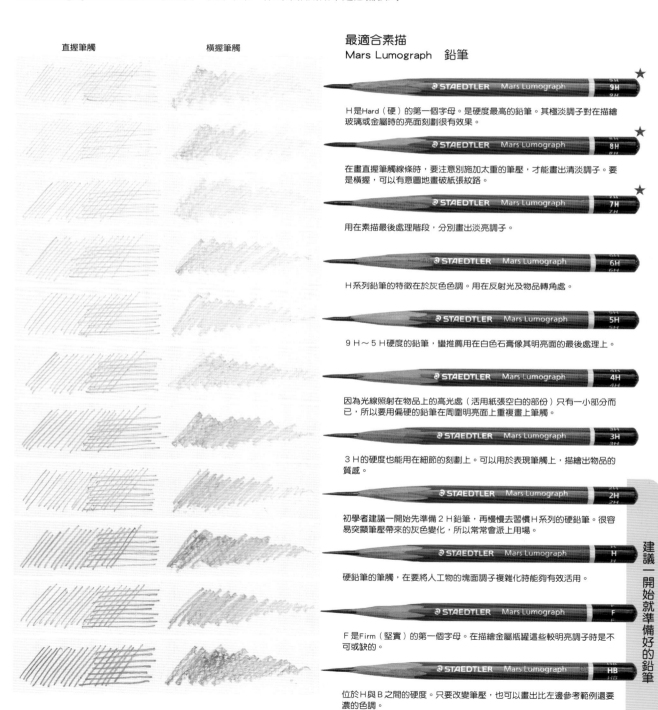

直握筆觸　　　　　　橫握筆觸

最適合素描
Mars Lumograph　鉛筆

H是Hard（硬）的第一個字母。是硬度最高的鉛筆。其極淡調子對在描繪玻璃或金屬時的亮面刻劃很有效果。

在畫直握筆觸線條時，要注意別施加太重的筆壓，才能畫出清淡調子。要是橫握，可以有意圖地畫破紙張紋路。

用在素描最後處理階段，分別畫出淡亮調子。

H系列鉛筆的特徵在於灰色色調。用在反射光及物品轉角處。

９H～５H硬度的鉛筆，蠻推薦用在白色石膏像其明亮面的最後處理上。

因為光線照射在物品上的高光處（活用紙張空白的部份）只有一小部分而已，所以要用偏硬的鉛筆在周圍明亮面上重複畫上筆觸。

３H的硬度也能用在細節的刻劃上。可以用於表現筆觸上，描繪出物品的質感。

初學者建議一開始先準備２H鉛筆，再慢慢去習慣H系列的硬鉛筆。很容易突顯筆壓帶來的灰色變化，所以常常會派上用場。

硬鉛筆的筆觸，在要將人工物的塊面調子複雜化時能夠有效活用。

F是Firm（堅實）的第一個字母。在描繪金屬瓶罐這些較明亮調子時是不可或缺的。

位於H與B之間的硬度。只要改變筆壓，也可以畫出比左邊參考範例還要濃的色調。

建議一開始就準備好的鉛筆

直握筆觸　　　　橫握筆觸

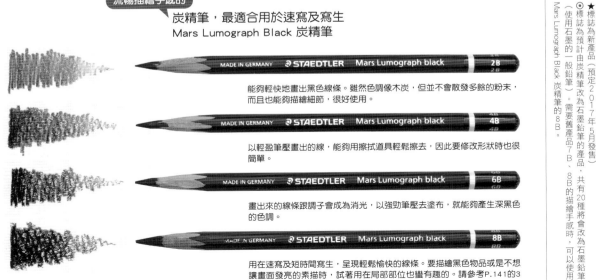

B是Black（黑）的第一個字母。隨著數字增加，描繪感覺會越軟。

B、2B、3B是很萬能的硬度，不論是起稿的輔助線，還是大幅度亮灰暗調子，直到進行最後處理的調子都可使用。透過控制筆壓，能夠產生明～暗的變化。

很滑順的手感，最適合初學者用在起稿。本書的輔助線主要都使用3B。

要畫出蔬菜水果等天然物的柔軟調子變化時，能夠讓人靈活運用。

要描繪暗沉色調的粗糙物品時，建議可以橫握5B或6B來使用。

B系列能夠畫出柔軟線條，因此可以活用紙張紋路來進行使用。也可以從上方疊加一層硬鉛筆線條蓋過去，用來畫出調子變化。

以強勁筆壓去塗畫的話，會因為黑鉛的影響，令畫面看起來會發光，因此要一面看著色調，一面進行使用。

筆芯既軟且粗。8B及9B的調子在最後處理的階段，可以因應需求在最陰暗處進行追加處理。

最軟的9B能夠滑順地畫出線條，因此就跟下方的炭精筆一樣，偏向於速寫方面的運用。

流暢描繪手感的

炭精筆，最適合用於速寫及寫生
Mars Lumograph Black 炭精筆

能夠輕快地畫出黑色線條。雖然色調像木炭，但並不會散發多餘的粉末，而且也能夠描繪細節，很好使用。

以輕盈筆壓畫出的線，能夠用擦拭道具輕鬆擦去，因此要修改形狀時也很簡單。

畫出來的線條跟調子會成為消光，以強勁筆壓去塗布，就能夠產生深黑色的色調。

用在速寫及短時間寫生，呈現輕鬆愉快的線條。要描繪黑色物品或是不想讓畫面發亮的素描時，試著用在局部部位也蠻有趣的。請參考P.141的3分鐘寫生。

★標誌為新產品（預定2017年5月發售）。
◉標誌為預計由炭精筆改為石墨鉛筆的產品，共有20種將會改為石墨鉛筆（使用石墨）的一般鉛筆。需要舊產品7B、8B的描繪手感時，可以使用Mars Lumograph Black 炭精筆的8B。

準備的畫材、工具

一開始要描繪一個放在桌面上的創作主題（單一物體），所以應備齊最低需求的畫材及工具！

只要有這些，就能馬上開始素描

鉛筆及小刀

從P.12所介紹的鉛筆當中，準備好H系列代表H鉛筆，及B系列代表3B鉛筆。因應描繪的創作主題不同，也會使用到其他硬度的鉛筆。小刀是用來削鉛筆的。

修改工具

準備軟橡皮擦與一般橡皮擦。要進行修改形狀或擦去輔助線這些比較纖細的作業時，軟橡皮擦會比較好用。要擦掉局部呈現出紙張的白色時，則可以使用一般橡皮擦。

紗布及紙筆

用來搓壓畫在紙上的鉛筆調子，使調子暈開的用具。面積大就用紗布，小就用紙筆。也可以用於要畫破紙張紋路及想要畫出影子這類暗淡調子時。

板夾及影印紙或是繪圖用紙

描繪單一物品的素描作品時，主要是使用影印紙。因為鉛筆畫起來很順，可以用比繪圖用紙還要少的時間，來畫出亮灰暗的調子。

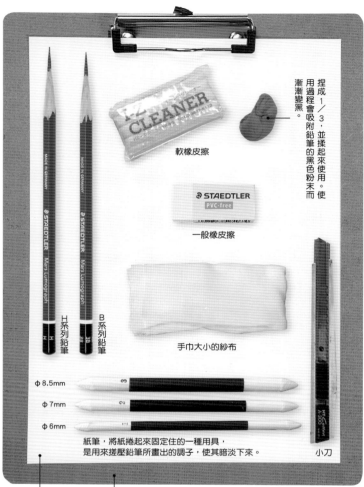

捏成1／3，並揉起來使用。使用過程會吸附鉛筆的黑色粉末而漸漸變黑。

軟橡皮擦

一般橡皮擦

手巾大小的紗布

H系列鉛筆

B系列鉛筆

φ8.5mm

φ7mm

φ6mm

紙筆，將紙捲起來固定住的一種用具，是用來搓壓鉛筆所畫出的調子，使其暗淡下來。

小刀

A4的影印紙、或是繪圖用紙

A4板夾，能夠不使用圖釘就將紙固定住。

準備鉛筆

1～1.5cm

平緩地削去木頭部分，並讓筆芯露出得長一點。要橫握鉛筆畫上筆觸時，就能夠畫出範圍很廣的線條。

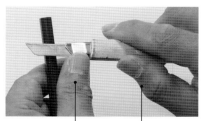

拿著鉛筆的那隻手，用大拇指輕靠在小刀上，然後擺成T字形。

小刀以慣用手拿穩。

削鉛筆的順序

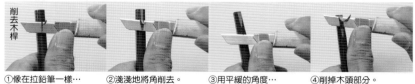

削去木桿

①像在拉鉛筆一樣…　②淺淺地將角削去。　③用平緩的角度…　④削掉木頭部分。

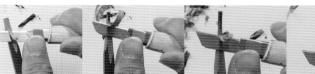

⑤旋轉鉛筆…　⑥削到露出筆芯。　⑦用一定的角度…　⑧修整木桿部分的形狀。

削去筆芯

⑨將小刀抵在筆芯上…　⑩旋轉鉛筆削去筆芯。　⑪直立起小刀，像要研磨筆芯那樣讓筆芯尖起來。　⑫將筆芯跟木桿調整成一直線。

實際使用畫材、工具看看

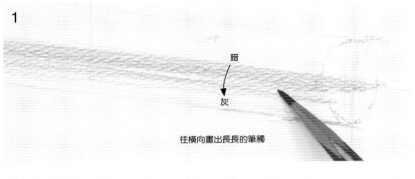

暗

灰

往橫向畫出長長的筆觸

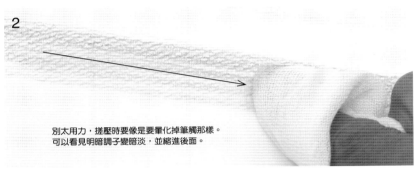

別太用力，搓壓時要像是要暈化掉筆觸那樣。
可以看見明暗調子變暗淡，並縮進後面。

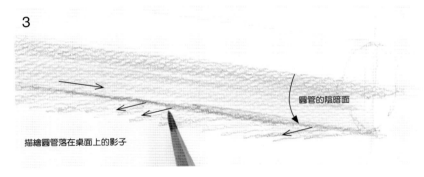

描繪圓管落在桌面上的影子

圓管的陰暗面

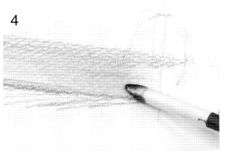

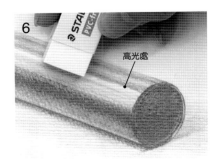

高光處

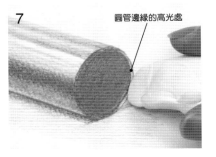

圓管邊緣的高光處

用鉛筆畫出筆觸

1 這是P.166金屬製圓管的起稿。抓好形狀後，就橫握 B 系列鉛筆，開始畫出筆觸。

用紗布搓壓

2 往橫向畫出長長的筆觸後，再將紗布纏繞在手指上輕輕搓壓。鉛筆粉末會滑進紙張紋路當中，影子當中的灰色會變成平淡調子。

再次用鉛筆重複畫上筆觸

3 重複畫上筆觸，描繪出圓管與桌面相接處的陰影。

用紙筆搓壓

4 陰暗面的轉角面，在畫上筆觸後，就以紙筆再次搓壓整理調子。

5 搓壓使其暈開，陰暗面上就會形成中間色階的灰色。接著再用 B 系列或 H 系列鉛筆重複畫上筆觸。

用修改工具調整高光處

6 在進行素描最後處理的階段，要去調整金屬圓管那閃閃發光，最為明亮的面（高光處）。用一般橡皮擦的突角，一點一滴地修得明亮點。在畫出周圍調子的過程中，留白的部分會漸漸髒污，所以要持續微調整。

7 將可以看見圓管厚度的邊緣部分，稍微修得明亮點。接著捏扁軟橡皮擦輕輕壓上去，一點一滴地擦拭並調整。

關於描繪姿勢

在描繪比較大的創作主題，像是石膏像時，若是使用畫架，畫面會比較容易觀看，也比較穩定。
如果是要描繪放在桌面上的物品，也可以用手拿著板夾或畫板來進行描繪。

若是使用畫架

最為重要的是要固定住觀察的位置！

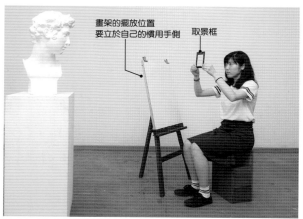

畫架的擺放位置
要立於自己的慣用手側　取景框

1 椅子的位置敲定後，坐下時要能從正面看到創作主題。

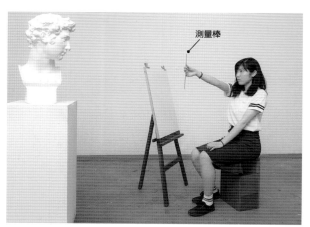

測量棒

2 觀察創作主題並準備好測量正確比例，以及縱軸與橫軸關係的工具。使用測量工具（取景框、測量棒）時，請務必留心不要去移動自己頭的位置，要能夠在相同眼睛高度下去進行測量。

該從哪裡並如何測量呢？

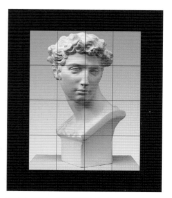

取景框是指一種隨著繪畫用紙、B系列用紙、F人物型各類紙張的比例，而畫出不同垂直線、水平線的塑膠板。隨著描繪紙張的不同分別進行準備。

＊構圖…是指在繪畫創作當中，帶著某些目標或意圖所產生的畫面組合及配置。若是素描創作，其目的就是使物體均衡配置在畫面空間中，得以看起來有立體感。

（取景框的使用方法）

使用於推敲構圖想法或是確認、決定創作主題要收容在怎樣的畫面當中。要描繪石膏像或是複數物品組合而成的創作主題時，用起來會很方便。要重新測量時，務必要以中央及各交接點為標的物，好讓自己能夠在相同位置上去觀察創作主題。

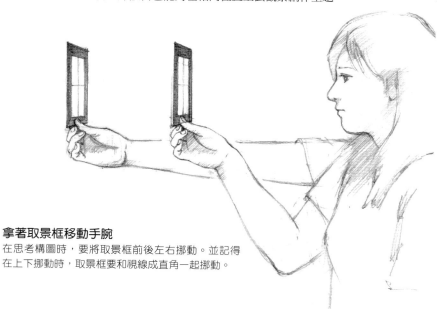

拿著取景框移動手腕
在思考構圖時，要將取景框前後左右挪動。並記得在上下挪動時，取景框要和視線成直角一起挪動。

使用時要伸直手肘拿著測量棒並遮著創作主題。基本上要垂直持棒或是水平持棒。如果使用習慣了，需比較創作主題的傾斜程度或角度時，也可以試著使用看看。

能夠測量創作主題物的比例。

要從標的物的「某一部位」開始畫輔助線時，能夠一面確認垂直線上或水平線上有什麼，一面比較形狀之間的關係。

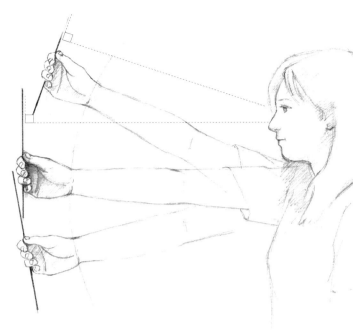

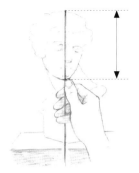
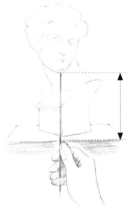

1 以石膏像為例來解說。可以測量頭部與身體或頭部中的眼、鼻、口位置關係及比例。這裡是將頭頂到下巴這一段當作一個單位，再去和其他部位做比較。

2 固定住拿著測量棒的大姆指，然後直接將手往下移，並將測量棒的上端滑至下巴位置。重複這個動作幾次，並測量頭部與其他部位的比例。而且不只縱向而已，也能夠將測量棒橫拿，比較寬度與頭部長度（1單位）之間的比例。

移動測量棒

測量棒與看著創作主題的視線，要形成一個直角。並以肩膀為中心，像在畫一個圓弧那樣去移動。要練習冷靜地捕捉比例時，測量棒用起來會很方便。

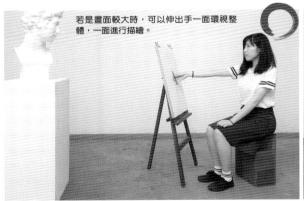
若是畫面較大時，可以伸出手一面環視整體，一面進行描繪。

在看創作主題時…要互相觀看比較物品和畫面。

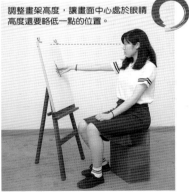
調整畫架高度，讓畫面中心處於眼睛高度還要略低一點的位置。

要看畫面時…盡量讓自己頭部只用到最低程度的挪動。

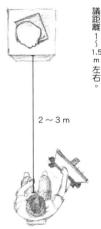
2～3m

若是大型創作主題物（如石膏像等）建議可以距離2～3m左右去進行觀察；若是創作主題物是置於桌上的靜物，則建議距離1～1.5m左右。

不良姿勢
會無法描繪出正確形狀！

只要挺直背，將眼睛高度固定在相同位置，看著物品的視線就不容易偏移。要是無法保持姿勢，就站起身來進行確認作業吧！可以站在稍微遠一點的地方觀看畫面，並客觀檢查形狀是否正確。

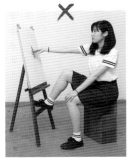
將腳踩在畫架上，姿勢容易跑掉。

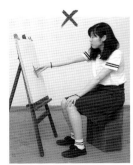
畫面位置太低，所以彎腰駝背。

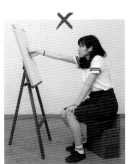
畫面位置太高，身體會上下挪動。

使用製圖板、畫板

使用製圖板（板夾、素描簿）或畫板，要利用放置創作主題的桌子與膝蓋固定住畫面。因描繪時會稍微低著頭，所以有時畫面形狀看起來會拉長變形。不時地將畫面垂直立在牆壁上，站在稍微遠一點的位置來觀察確認。

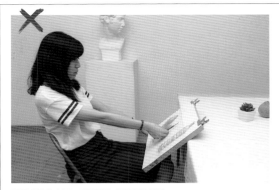

要是手臂伸太長，手部動作會很容易僵硬。

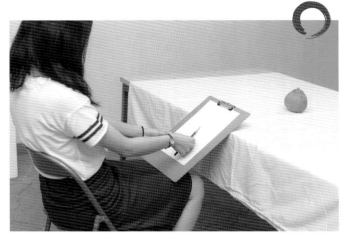

創作主題為一個物品時，可以用板夾或素描簿來進行描繪。用非慣用手拿著畫面並用桌子與膝蓋支撐住，使畫面不會亂動再進行創作。

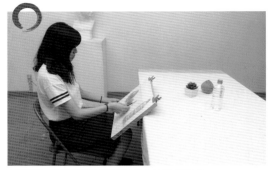

手臂微彎，並從手部可以舒展開來的位置來進行描繪。

設定理想的光源…增加光源會比較容易描繪

素描，是依據光源照射在物品上所形成的陰影，去描繪出「立體感」的。隨著光源狀況的不同，呈現的容易程度有時會直線上升，因此需要下工夫處理。從斜上方照射下來的光線較容易描繪，所以在有窗戶的房間進行素描是一個很理想的選擇。如果是在白天創作，自然光會從北側窗戶照射進來，因此可以將桌子等物品設置在窗戶邊。若是光線太過強烈，可用蕾絲窗簾等物品調整光線強弱。此種環境有時很難保有，這時就要用檯燈之類的輔助光源。

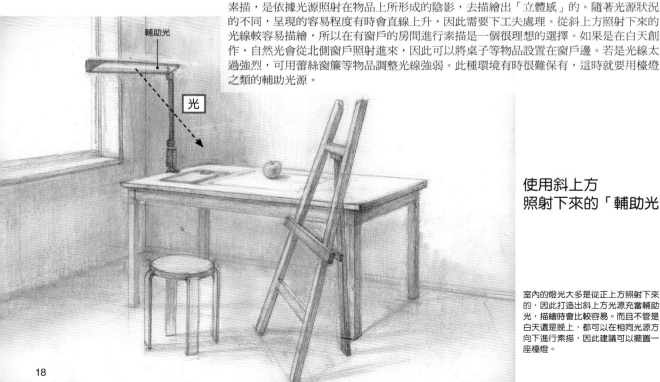

輔助光

光

使用斜上方照射下來的「輔助光」

室內的燈光大多是從正上方照射下來的，因此打造出斜上方光源充當輔助光，描繪時會比較容易。而且不管是白天還是晚上，都可以在相同光源方向下進行素描，因此建議可以擺置一座檯燈。

檯燈作為輔助光時的範例

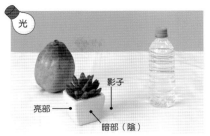

光線太強烈時，可以用描圖紙遮住調弱。

檯燈（螢光燈）

能夠彎曲燈臂，可以微調整光源方向的類型。

檯燈（LED）

利用光線呈現出立體感

隨著光線照射方式的不同，陰影的形成方式也會隨之改變。我們試著將最具代表性的 3 種光線，照射在由三種物品搭配起來的靜物創作主題與石膏像這兩者上面吧！這裡舉出一些例子，來看看隨著光線方向改變，景象會有何種變化以及該注意哪些點進行觀察才好。

＊靜物…指處於靜止狀態不會動的物品。通常是指以人工物（器具等）或天然物（水果等）為主的繪圖創作主題之物品。

三種物品搭配起來的範例

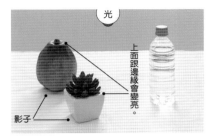

光

亮部 — 影子

暗部（陰）

側光

從側面照射下來的光線，會在物品的面上形成亮面和暗面（陰），因此很容易看起來有立體感。影子會落在桌面的單一側，因此很容易看出陰影形狀，也較容易進行描繪。

光

上面跟邊緣會變亮。

影子

逆光

光線從背後照射，上方塊面及邊緣會變得比較明亮，但因為整體會變暗，會很難看出表面形狀。要讓邊緣部位散發出明亮感，或是要描繪透明物品的明暗時，逆光會很有效果。影子則是會落在前方形成很大一片，因此能夠很容易捕捉出影子的形狀。

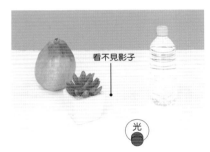

看不見影子

正光

光線從前方照射，整體會變得很明亮，也會比較容易看見表面的細節狀況。影子是落在物品後方，會很難看出其形狀。所以可以多注意物品與桌面之間擺設部分，並觀察其陰暗程度。也稱之為前光、順光。

光

以石膏像（米基奇人頭雕像）為例

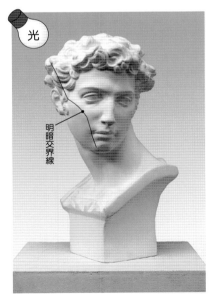

光

明暗交界線

側光

光線從左斜方或右斜方照射下來的狀態。
容易發現創作主題的明暗交界線，最適合用來觀察立體感。因為可以很清楚看見從亮面到暗面的色階，所以很容易就可以替換成鉛筆調子來進行素描。

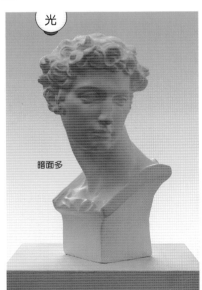

光

暗面多

逆光

光線從創作主題後方照射的狀態。
從前方觀看，整體顯得很暗，所以會有很多暗面，要觀察存在於陰影當中的差異略為困難。不過因為這種狀態能夠盡情使用陰暗調子，通常會成為一種很具戲劇性且帶有衝擊性的素描作品。

亮面多

光

正光

光線從創作主題前方照射的狀態。
創作主題整體看起來很明亮，因此會很難發現存在於亮面中的微妙明暗差異。關鍵就在於要仔細觀察形體變化再來描繪，別讓明亮部位的形體變得很呆板。

練習直線和橢圓

素描描繪的大前提－直線和橢圓

透過練習直線就能夠描繪出箱子！

1 垂直線、水平線，將會是抓出形狀的基準。

①先畫出垂直線
②再畫出水平線

2 讓縱向直線與垂直線平行。

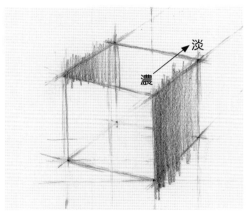

看得見

3 畫出斜直線。

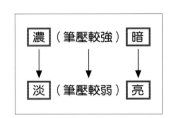

看不見

4 畫出斜直線。

5 畫出縱向筆觸形成調子。

淡
濃

試著畫出漸層筆觸。

濃（筆壓較強）		暗
↓	↓	↓
淡（筆壓較弱）		亮

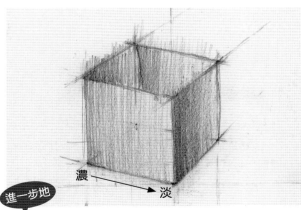

進一步地

濃 → 淡

6 透過縱向筆觸畫出漸層。
沿著塊面畫出筆觸的練習，可以運用在各種物品的素描上。

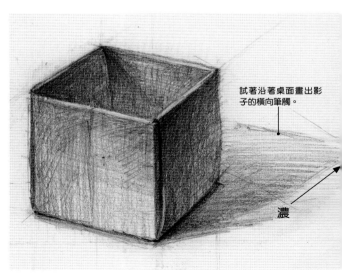

試著沿著桌面畫出影子的橫向筆觸。

濃

7 接著，加入各種筆觸，完成素描。

＊只是筆觸練習，所以可以不描繪細節，只透過明暗畫出「箱型」。

從斜角看「圓」，會像橢圓

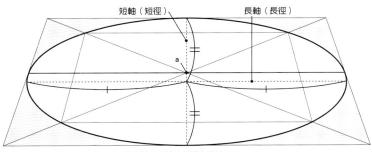

比較長的軸稱之為長軸，其長度稱之為長徑。
比較短的軸稱之為短軸，其長度稱之為短徑。

短軸（短徑）　　　　長軸（長徑）

a

a圓（看上去像是橢圓）的中心

想要從看起來是橢圓的圓找出其中心點時，得描繪出一個相似於橢圓外側的梯形。正方形如果從斜上方看，除了長寬以外，也會產生高，而這個外表形狀就是「梯形」。梯形對角線相交的a點就是圓中心。

橢圓不管從哪個角度來看，都會是「正橢圓！」

要小心別將形狀畫歪掉。短軸與長軸相交的橢圓中心點與圓中心（a），兩者位置會不一樣，要特別注意。

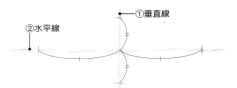

②水平線　　　①垂直線

1 將短徑與長徑的輔助線各自抓出等間隔。

2 在上下方向的輔助線上，畫出左右方向的短筆觸。接著在左右方向的輔助線上，描繪出一個像是開口很大的C字形曲線。

描繪時可以
一點一滴地將短筆觸連接起來。

3 連接左下、右下的曲線，並畫出左上及右上的曲線。

不要讓橢圓的兩端尖起來。

素描的基本是縱向筆觸

圓柱的形狀，能夠透過上面的「橢圓」與側面的縱向筆觸描繪出來。縱向筆觸在物品塊面的塑造上有很重要的功能，因此要多練習，好令自己能夠連續畫出長的直線。

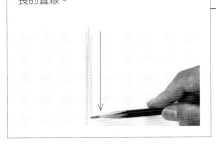

圓柱的上面及下面是橢圓。

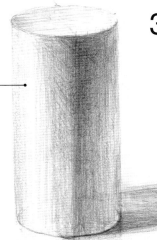

鉛筆的握法與各種筆觸

鉛筆微微橫握並拿短一點。

鉛筆直握並拿短一點。

鉛筆橫握並拿長一點。

鉛筆微微直握並拿長一點。

基本的直線縱向筆觸。朝單一方向畫，會形成一個彷彿手可以摸到的塊面。只要聚集筆觸，就能夠畫出調子。

在有規則的縱向筆觸上，重複畫上斜向筆觸及曲線筆觸，讓調子產生變化，拓寬色調範圍。

來回畫線條的斜向筆觸。控制筆壓，由暗（濃）到亮（淡）畫出漸層。

將小姆指抵在紙上，畫出短曲線筆觸。用於描繪橢圓的曲線及最後處理階段的表情筆觸。

從平面視覺觀察到立體視覺觀察⋯將線條和筆觸運用自如

一開始要先克制住想要去描繪的念頭並進行「平面視覺觀察」

刻意以平面觀點觀看一個物品的形狀，然後客觀捕捉其正確形狀，這就是平面視覺觀察。輪廓線及補助線要使用如 3 B 這種容易修改也容易擦拭掉的軟鉛筆。

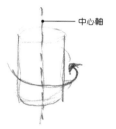

— 中心軸

旋轉體是少不了中心軸的。以平面觀點觀察，它會是一條垂直線。

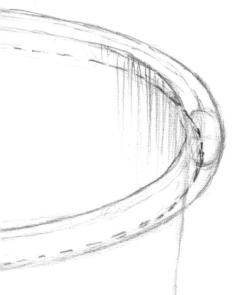

紙杯的細扁邊緣也是有厚度的。從前方所看到的輪廓線，會一直帶著變化繞到後方去。

這裡以紙杯為例，說明要捕捉正確形狀所必需的「平面視覺觀察」，以及要具體描繪出形狀的「立體視覺觀察」。並試著舉出在這些步驟上會使用到的各式各樣線條及筆觸之範例。

*描繪紙杯的順序及解說，請參考P.26。

平面視覺觀察開始

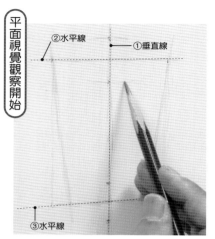

②水平線　①垂直線

③水平線

1 起稿的十字也是輔助線

垂直線與水平線，是描繪所有物品時的基準！

*在本書的作畫上，將與水平平面平行的線條稱之為「水平線」。

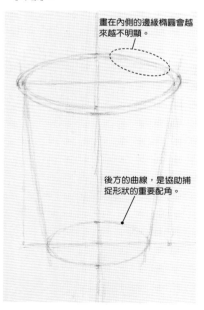

畫在內側的邊緣橢圓會越來越不明顯。

後方的曲線，是協助捕捉形狀的重要配角。

3 開口邊緣及底部橢圓，在後方的輔助線將消失看不見⋯

形體有了調子後，位於內側的邊緣曲線就會變得不太起眼。底部後方的曲線要一邊描繪一邊擦拭。在這個階段不可著急，要好好地捕捉平面形體。

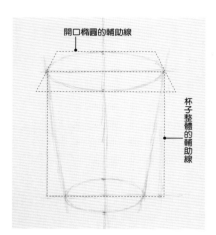

開口橢圓的輔助線

杯子整體的輔助線

2 正確捕捉形狀的輔助線

杯子整體⋯先描繪出長方形輔助線，再削成斜線，會比較容易形成在左右對稱。
開口橢圓⋯可以先畫出一個正方形（看上去是梯形）的框框，再描繪成橢圓。底部橢圓也一樣。熟悉之後再用徒手描繪吧！

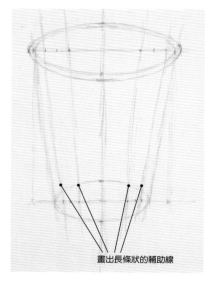

畫出長條狀的輔助線

4 透過輔助線，準備好從平面視覺觀察前進到立體視覺觀察

畫上輔助線，讓塊面看起來像是很多長條狀，並作為瞭解「哪邊要用哪種調子」的參考標準。

亮	灰	暗

剛開始時以 3 階段調子為參考標準

用於排列筆觸，並畫出調子的「立體視覺觀察」

觀察物品的陰影，並替換成鉛筆所畫出的明暗，這就是立體視覺。畫調子時，暗面要用筆壓較強的「濃」線，亮面則是用筆壓較輕的「淡」線。鉛筆則分別使用 B 系列與 H 系列進行描繪。

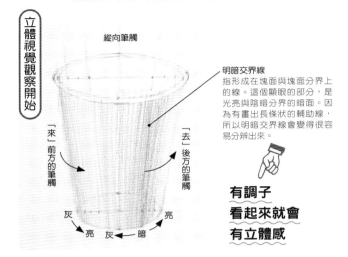

縱向筆觸

明暗交界線
指形成在塊面與塊面分界上的線。這個顯眼的部分，是光亮與陰暗分界的暗面。因為有畫出長條狀的輔助線，所以明暗交界線會變得很容易分辨出來。

「來」前方的筆觸
「去」後方的筆觸

灰　　亮
亮　灰　暗

有調子看起來就會有立體感

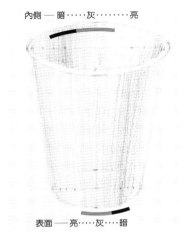

內側 —— 暗‧‧‧‧‧灰‧‧‧‧‧‧‧‧亮

表面 —— 亮‧‧‧‧‧灰‧‧‧‧暗

有調子看起來就會有空間感

5 從前方的塊面來看，大略都會是暗→灰→亮！

將縱向來回的筆觸畫成漸層狀。調子由暗往亮畫過去，會比較容易調整調子的差異。這階段，以明暗交界線為基準，用輕盈筆觸開始描繪，並畫出「去」後方的筆觸，與「來」前方的筆觸。鉛筆使用 3 B 或 B。

6 內側也是暗→灰→亮！

紙杯內側（凹陷）與表面（突出），兩者亮灰暗的調子變化是相反的。描繪時並不是要去塗滿，透過平面視覺觀察所描繪出來的線條範圍內，而是要帶著一股氣勢的筆觸，一面畫超出線的範圍外，一面重複堆疊起調子。鉛筆使用 H B 或 H。

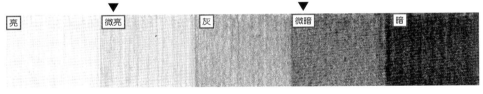

亮	▼ 微亮	灰	▼ 微暗	暗

增加「微亮」及「微暗」做成 5 個色階

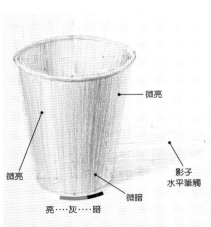

微亮
微亮
亮‧‧‧‧灰‧‧‧‧暗
微暗
影子水平筆觸

畫上用於呈現曲面形體及微妙調子的曲線筆觸。

有加上影子就會形成一個有景深的立體物！

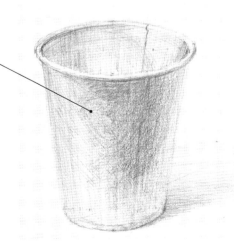

7 將調子擴充到 5 個色階，並畫出影子

重疊筆觸，將原本只有亮灰暗的調子擴充到 5 個色階。也可以將 H 系列鉛筆的筆觸，加入到明亮調子當中。在水平方向畫上筆觸，畫出落在桌面上的影子（輔助線的畫法請參考P.33）。

8 輪廓線及輔助線消失不見，邊緣部分也變成一個小塊面！

從杯子邊緣部分那極為細微的形體上，找出小塊面的變化，並反覆畫上沿著形體的筆觸。

光線照射下會產生明暗交界線…就算「看不見」也要把它畫出來！

正方體、圓柱、球體、圓錐等基本形體，有著很單純的形體，最適合用來觀察光線與陰影。光線所照射到的亮面與陰暗面之間的分界上，會產生很醒目的明暗交界線。物體的表面上，有許多形成於塊面與塊面相接之處的明暗交界線，但描繪時要去強調暗面上的醒目明暗交界線。此頁素描作品，皆是從畫面左側斜上方將光線照射下去，然後確認明暗交界線形成於基本形體何處的範例。

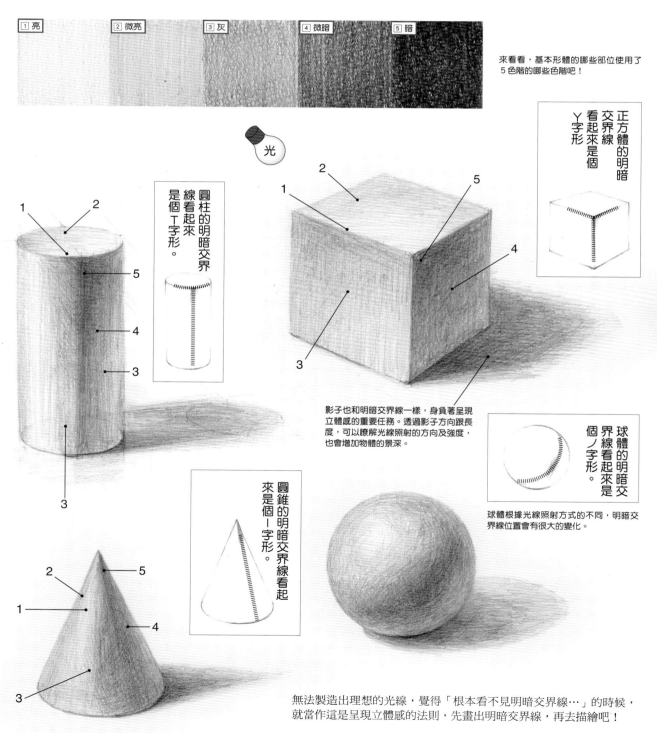

| 1 亮 | 2 微亮 | 3 灰 | 4 微暗 | 5 暗 |

來看看，基本形體的哪些部位使用了5色階的哪些色階吧！

正方體的明暗交界線看起來是個丫字形

圓柱的明暗交界線看起來是個T字形。

影子也和明暗交界線一樣，身負著呈現立體感的重要任務。透過影子方向跟長度，可以瞭解光線照射的方向及強度，也會增加物體的景深。

球體的明暗交界線看起來是個ノ字形。

球體根據光線照射方式的不同，明暗交界線位置會有很大的變化。

圓錐的明暗交界線看起來是個I字形。

無法製造出理想的光線，覺得「根本看不見明暗交界線…」的時候，就當作這是呈現立體感的法則，先畫出明暗交界線，再去描繪吧！

2 無論是人工物還是天然物，都套用到基本形體上（單一物體）

基本形體在素描練習上，會成為我們很重要的伙伴。要瞭解光線與陰影的關係時也十分有用。在P.24，那些用來解說明暗交界線的正方體、圓柱、球體、圓錐，是很具代表性的基本形體範例。若是不曉得該從哪一個開始練習時，就從接近基本形體的物品開始練習吧！我們身旁的物品，幾乎都是一些可以替換成基本形體的物品。

一開始先試著描繪形體接近圓柱的「紙杯」。解讀理論雖然也很重要，但一開始還是先透過體驗素描紙杯，來試著切身體會「我可以畫得很有立體感了！」的感覺吧！重複累積這個「小小成功體驗」，再去挑戰各式各樣的創作主題吧！

在紙杯之後，就來描繪自己身邊的箱子吧！上圖是一個能夠看見3個塊面的擺放範例。也可以選用細長的長方體箱子（請參考P.44）。

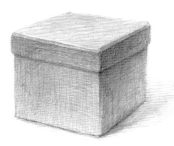

拿掉蓋子的狀態。可以練習描繪凹陷空間（請參考P.50）。

這個範例的創作主題，是用紙張折出來的箱子（請參考P.20的筆觸練習）。

試著描繪紙杯···只要照著順序描繪一定能夠描繪出來！

▲創作主題的紙杯。自己所要描繪的物品及題材，這些對象就稱之為「創作主題」。

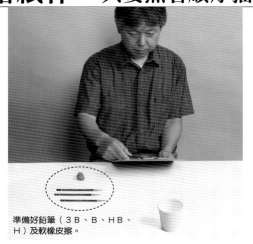

準備好鉛筆（3B、B、HB、H）及軟橡皮擦。

為了熟悉素描的描繪方式，在這裡，我們試著按照「步驟」進行素描創作。只要按照這個順序描繪，就能夠描繪出具有立體感的紙杯。這也可以具體練習形體的測量方式及鉛筆的使用方式，因此一開始就先來描繪看看吧！

在A4用紙的正中央描繪出一個紙杯（高約8cm、開口直徑約7cm、底部直徑約5cm）。素描在描繪時，要是畫得比實際物品還要大上一圈，細節處也會比較容易描繪。

1 以垂直、水平為基準，透過「平面視覺觀察」抓出形體的輔助線

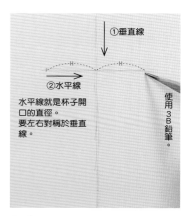

①垂直線
②水平線

水平線就是杯子開口的直徑。
要左右對稱於垂直線。

使用3B鉛筆。

1-1 畫出垂直線與水平線作為基準線。

1-2 利用鉛筆前端到大姆指指甲的距離，抓出直徑長度。

記號

1-3 以垂直線與水平線的交叉點為起點，將直徑長度挪移過來，並做上記號。

這裡以紙杯開口的直徑為基準，來測量物品的比例並捉出形體。過程中要拿紙杯開口的直徑，去跟高度及底部直徑比較。

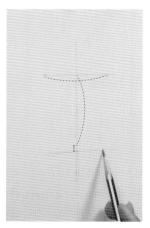

1-4 因為形體會有些縱長，所以要加長10%左右的長度並做上記號，再從記號畫出一條水平線。

1-5 接著利用鉛筆前端到指甲的距離，抓出開口半徑的長度。

記號

1-6 將開口半徑長度挪移到下方底部水平線上，並做上記號。

1-7 右邊半徑也一樣做記號，並檢查左右長度是否相同。

1-8 底部水平線長度與上面的直徑一樣長後，就用垂直線將兩端連接起來，畫成一個長方形。

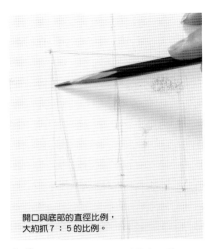

確認從中心垂直線來看水平線，是否有左右對稱。

1-9 畫出直線，讓底部稍微窄一點。

開口與底部的直徑比例，大約抓7：5的比例。

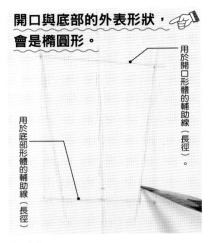

開口與底部的外表形狀，會是橢圓形。

用於開口形體的輔助線（長徑）。

用於底部形體的輔助線（長徑）

1-10 畫出側面的輪廓線（直線），使其左右對稱。

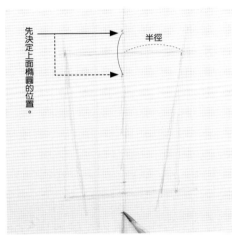

先決定上面橢圓的位置。

半徑

1-11 開口橢圓短徑（縱向長度），要抓得比長徑的半徑還要稍微短一點。接著決定底部橢圓的短徑位置。

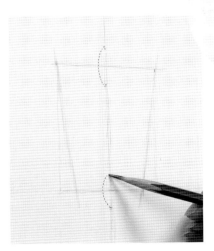

用軟橡皮擦，修改標記在底部橢圓的輔助點。

1-12 底部橢圓的短徑長度，先畫成與開口橢圓短徑幾乎一樣長。

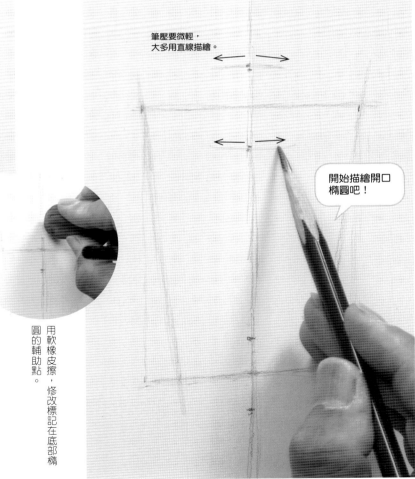

筆壓要微輕，大多用直線描繪。

開始描繪開口橢圓吧！

1-13 一開始先從上下的點，朝左右兩邊畫出約2cm長的線。

2 開口與底部的橢圓，要分成 4 段再連接起來。

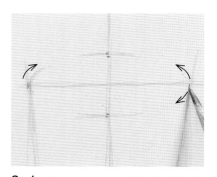

2-1 描繪出曲線，使其穿過長徑兩端的輔助線。

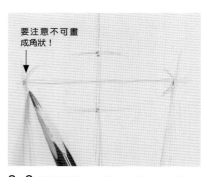

要注意不可畫成角狀！

2-2 畫出圓弧感，像是在描繪一個開口較大的 C 字。

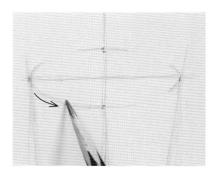

2-3 用滑順的曲線，將左下部分連接起來。

2-4 用相同方法，描繪出右下部份。

2-5 一面比較右下跟左下的曲線，一面描繪出橢圓的形狀。

2-6 將畫面倒轉過來看看，確認橢圓有無扭曲變形。

2-7 底部橢圓也分成 4 段，描繪出曲線。

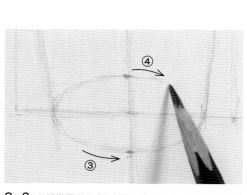

2-8 底部橢圓的短徑（縱向的長度），與開口橢圓的短徑幾乎是一樣長度，所以會是一個隆起來的圓圈形狀。

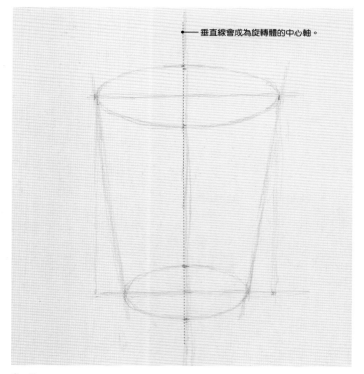

垂直線會成為旋轉體的中心軸。

2-9 紙杯的基本形體完成了。
梯形旋轉起來，就會是杯子的形狀。

3 捕捉開口部分（邊緣）的厚度

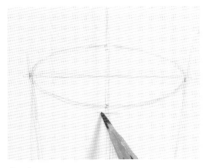

3-1 在開口處畫出有圓弧感的邊緣。先在前方橢圓下方約3mm處做上記號。

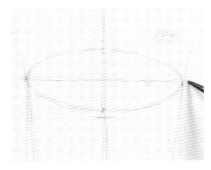

3-2 在右端外側約2mm處做上記號。

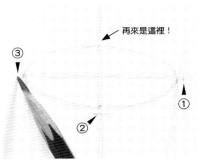

再來是這裡！

3-3 在左端也做上記號，並使其與右端左右對稱。

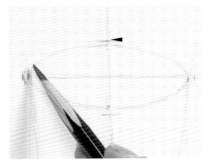

3-4 邊緣的後方因為只看得見開口上面，所以輪廓線的寬度只需要前方的一半左右。

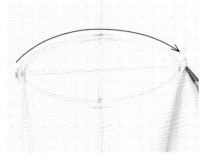

3-5 在開口橢圓的外側畫出曲線。

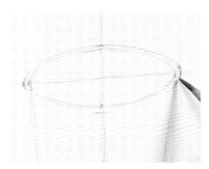

3-6 左右兩端轉角處的寬度會變寬，所以要特別注意。

3-7 再與前方寬度最寬的輪廓線連接在一起。

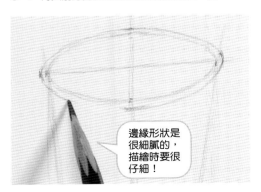

邊緣形狀是很細膩的，描繪時要很仔細！

3-8 開口外側橢圓與內側橢圓之間的間隔，會朝著前方緩緩變寬。

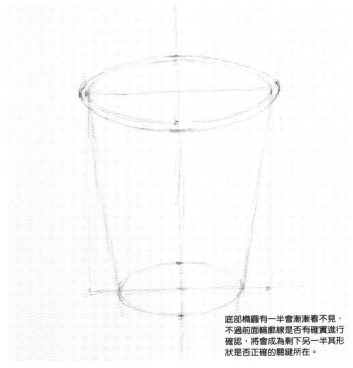

3-9 完成紙杯線稿的階段。

底部橢圓有一半會漸漸看不見，不過前面輪廓線是否有確實進行確認，將會成為剩下另一半其形狀是否正確的關鍵所在。

4 畫上調子前的事先準備

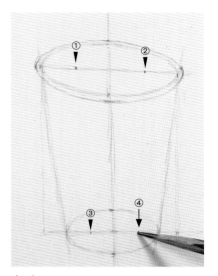

4-1 在描繪沿著曲面的筆觸前，先做出輔助線的記號。

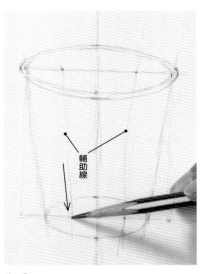

4-2 將開口與底部長徑分成 4 等分前，先做出記號再畫出直線。

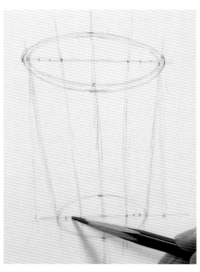

4-3 開口與底部最兩端的線，要再分成 3 等分。

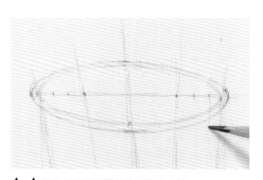

4-4 從外側的記號開始往下畫出直線。

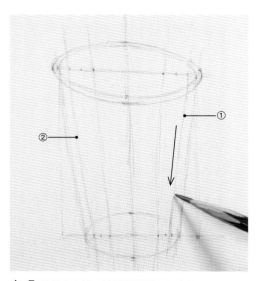

4-5 描繪出直線，使其通過開口與底部

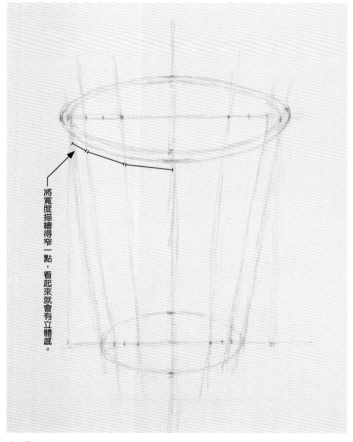

將寬度描繪得窄一點，看起來就會有立體感。

4-6 縱向的輔助線將曲面分割開來。曲面的寬度，越往外側，就會越狹小。

5 在表面畫上長長的縱向筆觸並進行「立體視覺觀察」

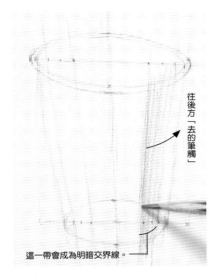

往後方「去的筆觸」

這一帶會成為明暗交界線。

5-1 找出最暗的地方，並從這地方的輔助線開始畫縱向筆觸。

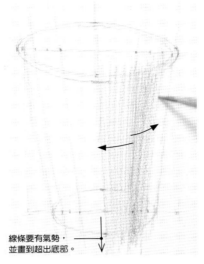

線條要有氣勢，並畫到超出底部。

5-2 畫出暗面後，就朝著中心輔助線的方向畫出垂直筆觸。

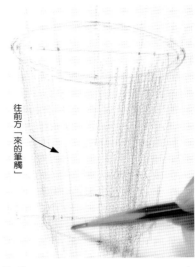

往前方「來的筆觸」

5-3 從左邊的輪廓線，朝內側的線條畫上筆觸。左端的筆觸要略強，越往內側則越弱。

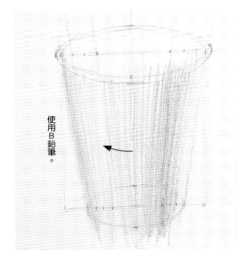

使用B鉛筆。

5-4 從中心輔助線朝左邊那條線，緩緩畫出越來越明亮的筆觸。

5-5 將軟橡皮擦壓平，把塗出去的筆觸一點一滴擦掉。

5-6 開口邊緣也要很細心地擦成白色。

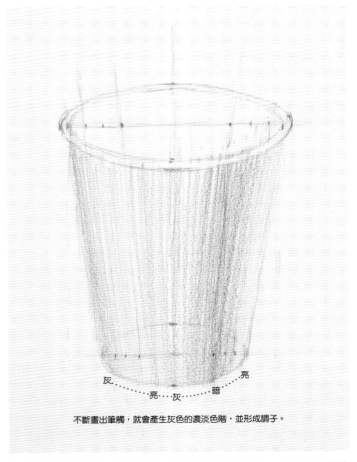

灰⋯⋯亮⋯⋯灰⋯⋯暗⋯⋯亮

不斷畫出筆觸，就會產生灰色的濃淡色階，並形成調子。

5-7 在畫筆觸時要去調整強弱，使其能形成濃淡漸層。大致上要能夠畫出亮灰暗的調子。

6 內側也畫上縱向筆觸

6-1 內側的明暗與表面是相反的。

6-2 跟表面一樣,由暗面往亮面畫上筆觸。

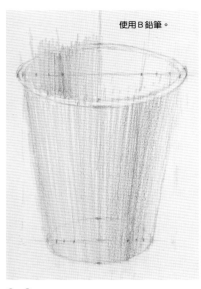

使用B鉛筆。

6-3 為了留下描繪依據,描繪時不要擦掉輔助線及輪廓線。

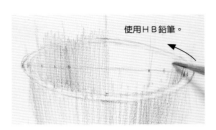

使用HB鉛筆。

6-4 從右端開始畫上筆觸。

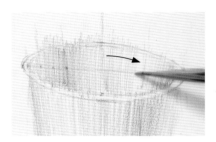

6-5 朝著內側最明亮的部分畫出調子。

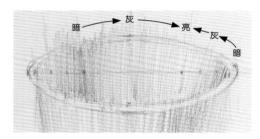

6-6 大致上以亮灰暗的調子描繪。

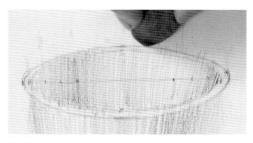

6-7 擦掉塗出去輪廓外側的筆觸。

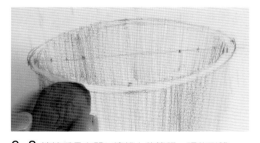

6-8 擦掉重疊在開口邊緣上的筆觸,調整形體。

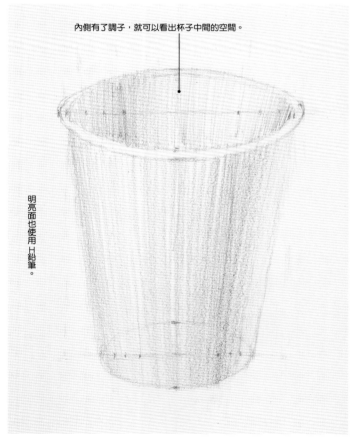

內側有了調子,就可以看出杯子中間的空間。

明亮面也使用H鉛筆。

6-9 縱向筆觸帶來的調子變化,會呈現出紙杯的圓弧感。先用縱向筆觸大略捕捉表面及內側的陰影紋路。

7 畫上陰影捕捉暗面形體

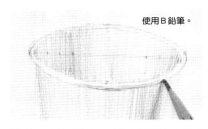

使用B鉛筆。

7-1 在開口邊緣的側面上描繪出陰暗面。

7-2 內側面也反覆畫上暗調子。

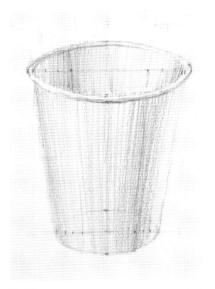

7-3 因杯子邊緣的紙有重疊,所以光線很難通過,看起來會很暗。

7-4 畫出用於描繪影子的輔助線。將通過底部中心點的直線延伸出去,抓出輪廓線。

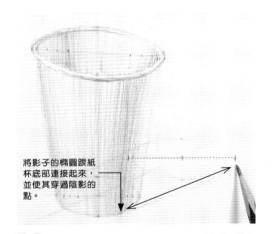

將影子的橢圓跟紙杯底部連接起來,並使其穿過陰影的點。

7-5 從影子中心線,描繪出一個跟開口幾乎一樣大的橢圓。

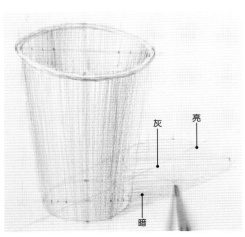

灰　亮

暗

7-6 用水平方向的橫向筆觸描繪出影子。影子在描繪時,前方要比較暗且越往後方要越明亮。

7-7 畫上開口邊緣的陰暗面與落在桌面上的影子,紙杯就會看起來更有立體感。

＊圓柱影子的詳細描繪方法,請參考P.70。

8 擦掉輔助線加強陰影

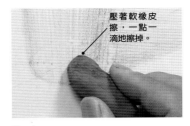

壓著軟橡皮擦，一點一滴地擦掉。

8-1 擦掉用於捕捉底部形狀的橢圓輔助線。

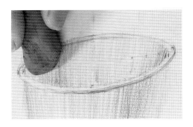

8-2 也要擦掉用於描繪開口橢圓的輔助線。

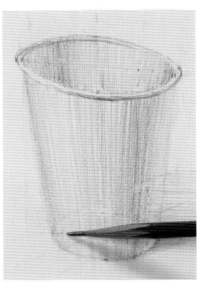

8-3 擦掉輔助線。調子上的部分輔助線也要消失不見，所以要輕輕地重複畫上鉛筆筆觸，修補調子。

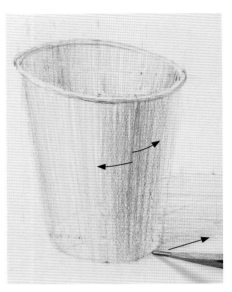

8-4 從暗面朝著亮面，加強陰影。

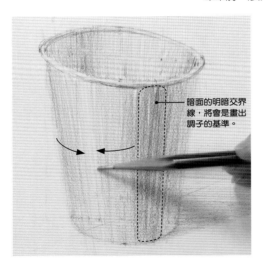

暗面的明暗交界線，將會是畫出調子的基準。

8-5 重複畫上筆觸，畫出調子。

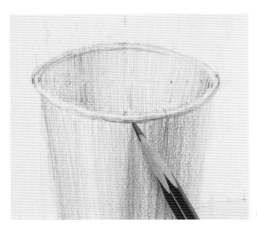

8-6 邊緣部分的陰影也要加強。

在修補擦掉的部分時，要用相同硬度的鉛筆。內側使用ＨＢ鉛筆及Ｈ鉛筆，表面使用３Ｂ鉛筆及Ｂ鉛筆。

8-7 重複畫上縱向筆觸，並調整陰影的強度，使其看起來像P.31中所畫出來的亮灰暗調子。

9 重複畫上橫向筆觸跟斜向筆觸完成最後處理

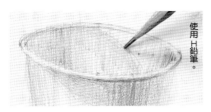

使用Ｈ鉛筆。

9-1 描繪杯子開口落在內側上的影子。

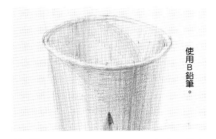

使用Ｂ鉛筆。

9-2 上下方向的調子，要重複畫上橫向筆觸捕捉。

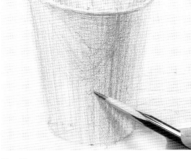

9-3 重複畫上斜向筆觸。

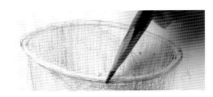

9-4 加強邊緣的陰影，增加形體上的抑揚頓挫。

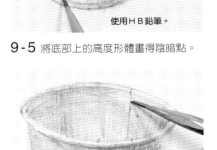

使用ＨＢ鉛筆。

9-5 將底部上的高度形體畫得陰暗點。

9-6 描繪連接縫，呈現出紙杯的素材質感。

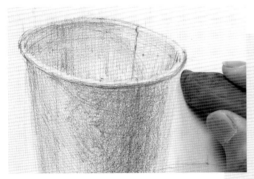

9-7 將轉進後方的部分調整得明亮一點。

這部分會因為桌面等物品的反射光，而看起來很明亮。

使用Ｂ鉛筆

9-8 將連接在桌面處的影子畫得更陰暗一點。

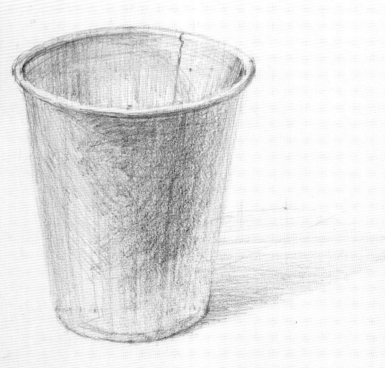

9-9 完成
加上橫向跟斜向的表情筆觸，就會更加趨近自然的陰影。
實際照著順序進行描繪，體驗整個捕捉形體的方法及畫出調子的方法，就能夠大致理解素描創作的流程。

所有物品，起點都是從正方體

正方體

練習各式各樣物品時，其基本立體形狀的基礎，就是「正方體」。試著去想像有個物品放在一個箱型空間裡面。如此一來就會發現，球體、圓柱、圓錐全都在正方體的包覆下。將身旁的瓶瓶罐罐這些人工物以及蔬菜水果這些天然物，全都想像成在正方體的包覆下，描繪時就會比較簡單。

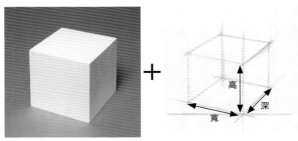

高
寬
深

箱型的正方體及空間，是透過寬、深、高這3個要素呈現出來的。
其他3個基本形體（圓柱、圓錐、球體），也都會包覆在正方體當中。

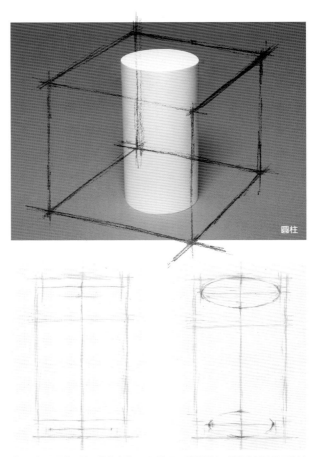

圓柱

方形罐子的起稿，其方法就是在平面紙張上，打造一個具有寬、深、高的立體空間。

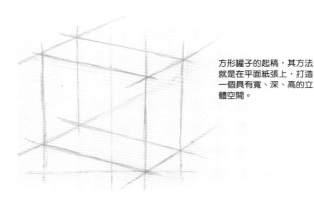

若要要抓出圓柱跟筒形的輪廓線，可以使用一點透視法，就能夠快速且正確地描繪出來。

完成的素描（參考P.47）。

SPAM罐子

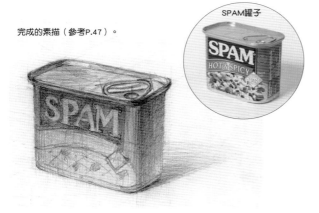

瓶裝橄欖

完成的素描
（參考P.53）。

要描繪身旁的物品時，只要以基本形體為起點去觀察，就可以學會捕捉立體感的素描力，而不會被物品表面形狀的複雜程度、固有顏色（該物體獨自擁有的色調）及其模樣所迷惑。

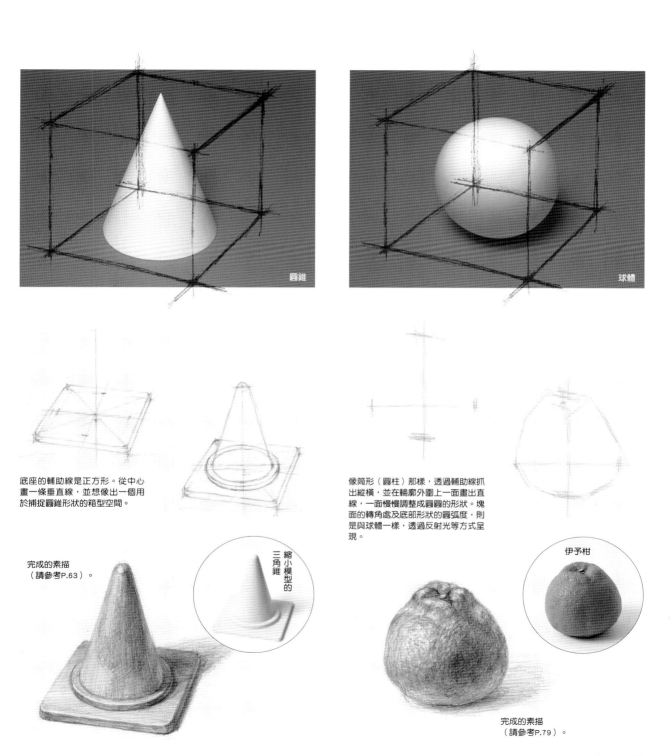

圓錐

球體

底座的輔助線是正方形。從中心畫一條垂直線，並想像出一個用於捕捉圓錐形狀的箱型空間。

像筒形（圓柱）那樣，透過輔助線抓出縱橫，並在輪廓外圍上一面畫出直線，一面慢慢調整成圓圓的形狀。塊面的轉角處及底部形狀的圓弧度，則是與球體一樣，透過反射光等方式呈現。

完成的素描
（請參考P.63）。

縮小模型的三角錐

伊予柑

完成的素描
（請參考P.79）。

正方體是最基本的！所以要學會基本的透視法

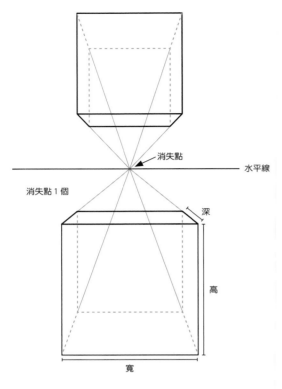

所有物品都被包覆在正方體的箱型空間當中，只要這樣子去思考，那透視法也就只需要瞭解箱型會用到的基本內容就行了。Perspective（透視法），也簡稱為Pers。在素描當中，主要是使用線透視的這種透視法，這是一種在紙上描繪物品時，能夠使其呈現立體感的方法。

即使是相同的物品，只要距離遠一點，看起來就是會比放置在眼前的時候還要小，或是看起來形狀會有所變形；利用這種現象，就可以讓物品在描繪時，彷彿躍然紙上。想法極端一點的話，就是利用「讓描繪在2次元紙張上的物品看起來像是存在於3次元狀態的錯覺」，這種令物體看起來具有立體感，如魔術般的一種技巧。

消失點1個

一點透視法
透過一點透視法描繪一個正方體，正面會是正方形。描繪時，要斜著將表示深的線條延長，最後聚集在一個消失點上。

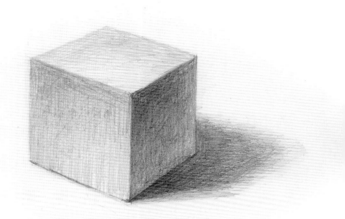

透過兩點透視法描繪出來的正方體範例

在一點透視與兩點透視，高度就先當作是垂直

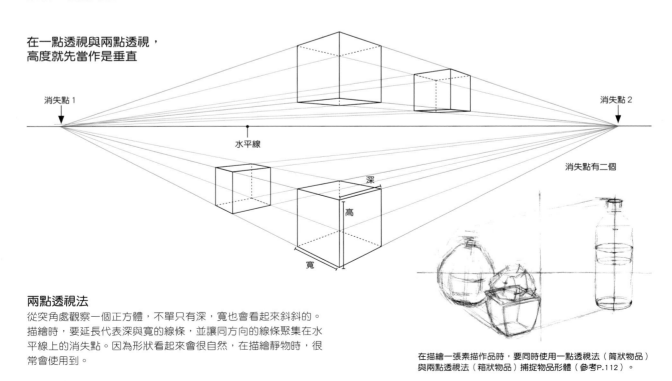

消失點1　　水平線　　消失點2

消失點有二個

兩點透視法
從突角處觀察一個正方體，不單只有深，寬也會看起來斜斜的。描繪時，要延長代表深與寬的線條，並讓同方向的線條聚集在水平線上的消失點。因為形狀看起來會很自然，在描繪靜物時，很常會使用到。

在描繪一張素描作品時，要同時使用一點透視法（筒狀物品）與兩點透視法（箱狀物品）捕捉物品形體（參考P.112）。

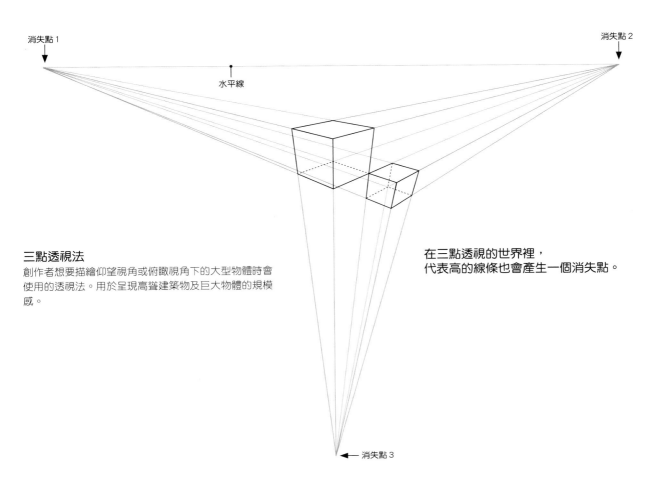

消失點 1

水平線

消失點 2

三點透視法
創作者想要描繪仰望視角或俯瞰視角下的大型物體時會使用的透視法。用於呈現高聳建築物及巨大物體的規模感。

在三點透視的世界裡，
代表高的線條也會產生一個消失點。

消失點 3

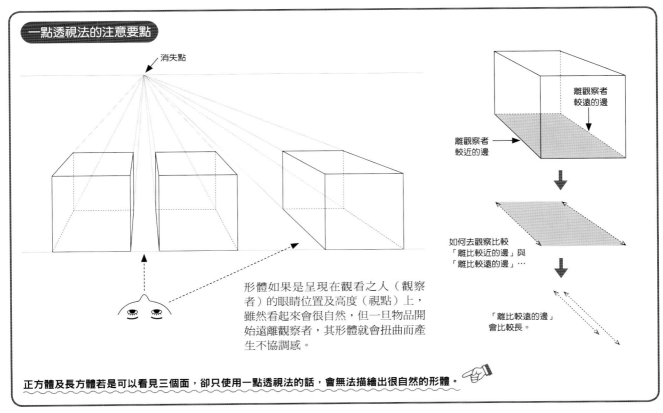

一點透視法的注意要點

消失點

離觀察者
較遠的邊

離觀察者
較近的邊

形體如果是呈現在觀看之人（觀察者）的眼睛位置及高度（視點）上，雖然看起來會很自然，但一旦物品開始遠離觀察者，其形體就會扭曲而產生不協調感。

如何去觀察比較
「離比較近的邊」與
「離比較遠的邊」…

「離比較遠的邊」
會比較長。

正方體及長方體若是可以看見三個面，卻只使用一點透視法的話，會無法描繪出很自然的形體。

「外表橢圓」其形體會漸漸改變

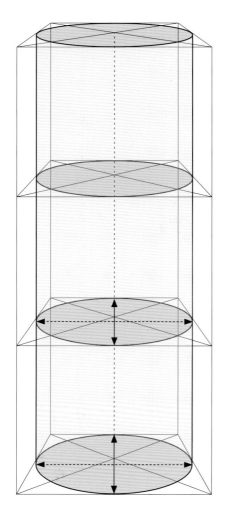

從正上方看圓柱上面的話，會是個圓，不過如果從側邊俯瞰時，截面的「外表橢圓」其形體就會有所改變。這跟一個正圓內接在正方體的面上是相同原理。如果想要描繪方形罐子上開了一個圓形孔蓋，或是想描繪一個杯子有手把時（請參考P.61），內接圓這個描繪方法會很有幫助。

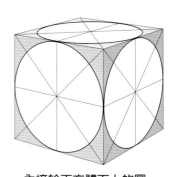

內接於正方體面上的圓

這是以兩點透視法所捕捉的正方體範例

◀以一點透視法描繪出來的圓柱

外表橢圓的長徑雖然沒有變，不過隨著越接近底面，短徑就會越長，橢圓看起來也會隆起來。

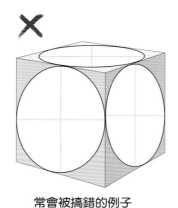

常會被搞錯的例子

這是外表橢圓形狀錯誤的範例。描繪在側面的橢圓長徑成了垂直方向。

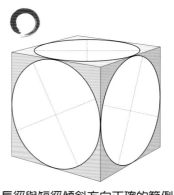

長徑與短徑傾斜方向正確的範例

於P.60「透過筒狀物的應用描繪杯子與盤子」有進行實際範例解說。

倒地圓柱也能透過「內接於正方體面上的圓」這個相同原理描繪出來

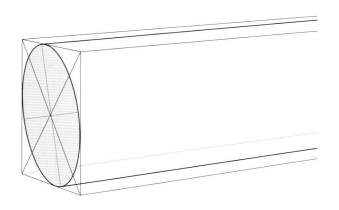

描繪一個外表橢圓，與描繪一個圓內接於帶有透視的正方形裡，兩者方法是相同的。

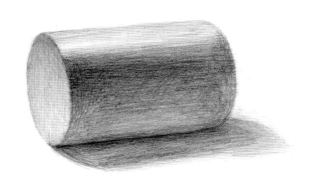

倒地圓柱的素描範例

利用一個倒地圓柱，捕捉車子輪胎的形狀

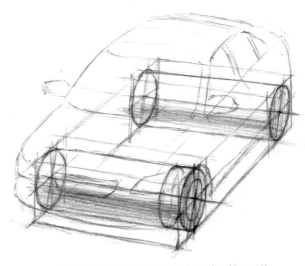

可以先描繪一個圓柱，當作左右輪胎的輔助線。

先描繪出從外表看不到的內部形狀，就可以比較容易摸索輪胎的位置及構造。

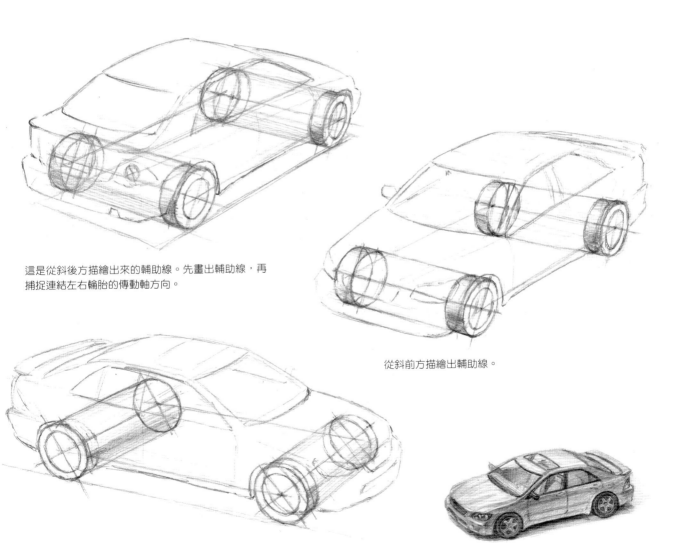

這是從斜後方描繪出來的輔助線。先畫出輔助線，再捕捉連結左右輪胎的傳動軸方向。

從斜前方描繪出輔助線。

從斜側面描繪出輔助線。可以先描繪輪胎直徑（長徑）的圓柱，再捕捉輪胎寬度。

迷你車的素描作品（請參考P.49）

41

描繪一個倒地的圓柱

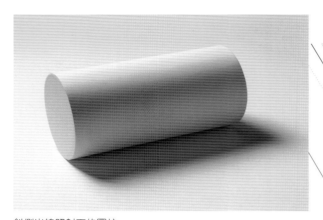

斜側光線照射下的圓柱

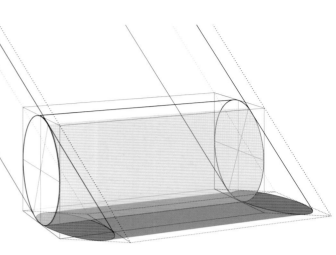

這是一個觀察摸索圓柱會產生何種影子的範例。範例中的影子是一種物品形體擠壓濃縮後的形象。

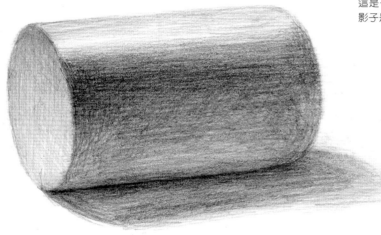

倒地圓柱的素描作品。以明暗交界線為分界，
描繪出暗面與反射光並捕捉出其曲面。

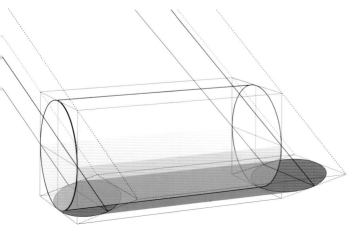

試著改變光線角度來進行各種觀察吧！

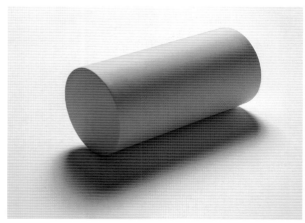

要是光線照射的角度有所變化，影子也會因位於前方的橢圓而有所影響。

試著描繪各式各樣的圓錐

改變高度來進行描繪

要注意繞角處的部分。

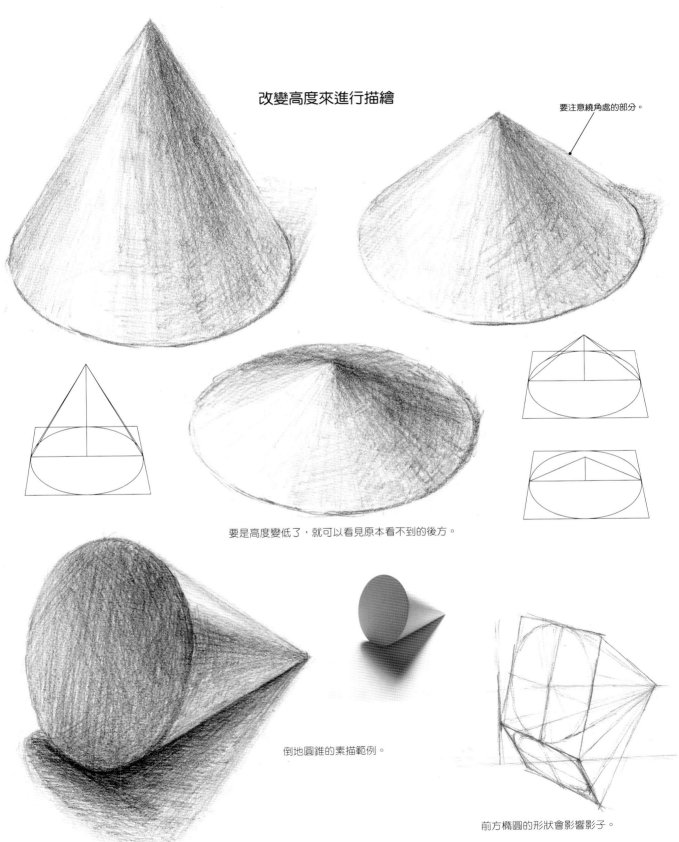

要是高度變低了，就可以看見原本看不到的後方。

倒地圓錐的素描範例。

前方橢圓的形狀會影響影子。

試著描繪方形物品

有蓋子的箱子（牛皮紙箱）

實際描繪時要先從接近正方體的物品著手進行。首先透過兩點透視法捕捉物品的正確外觀。雖然基本立體形體的創作流程會不一樣，不過還是可以透過第1章當中，按照步驟描繪「紙杯」的相同順序進行描繪。最後透過「平面視覺觀察」來正確捕捉形狀，以及「立體視覺觀察」將物體陰影替換成調子進行描繪。

光源位置及影子形成方式

＊影子的詳細描繪方法請參考P.68。

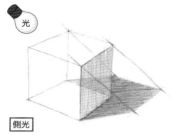

光

側光

容易分辨亮面與暗面（陰）。影子會落在桌面的單一側。

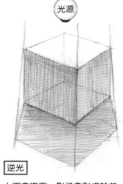

光源

逆光

上面會變亮，影子會形成於前方。

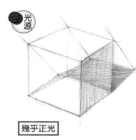

光源

幾乎正光

整體會變亮，影子會落在物品的後方。

描繪有蓋子的箱子

透過平面視覺觀察抓出形狀

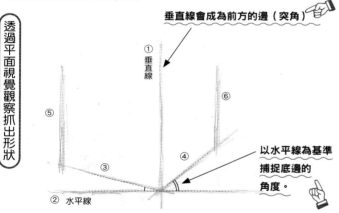

垂直線會成為前方的邊（突角）

① 垂直線

⑤

⑥

④

③

② 水平線

以水平線為基準捕捉底邊的角度。

1 水平持拿測量棒，並以此為基準觀察箱子，進行平面視覺觀察後畫出左右的底邊。接著比較左右兩個面的寬度，畫出⑤與⑥的縱向線（3B）。

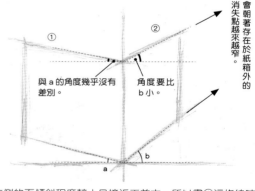

①

②

會朝著存在於紙箱外的消失點越來越窄。

與a的角度幾乎沒有差別。

角度要比b小。

b

a

2 左側的面傾斜程度較小且接近正前方，所以畫①這條線時，不用太刻意進行透視。右側的面因為景深會變深，所以要與b的角度相比較，再畫出②這條邊。

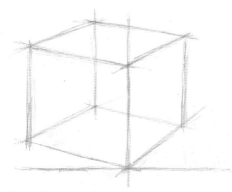

3 描繪出實際上看不到的邊，並確認兩兩相對面的形狀比例及透視正確性。

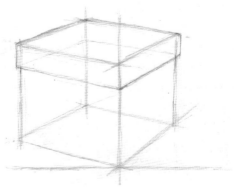

4 觀察素材（牛皮紙箱）的厚度與位置，並描繪出蓋子形體。

透過立體視覺觀察畫上調子

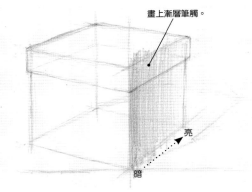

畫上漸層筆觸。

亮
暗

5 開始進行立體視覺觀察。從前方的角開始畫出縱向筆觸。並畫出落在桌面上的影子形狀輪廓線。

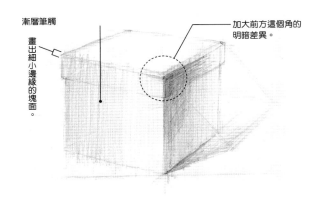

漸層筆觸

畫出細小邊緣的塊面。

加大前方這個角的明暗差異。

6 左側的面也畫上縱向筆觸，並在陰暗面重複畫上橫向筆觸及斜向筆觸。

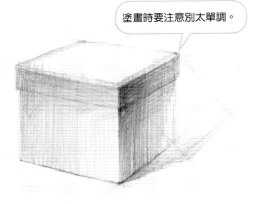

塗畫時要注意別太單調。

7 立體感及空間感的呈現，「變化」是很重要的。在上下、左右、斜面等方向上找出變化，並畫出調子。

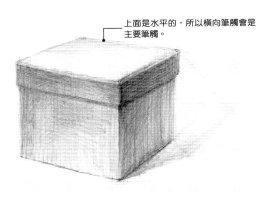

上面是水平的，所以橫向筆觸會是主要筆觸。

8 上面這個最明亮的面，其明亮程度將會決定紙箱的色調（固有色）。有景深的面，要畫上筆觸，並畫出前方與後方的差異。

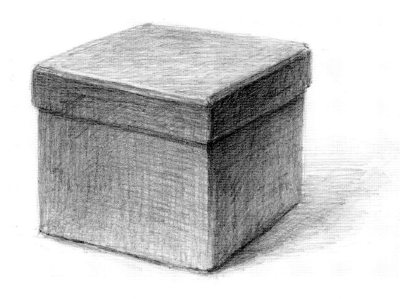

9 完成。為了呈現出紙張質地堅硬的質感，仔細觀察蓋子的細長面及突角部分。側面的下方部位，會因為桌面的反射而稍微變亮。

45

SPAM（加工肉品罐頭）

描繪圓角方形罐子

先描繪出正方體，再削去突角。最一開始的垂直線要畫在罐子寬度的中心，並以這條線為基準，決定前方突角的位置。

透過平面視覺觀察抓出形狀

垂直線會是罐子寬度的中心線。

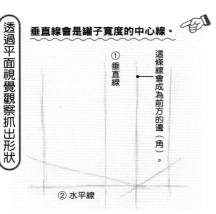

① 垂直線

這條線會成為前方的邊（角）。

② 水平線

1 不要受到突角圓弧感的迷惑，要以箱型去掌握形狀。

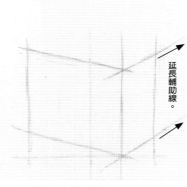

延長輔助線。

2 右邊側面的景深很淺，但是輔助線要畫長一點來確認角度。

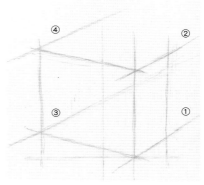

3 描繪時，要想像成四條線朝著同一個消失點而去，並越來越窄（實際上看起來幾乎是近似於平行線）。

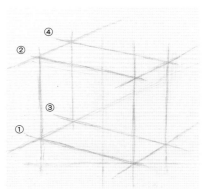

4 將朝著左後方的線也畫出來（這些線條在畫時，也要畫成幾乎是平行狀態，這樣看起來才會比較自然）。

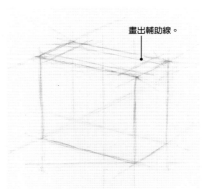

畫出輔助線。

5 決定突角該圓起來的位置，以利削去。

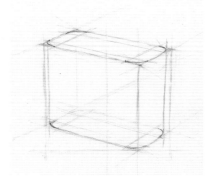

6 描繪出圓角的圓弧感。因為開始可以看出實際的寬度及輪廓了，所以要一面與創作主題進行比較，一面修改形體。

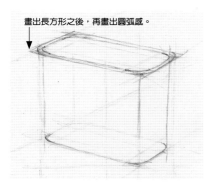

畫出長方形之後，再畫出圓弧感。

7 捕捉突出在左右兩側的邊緣寬度。這部分很容易因為角的圓弧感，而變得曖昧不清，所以要使用輔助線。

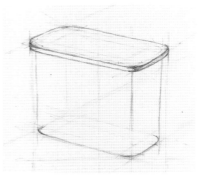

8 呈現出邊緣的高度。實際形狀會稍微帶點圓弧感。

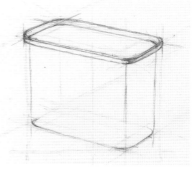

9 描繪出邊緣的厚度與內側的高低差。透過線條掌握罐頭的特徵處。

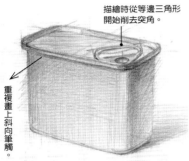

亮
暗

影子也畫出漸層筆觸

10 用縱向筆觸畫出往後方的調子（HB）。

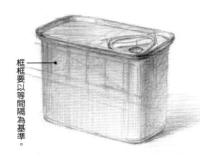

邊緣也畫出調子。

上面用橫向筆觸（H）。

暗
亮

11 由上往下描繪出明暗變化。

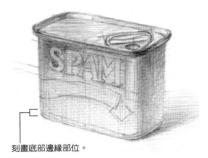

暫時先擦掉塗出去的筆觸。

下方部位會因為反射光而稍微有點明亮。

12 邊緣畫上陰暗調子呈現出金屬質感。

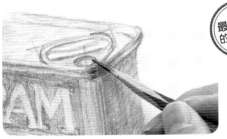

描繪時從等邊三角形開始削去突角。

重複畫上斜向筆觸。

13 捕捉上面的金屬件（三角飯團形狀）與小橢圓的形狀。

框框要以等間隔為基準。

14 畫出用於文字的輔助線（框框）。

刻畫底部邊緣部位。

15 只描繪出大致上的模樣。

最後處理的重點

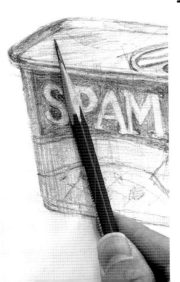

16 將橢圓部分的影子畫得暗一點，強調金屬件的凹陷感（2B）。

透過縱向筆觸調整轉角部位。

17 在練習呈現立體感時，要省略掉詳細的模樣。接著用偏硬的鉛筆重複畫上筆觸，呈現出塊面的張力，並避免畫成了濃色調。

18 將上面的明亮度，跟有文字的塊面進行比較，並以偏硬鉛筆重複畫上調子（3H）。

19 完成最後處理。確認與桌面相接的部位及暗面的形狀，完成。

迷你車

描繪容納在箱型裡的迷你車

想像一個包圍住迷你車的長方體,並抓出其形狀。基準線及輔助線要活用在易於引導出形體比例之處。

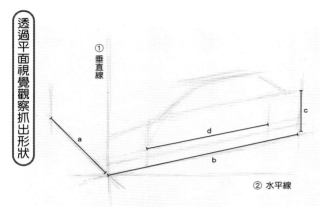

① 垂直線

c

d

a

b

② 水平線

1 以垂直線與水平線為基準求出底邊的角度,決定正面的長度(a),側面的長度(b)跟高度(c),以及輪胎位置(d)。

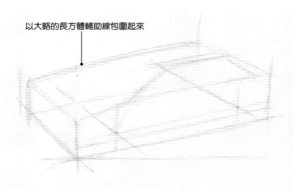

以大略的長方體輔助線包圍起來

2 畫出透視的輔助線,捕捉連結左右輪胎的傳動軸方向。

3 在傳動軸的直角處畫出輪胎長徑。

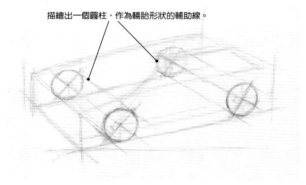

描繪出一個圓柱,作為輪胎形狀的輔助線。

4 描繪輪胎直徑(長徑)圓柱,接著就捕捉輪胎寬度。

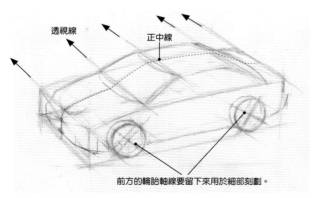

透視線

正中線

前方的輪胎軸線要留下來用於細部刻劃。

5 透過透視線與正中線,輔助描繪車子的曲線形體。描繪時要先擦掉不需要的輔助線。

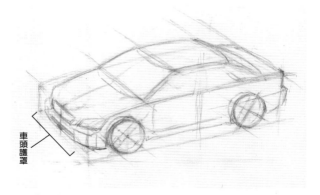

車頭護罩

6 畫上車頭護罩及燈光後,就可以漸漸看出整體印象了。在進行立體視覺觀察之前,要先仔細比較實際的創作主題,並修改形體。

＊正中線…在左右對稱的物品上,從前面一直繞一整圈到後方的一條中央線。通常是指在生物的身體上,縱向繞一整圈。

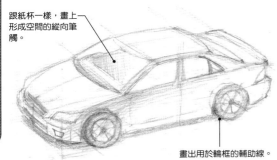

跟紙杯一樣，畫上形成空間的縱向筆觸。

畫出用於輪框的輔助線。

7 從側面前方開始畫上調子（Ｂ）。

捕捉輪胎細節。

8 不斷重複畫上調子，形成陰影（ＨＢ）。

後照鏡要左右對稱。

9 車頭燈的橢圓可以也抓出軸心後再描繪。

10 不易看見的車體內部，要改變觀察角度捕捉其構造。

最後處理的重點

11 引擎蓋表面那種明亮又質地堅硬的塊面，要用Ｈ系列鉛筆畫上調子（２Ｈ～３Ｈ）。

12 車體下方那些位於深處的影子，只要盡情地塗黑，就可以明確看出影子的形狀。

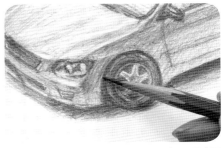

13 調整輪胎部位的影子（３Ｂ）。將暗面的調子與輪胎的色調進行比較，確認調子。

＊固有色…指該物品獨有的色調

描繪出位於後方，眼睛看不到的輪胎橢圓，並畫出一個圓柱，會比較容易掌握前方輪胎的位置。

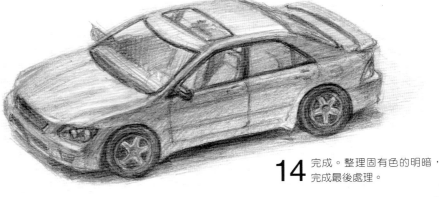

14 完成。整理固有色的明暗，完成最後處理。

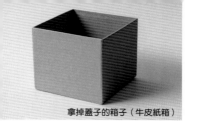

拿掉蓋子的箱子（牛皮紙箱）

描繪沒有蓋子的箱子

透過平面視覺觀察抓出形狀的這道程序，其過程與P.44所描繪的有蓋子的箱子是一樣的。箱子內部空間乍看之下很難描繪，其要領是跟用縱向筆觸在「紙杯」內側畫出漸層是相同的，請讀者嘗試著去應用看看吧！

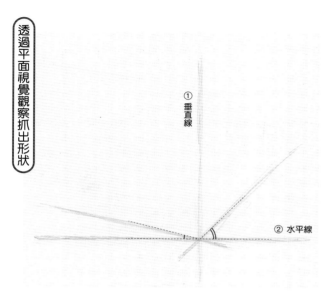

① 垂直線

② 水平線

1 以垂直、水平為基準，抓出左右兩面的形狀（3B）。

2 眼睛看不見的底部，也畫出它的邊來，確認其比例及透視正確性。

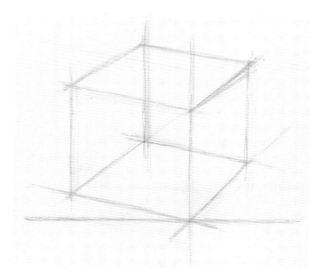

3 基本形體的正方體，其輪廓線完成了。在進到立體視覺觀察這階段段前，先用軟橡皮擦把輔助線擦淡一點，會比較好畫上筆觸。

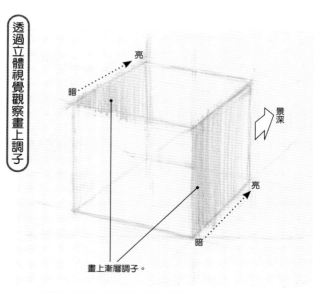

亮

暗

景深

亮

暗

畫上漸層調子。

4 以縱向筆觸在側面與內側的塊面上畫出調子（3B）。內側有調子，看起來就會有空間感。

左側文字（直排）：透過平面視覺觀察抓出形狀

右側文字（直排）：透過立體視覺觀察畫上調子

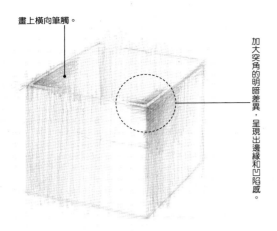

畫上橫向筆觸。

加大突角的明暗差異，呈現出邊緣和凹陷感。

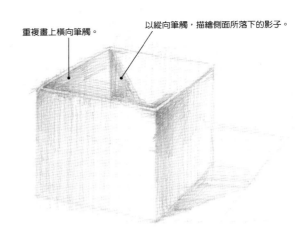

重複畫上橫向筆觸。

以縱向筆觸，描繪側面所落下的影子。

5 前方的塊面與後方的塊面，都畫上調子。突角這些部位，則畫上橫向筆觸，描繪出箱子邊緣與凹陷感。

6 抓出落在桌面上的影子形體，並畫上橫向筆觸。內側空間也重複畫上橫向筆觸。

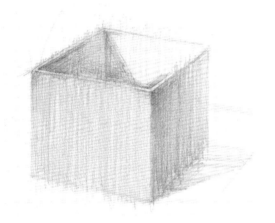

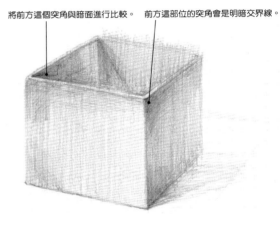

將前方這個突角與暗面進行比較。　前方這部位的突角會是明暗交界線。

7 在表面與內側的面重複畫上縱向筆觸，並在整體畫上調子，以呈現出好像能夠碰觸到的真實感。

8 從乍看之下是「相同色調」的塊面裡頭，將調子變化找出來，並用漸層去描繪的話，就能夠呈現出空間感跟景深。

9 完成。也要仔細去觀察，在邊緣細小形體上所看得到的明暗。接著將在內側空間所看得到的暗度及明暗交界線部位的暗度進行比較，並調整整體調子。

試著描繪筒狀物品

瓶裝橄欖

在我們四周有很多形狀接近圓柱的筒狀物品，我們就來選擇手邊的小東西當作創作主題來練習吧！只要進行俯視或仰視，上面跟截面的形狀，看起來就會是個橢圓形。在平面視覺觀察這階段，要一面仔細確認，一面描繪出輪廓線的橢圓。這部分和紙杯的描繪方法是一樣的。

光源位置與影子的形成方式

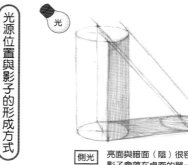

光

側光　亮面與暗面（陰）很容易判斷出來。影子會落在桌面的單一側。

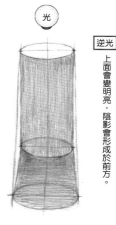

光

逆光

上面會變明亮，陰影會形成於前方。

描繪有蓋子的瓶子

透過平面視覺觀察抓出形狀

1 只看瓶子的縱橫比例，約以1：2畫出輔助線。

垂直線　橢圓的長徑

2 在中心畫出一條垂直線（旋轉軸）作為基準。橢圓長徑與垂直線要成直角交叉。

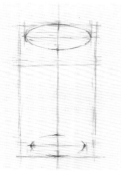

3 上面橢圓可看到整片形狀，所以將其作為基準。底面的橢圓要比上面的橢圓還要更加隆起。

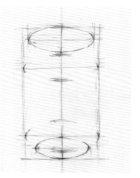

4 在瓶子的上下，畫出最突出處與截面（橢圓）的輔助線。

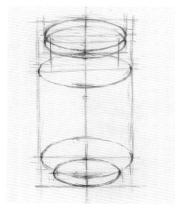

5 蓋子的厚度也透過橢圓來描繪。

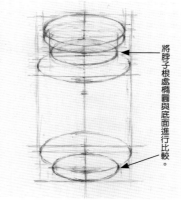

將脖子根處橢圓與底面進行比較。

6 脖子根處的橢圓，雖然長徑與底面很接近，不過因為短徑較短，看起來會有點扁。

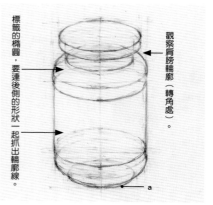

標籤的橢圓，要連後側的形狀一起抓出輪廓線。

觀察肩膀輪廓（轉角處）。

a

7 肩膀輪廓，會通過脖子根處橢圓的外側。在底面加上一個小小的墊高層（a）。

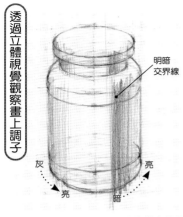

明暗
交界線

灰

亮

亮

暗

亮

8 暗面要從明暗交界線往輪廓慢慢畫上弱調子。亮面則是要從輪廓往內側畫得稍微明亮點（2B）。

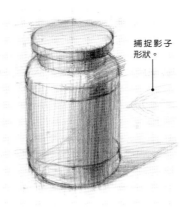

捕捉影子
形狀。

9 畫上漸層筆觸，圓柱狀的立體感就會慢慢呈現出來。

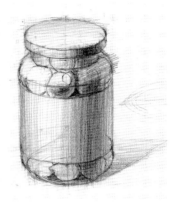

10 一面觀察橄欖數量及大小，一面描繪起橄欖的形狀。

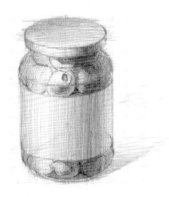

11 也要注意蓋子、標籤、橄欖所落下的影子，並呈現出立體感。

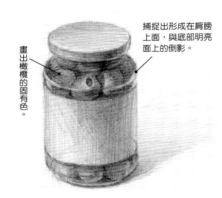

捕捉出形成在肩膀上面，與底部明亮面上的倒影。

畫出橄欖的固有色。

12 重複畫上各種方向的筆觸，畫出各部位的色調、桌面的反射光、及倒影等部位（B、H、2H）。

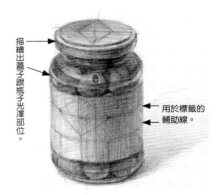

描繪出蓋子跟瓶子光澤部位。

用於標籤的輔助線。

13 畫出橢圓的輔助線，令標籤模樣是沿著立體物的。

最後處理
的重點

14 用偏硬的H系列鉛筆，在標籤的轉角處畫上縱向筆觸，並進行調整。

15 將上面的明亮度，與其他部位進行比較，並用H或2H鉛筆畫上橫向筆觸，呈現出既平又硬的金屬質感。

16 確認陰影中的暗度，並在最陰暗的部位以3B鉛筆畫上筆觸。

17 完成。若只是要練習呈現出立體感及各部位質感，可以在描繪時，將標籤這些細部簡略化。

綠色啤酒瓶（小瓶）

描繪透明瓶子

裝著液體的飲料瓶，最適合拿來練習抓出形體比例，因此要試著從透明物體著手進行素描。

透過平面視覺觀察抓出形狀

1 以垂直線為基準，左右對稱地描繪出大略形狀。

垂直線

2 比較肩膀跟底面，描繪出橢圓。

肩膀
底面

3 畫出脖子凹凸處及開口橢圓形的輪廓線。

脖子的凹凸處

4 整理輪廓部分，並跟形體進行比較以及確認。

透過立體視覺觀察畫上調子

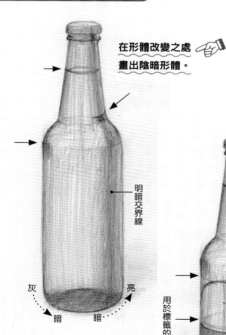

在形體改變之處畫出陰暗形體。

明暗交界線

灰 ← 暗　暗 → 亮

5 以縱向筆觸畫上調子（3B、B、2H）。一面看著光線方向，一面畫出整體調子，並描繪出塊面的形體呈現出立體感。輪廓的輔助線會慢慢消失，而側面會漸漸變成轉角處的形體。

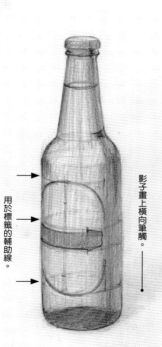

用於標籤的輔助線

影子畫上橫向筆觸。

6 在用於描繪標籤的輔助線上畫出一個橢圓，並沿著瓶子曲面抓出形體，畫上調子。

7 完成。玻璃的光澤部位，要捏尖軟橡皮擦擦成白色部位。皇冠式瓶蓋、水面泡泡、脖子的凹凸處、底部的厚度等細節也重複畫上筆觸去進行刻畫。標籤部分要適度調整一下，使其不損失立體感。

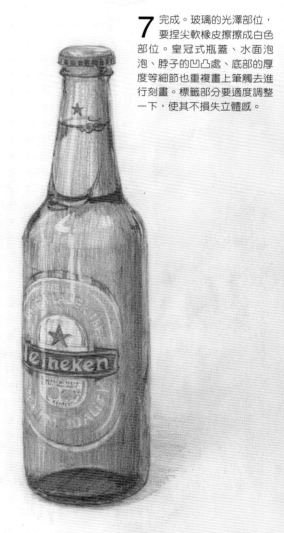

褐色的啤酒瓶（小瓶）

描繪不透明的瓶子

也要用心刻畫拿掉瓶蓋後的開口處。

透過平面視覺觀察抓出形狀

1 以垂直線為基準決定左右的寬度，並抓出高度，以及開口與底部的寬度。

垂直線

2

畫出脖子凹凸處位置與底部寬度的長方形。

描繪出開口與底部的橢圓形。底部橢圓會看起來更加隆起。

削去突角畫出肩膀輪廓。

3

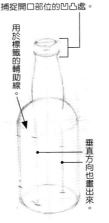

捕捉開口部位的凹凸處。

用於標籤的輔助線。

增加橢圓及垂直的輔助線，確認形體。

垂直方向也畫出來。

4

在整個標籤及模樣上，畫出大致的輪廓線。

透過立體視覺觀察畫上調子

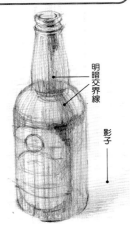

明暗交界線

影子

5 畫出整體大略調子。

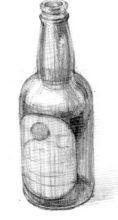

6 為了接近褐色這個固有色，要慢慢地重複畫上調子。

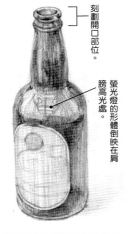

刻劃開口部位。

螢光燈的形體倒映在肩膀高光處。

7 描繪出肩膀部分的高光處。

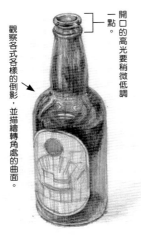

開口的高光要稍微低調一點。

觀察各式各樣的倒影，並描繪轉角處的曲面。

8 一面留下高光，一面重複畫上整體調子。

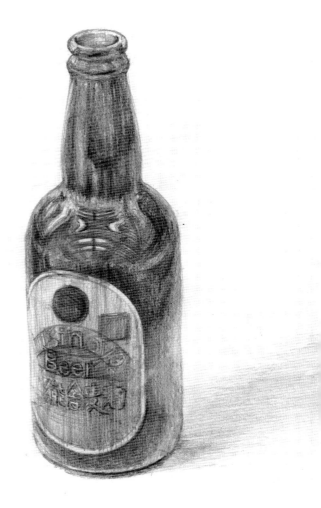

9 完成。在不妨礙立體感前提下，描繪出標籤細節及接近玻璃的質感。高光處用軟橡皮擦擦得明亮點，並重新刻劃白色部分進行調整。

胡椒研磨器

描繪木製胡椒研磨器

就算是材質不同的物品，只要是接近圓柱的筒狀物品，輔助線的描繪方法幾乎都一樣。

透過平面視覺觀察抓出形狀

1 以垂直線為基準決定左右寬度及高度（3 B）。

垂直線

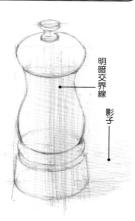

2 以底面橢圓與頭部下方凹凸部位的橢圓為基準，描繪出輔助線的橢圓。

畫出長方形輔助線。

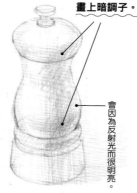

3 以輔助線的橢圓為依據，捕捉輪廓部分的形體。

凹凸部位

底面

4 一點一滴地擦掉輔助線，整理形體。

要左右對稱！

透過立體視覺觀察畫上調子

明暗交界線

影子

在微微朝下的塊面上，畫上暗調子。

會因為反射光而很明亮。

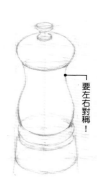

5 由明暗交界線往後方暗面畫出調子。

6 描繪頭部跟軀體朝下的塊面，呈現立體感與圓弧感。

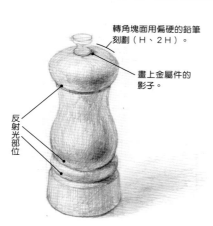

轉角塊面用偏硬的鉛筆刻劃（H、2H）。

畫上金屬件的影子。

反射光部位

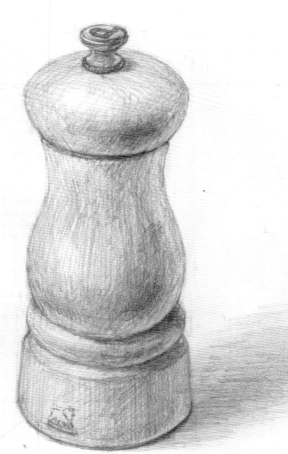

7 一面注意木材的明亮顏色，一面重複畫上整體調子。描繪時，反射光要用軟橡皮擦一點一滴地擦出明亮點，並用偏硬的鉛筆重複畫上調子。

8 完成。刻劃形成於表面上的螢光燈倒影及上面的金屬零件，並畫出密度完成最後處理。

沙漏

描繪玻璃製沙漏

將長方形的輔助線簡略化，並一面標記出最少的記號，一面透過橢圓捕捉形狀。

透過平面視覺觀察抓出形狀

1 以垂直線為基準決定上面與下面的寬度（2B）。

垂直線

2 在寬度較寬的部位及上面與底面的橢圓上畫出輔助線，並捕捉整體輪廓。

標記出寬度的記號

3 描繪完上面與底面的橢圓後，接著描繪出寬度最寬部位的橢圓，並將形狀修繪成滑順的線條。

寬度較寬的部位

4 完成整體形狀的階段。

透過立體視覺觀察畫上調子

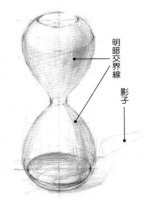

明暗交界線

影子

5 畫上較輕淡的陰影調子，呈現出立體感。

利用天花板及窗戶等映在表面的形狀，描繪出玻璃塊面。

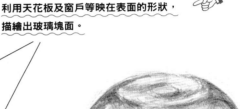

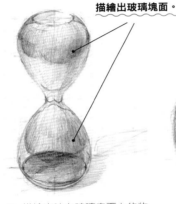

6 描繪出映在玻璃表面上的物品，並捕捉物體表面。

將上面的明亮度與光澤部份的明亮度進行比較後再刻劃。

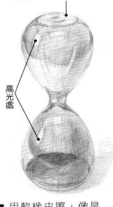

高光處

7 用軟橡皮擦，像是要塗白色那樣，擦掉高光處。也別忘了用鉛筆潤飾。

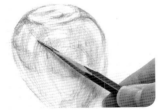

8 明亮的曲面要用偏硬的鉛筆進行描繪（H～3H等）。

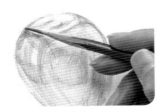

9 調整轉角部位（2B）。

最後處理的重點

10 加強凹凸處所看到的暗調子（3B）。

11 完成。即便是透明物品，也會有很強烈的暗面，形成在有厚度的部位上。這一個強烈調子，會是一個讓人感受出玻璃厚度及質感很重要的要素。

57

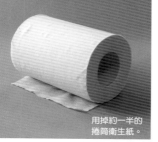

用掉約一半的
捲筒衛生紙。

描繪倒地捲筒衛生紙

白色筒狀物品很適合用來觀察陰影。描繪其中心軸及外表橢圓形狀的方法，在想法上，跟垂直立著的筒狀物品是相同的。弄倒衛生紙時，要注意外側大橢圓及中芯橢圓的中心不能夠偏移掉。為了方便觀察縱橫比例，這裡描繪的捲筒衛生紙，紙張數量會減少。

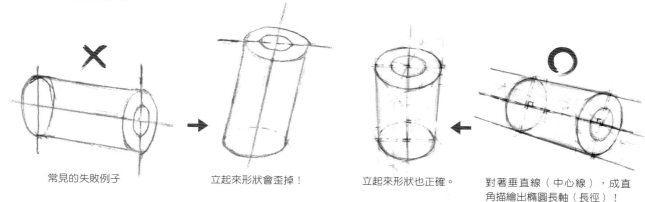

常見的失敗例子　　　　立起來形狀會歪掉！　　　　立起來形狀也正確。　　　對著垂直線（中心線），成直角描繪出橢圓長軸（長徑）！

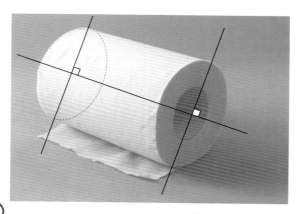

試著想像一個將筒狀物品
（圓柱）包圍住的長方體。

觀察外表橢圓

筒狀物品無論是從什麼角度觀看，其外表橢圓的長徑，對中心軸都是成直角。

透過平面視覺觀察抓出形狀

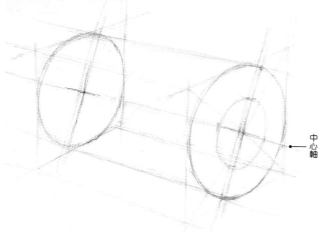

中心軸

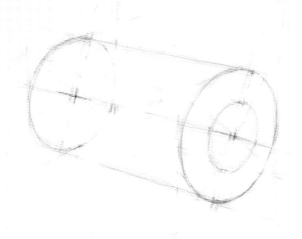

1 先描繪一個將筒狀捲紙包圍起來的長方體輔助線。在前方與後方的正方形（外表形狀是梯形）畫上對角線，決定中心軸的位置。因為會加入很多的輔助線，所以要用 B 系列鉛筆進行描繪以方便修正。

2 不管是前方還是後方都會是正橢圓。在前方的塊面上，也將中空部位的橢圓描繪出來，並先捕捉出紙張抽取端的形狀。抓出橢圓的輔助線之後，可以用軟橡皮擦壓在紙上擦掉多餘的輔助線。

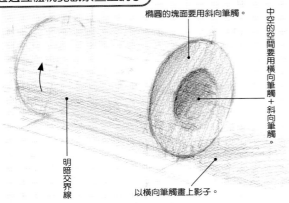

中空的空間要用橫向筆觸＋斜向筆觸。

橢圓的塊面要用斜向筆觸。

明暗交界線

以橫向筆觸畫上影子。

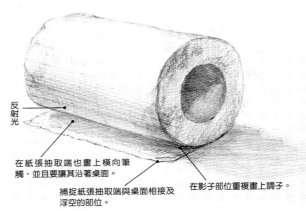

反射光

在紙張抽取端也畫上橫向筆觸，並且要讓其沿著桌面。

捕捉紙張抽取端與桌面相接及浮空的部位。

在影子部位重複畫上調子。

3 透過沿著圓筒的直線筆觸，畫出大致陰影（紙筒是垂直立著的話，就用縱向筆觸，倒下來的話就用橫向筆觸）。接著以明暗交界線為分界由暗面往亮面畫出漸層。

4 重複畫上調子。另外也要畫上不規則的皺褶，好讓人能感受出柔軟紙張的質感。觀察反射光帶來的明亮部位以及影子部位的明暗。

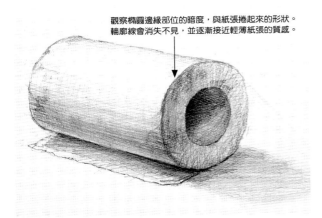

觀察橢圓邊緣部位的暗度，與紙張捲起來的形狀。輪廓線會消失不見，並逐漸接近輕薄紙張的質感。

5 在曲面重複畫上各種表情筆觸，並觀察白色物品當中的調子變化。

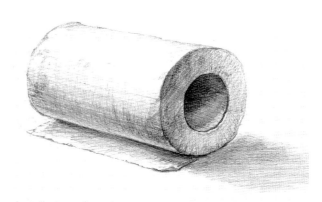

6 描繪捲筒衛生紙的重點就在於表面雪白程度及柔軟程度的呈現。只要中空部份內側及陰影上畫上充足的暗調子，看起來就會很雪白。而且不單只是筒狀部位而已，那些稍微歪掉的地方還有中空部位與紙張的質感差異，也可以描繪出來。

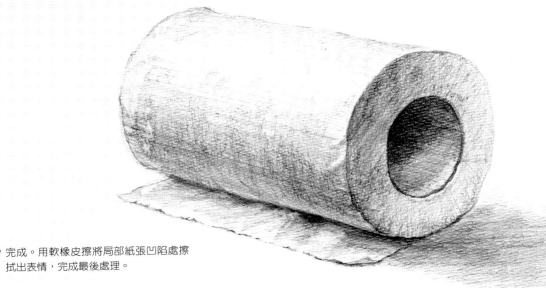

7 完成。用軟橡皮擦將局部紙張凹陷處擦拭出表情，完成最後處理。

白色杯子與盤子

透過筒狀物的應用描繪杯子與盤子

應用筒狀物及紙杯的描繪方法（參考P.26），試著描繪出杯子加盤子的組合吧！

杯子的接地面

盤子邊緣有點抬高起來，所以會比杯子的接地面還要高。觀察這個距離感再進行描繪。

在截面圖上畫出輔助線，再觀看杯子與底盤的大小比例及結構。

透過平面視覺觀察抓出形狀

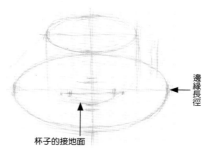

垂直線

1 要以垂直中心軸，與長徑最長的盤子為基準，畫出輔助線。

邊緣長徑

杯子的接地面

2 確認杯子的接地面位置，比盤子邊緣還要低。接著抓出開口及盤子橢圓等部位輔助線。

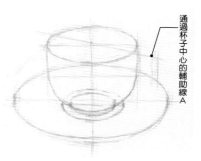

通過杯子中心的輔助線A

3 手把因向著中心接上去，所以要先畫出一條通過開口中心的輔助線。

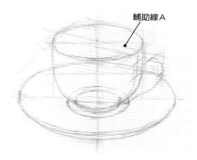

輔助線A

4 以輔助線為基準，畫出一條通往開口兩側的平行線，再描繪一個將開口橢圓包圍起來且帶著透視效果的正方形，準備進行確認塊面的方向。

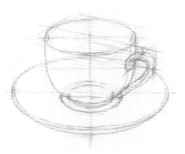

5 利用輔助線，盡可能正確描繪出杯子和手把的位置及形狀。

透過立體視覺觀察畫上調子

內側的筆觸要進行擦拭，使調子變暗淡。

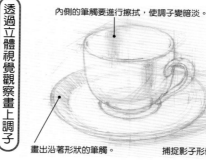

畫出沿著形狀的筆觸。

捕捉影子形體。

6 在杯子明暗交界線上畫上縱向筆觸。在盤子邊緣也畫上調子呈現出傾斜感。

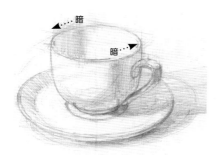

暗

暗

7 幾乎有一半會變成陰暗面的領域。跟紙杯一樣畫出調子，令內側與表面（外側）的明暗是相反的。

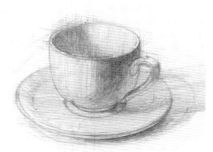

8 杯子開口所落下的影子，會傾斜落在內側上。在表面及手把上，重複畫上調子加強陰影。

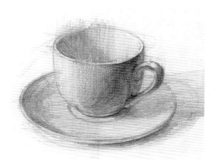

9 增加中間調子，畫出微妙的曲面。

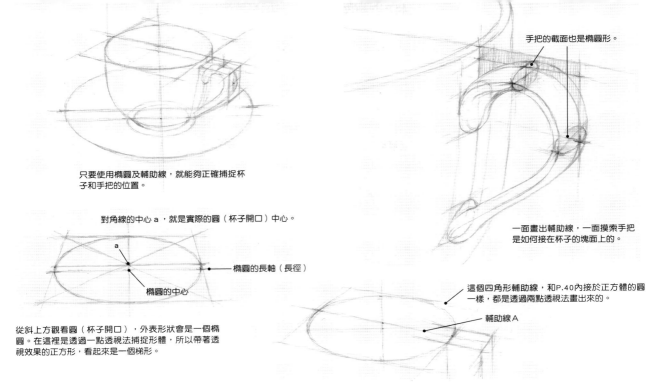

只要使用橢圓及輔助線，就能夠正確捕捉杯子和手把的位置。

手把的截面也是橢圓形。

對角線的中心 a，就是實際的圓（杯子開口）中心。

橢圓的長軸（長徑）

橢圓的中心

從斜上方觀看圓（杯子開口），外表形狀會是一個橢圓。在這裡是透過一點透視法捕捉形體，所以帶著透視效果的正方形，看起來是一個梯形。

一面畫出輔助線，一面摸索手把是如何接在杯子的塊面上的。

這個四角形輔助線，和P.40內接於正方體的圓一樣，都是透過兩點透視法畫出來的。

輔助線 A

透過兩點透視法畫輔助線時，杯子開口也會是個正橢圓。實際圓中心（a）會比橢圓中心還要稍微後面一點。手把的中心線（輔助線A）會穿過這個 a。

10 完成。注意手把的陰影，捕捉其扭曲的形狀。
也將手把落在杯子接地處的影子，以及盤子接地處的陰影變化描繪出來，完成最後處理。

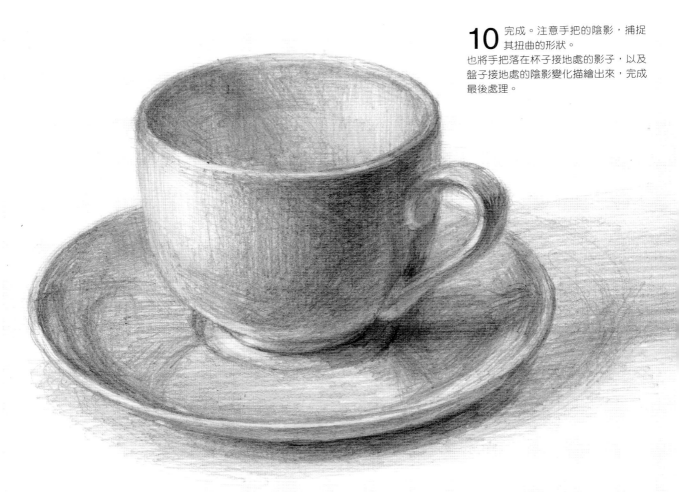

試著描繪圓錐狀物品

練習圓錐狀物品時，要選擇接近基本立體造型的物品。我們身邊通常會有一些局部帶著圓錐形狀的物品，如玻璃杯之類的容器狀物品，所以也可以描繪這些物品。

迷你三角錐

光源位置與影子的形成方式

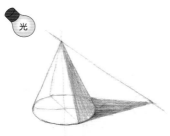
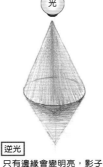
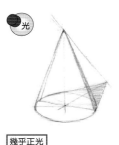

側光 亮面與暗面（陰）很容易分辨。影子會落在桌面的單一側。

逆光 只有邊緣會變明亮，影子會形成在前方。

幾乎正光 整體會變明亮，影子會落在後方。

描繪一個圓錐置於底座上方的三角錐

透過平面視覺觀察抓出形狀

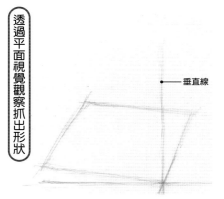

垂直線

1 底座要以垂直線為基準，觀察透視效果以及邊的角度和比例，並抓出正方形的輪廓線。

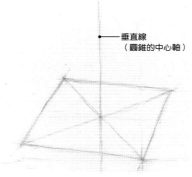

垂直線（圓錐的中心軸）

2 從對角線的交點求出正方形的中心，並畫出一條通過中心的垂直線。將這條線作為圓錐的中心軸。

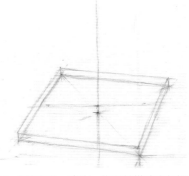

3 底座加厚，畫出一條用於描繪底部橢圓的長徑（水平線）。

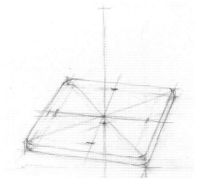

4 利用輔助線將縱橫分成四等分，使底座與橢圓兩者的大小及位置一致。

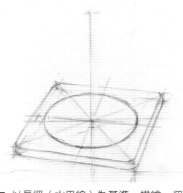

5 以長徑（水平線）為基準，描繪一個橢圓形並要注意不能傾斜。

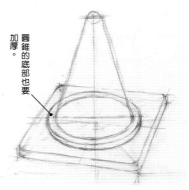

圓錐的底部也要加厚。

6 一面調整高度，一面決定形狀。前端要畫成半圓狀。

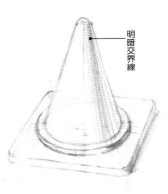

明暗交界線

7 從明暗交界線開始畫上沿著形狀的縱向筆觸。要一面比較輪廓的角度，一面描繪（輪廓的輔助線會慢慢消失，最後變成轉角處的塊面）。

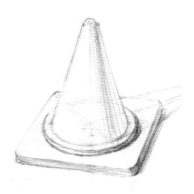

8 從明暗交界線線條畫出輔助線，求出影子形狀。要注意影子會因為底座等部位的高低差，而令形狀有所變化。

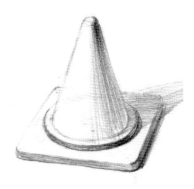

9 影子也畫上筆觸。暗面有了調子，就會看起來有立體感，但是明亮部位還是會留下輪廓線。

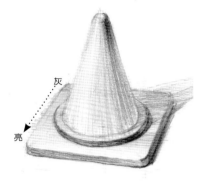

灰

亮

10 從底座與轉角處的後方往前方畫上漸層筆觸。

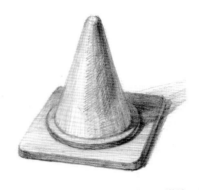

11 重複畫上橫向跟斜向筆觸，描繪出平滑的表面。

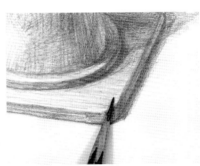

12 用偏硬的鉛筆（Ｈ）在底座面畫上橫向筆觸，呈現出平滑的塊面。

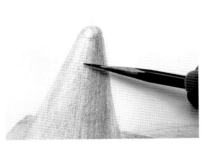

13 透過縱向筆觸，調整明亮塊面的色調（Ｈ）。

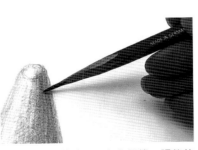

14 用偏軟（２Ｂ）的鉛筆，調整前端圓弧處與明暗交界線部分的暗度。

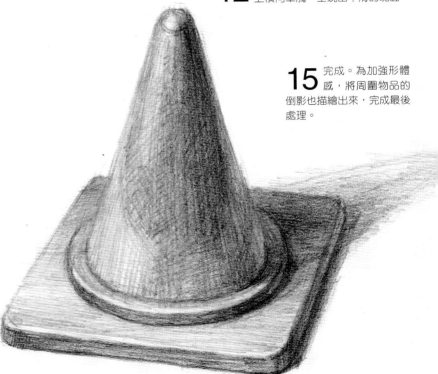

15 完成。為加強形體感，將周圍物品的倒影也描繪出來，完成最後處理。

塑膠漏斗

描繪一個倒置圓錐的漏斗

描繪一個倒圓錐形的容器狀道具。寬大開口上的凹陷處及手把形狀的捕捉方法，跟咖啡杯幾乎是一模一樣的順序。

透過主光源與副光源觀察陰影

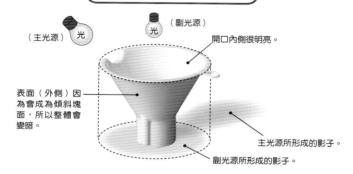

（主光源）光　　（副光源）光

開口內側很明亮。

表面（外側）因為會成為傾斜塊面，所以整體會變暗。

主光源所形成的影子。

副光源所形成的影子。

垂直線

1 以垂直線為基準，觀察縱向與橫向的比例。將縱向與橫向的長度畫成幾乎一樣長，並在開口橢圓的長徑與短徑位置標上記號。

腳部的橢圓

2 描繪開口橢圓，並捕捉前方邊緣的部位。同時也描繪腳部的小橢圓，並將倒轉的圓錐和筒狀的腳部連接起來。

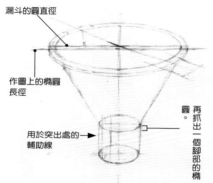

漏斗的圓直徑

作圖上的橢圓長徑

用於突出處的輔助線

再抓出一個腳部的橢圓。

3 邊緣寬度，如果分別從前方跟後方來觀看，會微妙地有所不同。將通過圓中心的線當作輔助線，求出手把和凹陷處的位置。

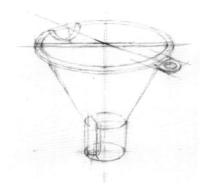

4 抓出開口的手把和凹陷處的形狀，並描繪出腳部突出處的輪廓線。

透過立體視覺觀察畫上調子

突出在前方的手把周邊要畫出明暗差異

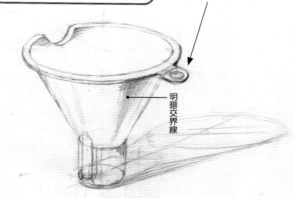

明暗交界線

5 從明暗交界線往後方畫上調子，並捕捉落在桌面上的影子形狀呈現出立體感。腳部的接地部位會稍微浮空（因為內側有零件）。

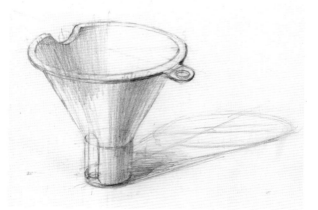

6 在內側上也畫出沿著塊面的筆觸，呈現出空間感。表面（外側）的明亮曲面以及腳部的筒狀塊面也畫上調子。

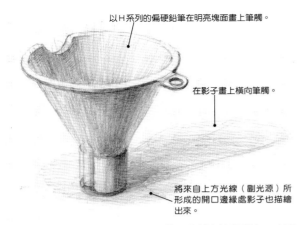

以H系列的偏硬鉛筆在明亮塊面畫上筆觸。

在影子畫上橫向筆觸。

將來自上方光線（副光源）所形成的開口邊緣處影子也描繪出來。

7 和紙杯的素描（參考P.26）一樣，內側會比較明亮，表面（外側）的傾斜曲面則會是暗調子。

8 透過來自周圍的反射光，越往下看起來就會越明亮。在突出於前方的手把周邊上及邊緣厚度上，重複畫上調子描繪出暗面。

9 完成。重複畫上表情筆觸，刻劃曲面的平滑質感。用軟橡皮擦在內側將光澤部分擦白，並用偏硬的鉛筆調整高光處的形狀，表現出其光澤。

試著描繪球狀物品

試著描繪一個球形的物品。明暗交界線會形成於光源照射到的亮面與陰影的暗面交界處,但因為其形狀容易產生變化,所以要先以截面方式,畫出橢圓的輔助線,再一面確認一面進行描繪。

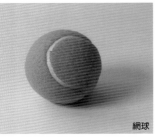

網球

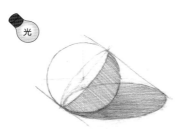

側光　容易分辨亮面與暗面(陰影)

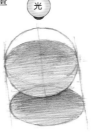

逆光　只有邊緣會變亮,影子會在前方。

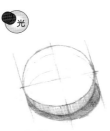

幾乎正光　整體會變明亮,影子會形成在物品下方而且很小一道。

描繪網球

透過平面視覺觀察抓出形狀

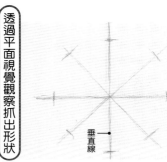

垂直線

1 以垂直線為基準,畫出 8 等分的線,並等間隔地標上記號。

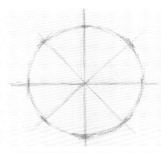

2 一開始的記號要先抓成直線,再一點一滴地將曲線連接起來,畫成一個圓。

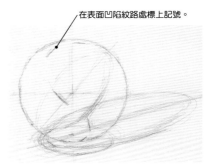

在表面凹陷紋路處標上記號。

3 描繪截面的輔助線,並描繪明暗交界線與落在桌面上的影子。

透過立體視覺觀察畫上調子

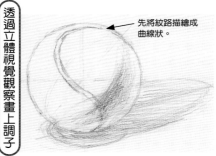

先將紋路描繪成曲線狀。

4 從明暗交界線和影子開始畫上調子。

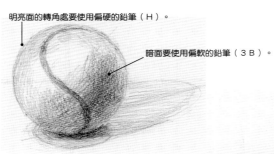

明亮面的轉角處要使用偏硬的鉛筆(H)。

暗面要使用偏軟的鉛筆(3B)。

5 重複畫上沿著曲面的筆觸。

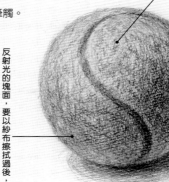

捏尖軟橡皮擦,將表面擦成點狀,呈現出氈狀質感。

反射光的塊面,要以紗布擦拭過後,再畫上一次調子。

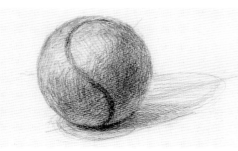

6 以曲線筆觸,從明暗交界線的陰暗面朝著高光處的明面,重複畫上漸層狀的調子。

7 完成。為了呈現出質感,會使用到軟橡皮擦,接著在整體畫上較陰暗的調子,完成最後處理。

蛋

透過截面描繪蛋的順序

蛋雖然是個天然物,但卻是一種以長軸為中心軸的旋轉體,且其剪影是一個前端尖起的橢圓形。和之前的創作主題一樣,先透過平面視覺觀察抓出形狀,再透過立體視覺觀察畫上調子進行描繪。這裡將參考球狀物品的描繪方法,介紹如何先捕捉形狀的「截面」,再描繪明暗交界線的順序。

透過平面視覺觀察抓出形狀

1 以垂直線和水平線為基準,捕捉出高度、寬度與傾斜度。

垂直線　水平線

2 畫出中心軸,決定左右寬度及上下長度。

中心軸

3 標出記號後,注意位置和角度,並以直線描繪出蛋的形狀。

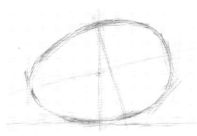

4 把線連接起來,捕捉輪廓的曲線。

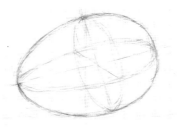

5 在縱向與橫向上描繪出截面,接著捕捉形狀的立體感,並準備畫上調子。

透過立體視覺觀察畫上調子

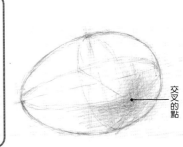

交叉的點

6 兩個截面交叉於前方的點會變得最為陰暗,所以要沿著曲面畫上調子。

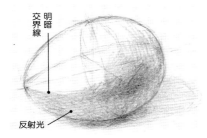

明暗交界線

反射光

7 描繪下半部的陰暗面和反射光。在截面周邊畫出明暗交界線。

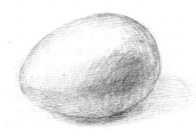

8 在明亮面的輪廓畫上調子,描繪時,要像是從後方畫到前方那樣。

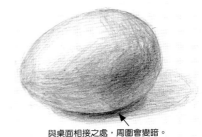

與桌面相接之處,周圍會變暗。

9 沿著曲面在陰影範圍重複畫上調子。

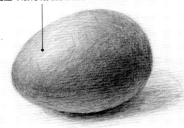

高光處(最為明亮的部位)只會有小小一個點。

10 接著高光處的點,以漸層方式仔細地描繪出圓弧感。亮面則是要以H系列鉛筆畫上筆觸。

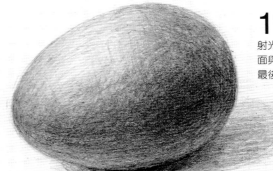

11 完成。朝下的塊面,會因為來自桌面的反射光而意外地明亮,所以要一面與亮面比較,一面調整完成最後處理。

觀察基本形體的陰和影

若是正方體

側光

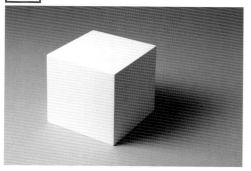

光線從斜上方照射下來的狀態。三個塊面的亮灰暗差異很容易分辨，很適合觀察影子形狀。

正方體上面的形狀會投影在桌面上，並成為影子的一部份。可以利用通過正方體上面突角的輔助線，捕捉出影子位置，並將此輔助線與從底部接地突角所畫出來的直線相連接，捕捉出影子形狀。

側光從稍微較高角度所照射下來的影子。

幾乎正光

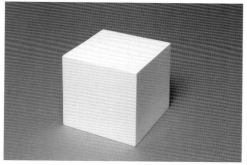

光線照射在整體的狀態。陰暗面看起來也會很明亮。

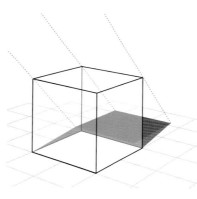

正光，光線會從前方照射，所以影子會落在後方。成形在後方的影子看起來會很短。

逆光

光線從背後照射的狀態。只有上面看起來會很明亮。

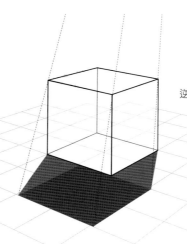

逆光落在前方的影子看起來會很大。

側光

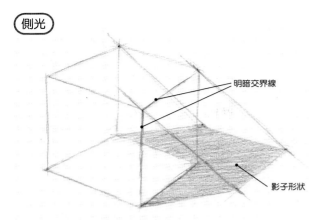

明暗交界線

影子形狀

透過示意圖呈現影子的形成方式。實際描繪時，要隨著光源強度調整強弱，呈現出影子。

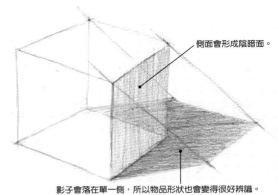

側面會形成陰暗面。

影子會落在單一側，所以物品形狀也會變得很好辨識。

本書中的單一物體素描，在解說時其原則上皆是以側光照射下的物品為主，以方便觀察。

幾乎正光

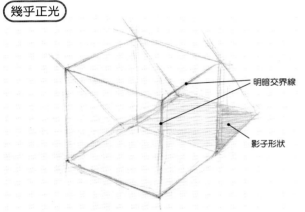

明暗交界線

影子形狀

在正光下，物品的明暗差異會很難分辨，不過因為陰暗側也會很明亮，所以可以很容易分辨出色調及細節。

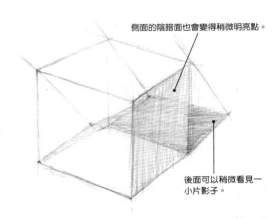

側面的陰暗面也會變得稍微明亮點。

後面可以稍微看見一小片影子。

捕捉出只稍微看得見一小片的影子跟側面陰暗面的微妙變化，呈現出物品的立體感。

逆光

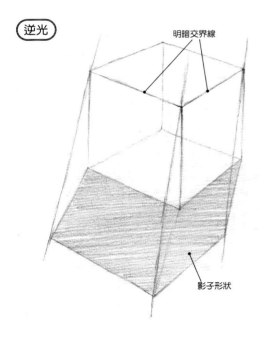

明暗交界線

影子形狀

能夠呈現具有魄力的影子。

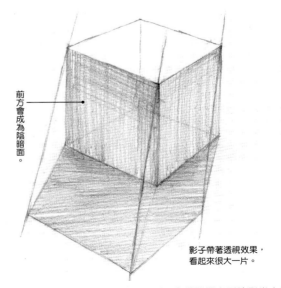

前方會成為陰暗面。

影子帶著透視效果，看起來很大一片。

在逆光下，前方會幾乎整片變成暗面，所以會很難觀察到陰影當中的形狀。要仔細觀察反射光，並在陰暗當中畫出調子變化。

若是圓柱

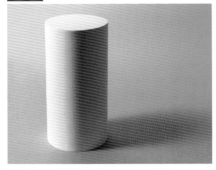

光源從斜上方照射下來的狀態。可以在亮面與暗面的分界上，明顯看出明暗交界線，也很容易觀察影子形狀。

幾乎正光

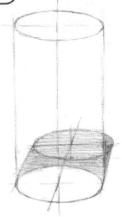

影子會落在圓柱後方。影子長度會有所壓縮而看起來很短。先畫出決定影子在桌面上方的輔助線。再從底部橢圓中心點延伸出一條直線，決定影子橢圓的中心。

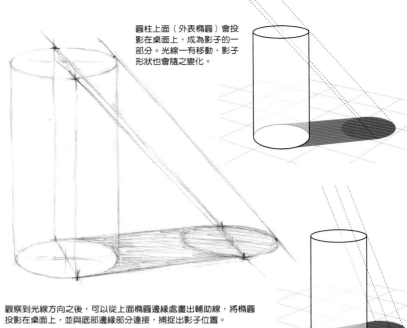

圓柱上面（外表橢圓）會投影在桌面上，成為影子的一部分。光線一有移動，影子形狀也會隨之變化。

觀察到光線方向之後，可以從上面橢圓邊緣處畫出輔助線，將橢圓投影在桌面上，並與底部邊緣部分連接，捕捉出影子位置。

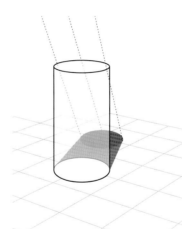

幾乎正光

光線照射在整體的狀態。側面會帶著些許的陰暗面。

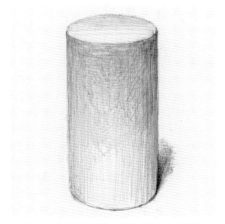

幾乎正光的素描範例。因為影子只看得到一點點，所以要在轉角處畫上稍微明亮的微妙陰暗變化，呈現出立體感。

逆光

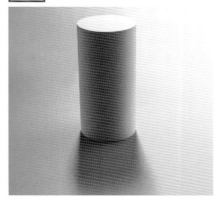

光源從背後照射的狀態。上面與轉角處會看起來很明亮。

落在前方的影子會看起來很大一片。

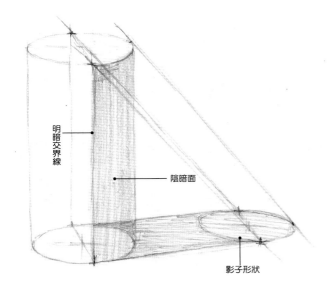

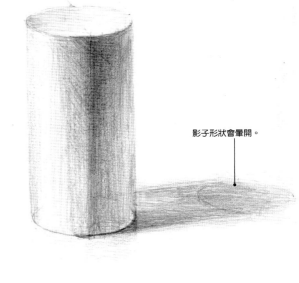

明暗交界線

陰暗面

影子形狀

影子形狀會暈開。

亮面與暗面會在明暗交界線處區分開來。要在橢圓邊緣畫出輔助線，決定影子的位置。

側光素描作品的範例。將實際的明暗交界線以漸層狀呈現，看起來就會很自然。

將上面與轉角處的塊面描繪得明亮點，就會有立體感。

逆光

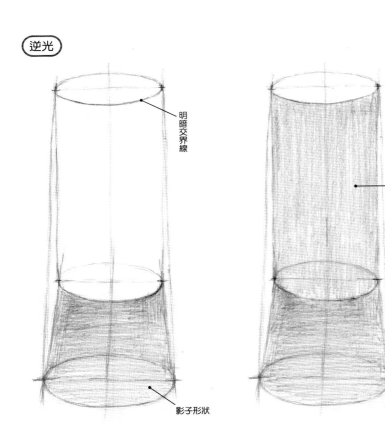

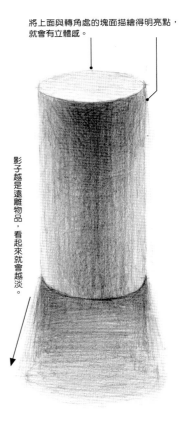

明暗交界線

前方會成為陰暗面。

影子越是遠離物品，看起來就會越淡。

影子形狀

逆光素描的範例。強調側面中央部分的陰暗程度，捕捉出形成在陰暗面當中的調子變化。

若是圓錐

光線從斜上方照射下來的狀態。在亮面與暗面的分界上可以看見明暗交界線，也很容易觀察影子形狀。

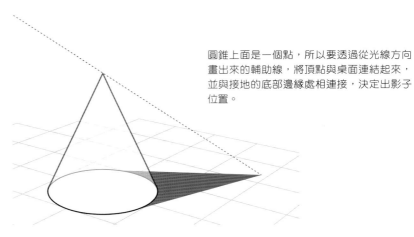

圓錐上面是一個點，所以要透過從光線方向畫出來的輔助線，將頂點與桌面連結起來，並與接地的底部邊緣處相連接，決定出影子位置。

光線照射在整體的狀態。整體會很明亮，側面會有些許陰暗面。

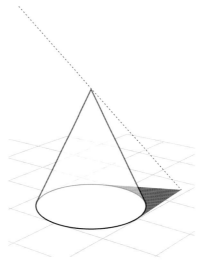

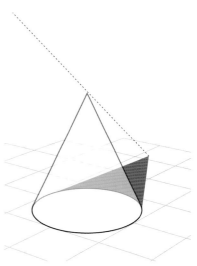

光線角度跟方向一有改變，影子的位置跟形狀就會一點一滴地產生變化。

在正光下，影子會形成在物品背後，所以看起來會縮短。

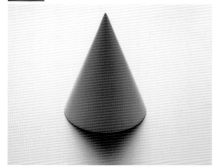

光線從背後照射過來的狀態。轉角處會變很明亮。

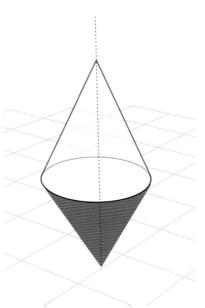

影子會落在前方。因為前端變得很細，所以和其他基本形體相較之下，影子會擴散得很開而看不見。

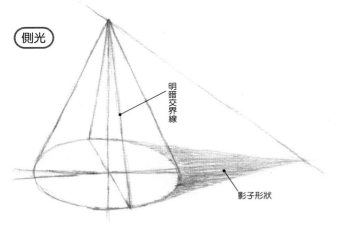

側光

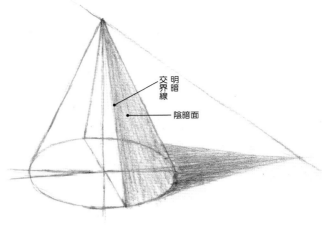

明暗交界線

影子形狀

先在桌面上畫出決定影子方向的輔助線。接著從底部橢圓中心點延伸出一條直線。接著從圓錐頂點畫出一條輔助線，並在桌面上畫出輔助線，將這兩者的輔助線連結起來，再跟接地的底部邊緣處相連接，決定出影子位置。

交界線 明暗

陰暗面

亮面與暗面會在明暗交界線部分區分開來。實際上，明暗交界線周邊的暗面看起來會是漸層狀。

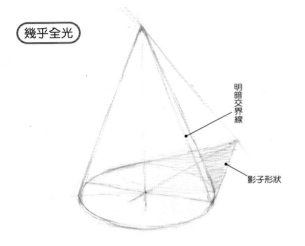

幾乎全光

明暗交界線

影子形狀

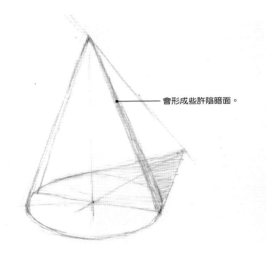

會形成些許陰暗面。

形成在後方的影子看起來會縮短。側面可以稍微看見明暗交界線，上面有畫著輔助線。

在正光下，整體看起來會很明亮，不過即使陰暗面的面積很小也要捕捉出來，才會比較容易呈現出立體感。

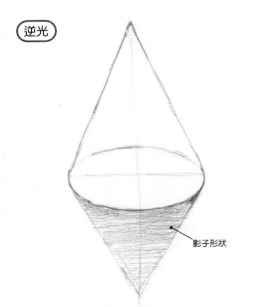

逆光

影子形狀

逆光下形成在前方（正前方）的影子。這個範例，是在桌面上畫出一條決定影子方向的輔助線（從圓錐頂點畫出來的線），以及一條從底部橢圓中心點延伸出去的直線，並將兩者重疊在一起。

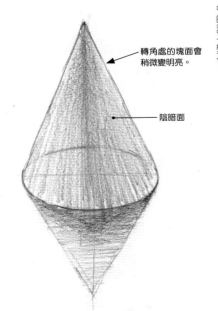

轉角處的塊面會稍微變明亮。

陰暗面

可以透過強調前方中央部位的陰暗度，捕捉形成於陰暗面當中的調子變化。

73

若是球體

側光

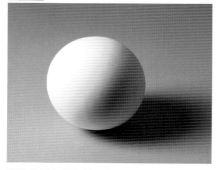

光線從斜上方照射下來的狀態。可以在亮面和暗面的分界上看見明暗交界線,也很容易觀察影子形狀。

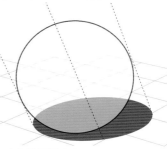

球的影子會是一個橢圓。可以透過從光線方向畫出來的輔助線,將球與桌面連結起來,並跟接地的底部邊緣處連接在一起,決定影子的位置。

光源位置變高的話,影子就會變短。

幾乎正光

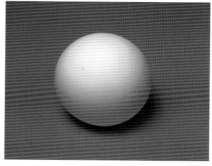

光線照射在整體上的狀態。整體很明亮,下方的塊面上會有一個像下弦月的細小陰暗面。

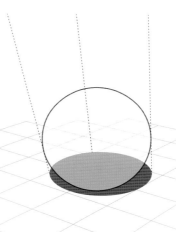

在正光下,影子會形成在物品背後,所以看起來會縮短。球體因為是成點狀與桌面相接在一起,所以下方會有一個很暗的空隙。

逆光

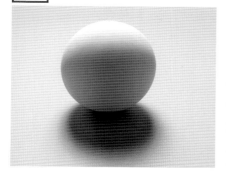

光線從背後照射過來的狀態。上方轉角處會變明亮。

落在前方的影子看起來會很大。

側光

＊＋記號代表與桌面接地的點（接地點）。

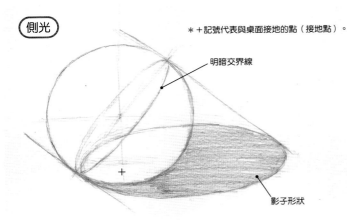

明暗交界線

影子形狀

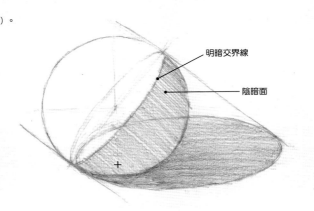

明暗交界線

陰暗面

球體的明暗交界線是一條曲線且容易變化，所以在截面畫上輔助線，會比較容易分辨形狀。從光線方向畫出輔助線，並決定桌面的影子位置。

亮面與暗面會在明暗交界線處區分開來。實際上，明暗交界線周邊的暗面看起來會是漸層狀。

幾乎正光

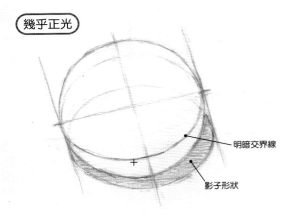

明暗交界線

影子形狀

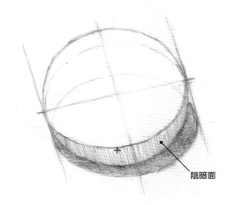

陰暗面

形成在後方的影子會藏在球的後面。在形成於下方的明暗交界線上有畫著輔助線。

整體會很明亮，但只要在轉向處畫上陰暗面，看起來就會像是個球體。

逆光

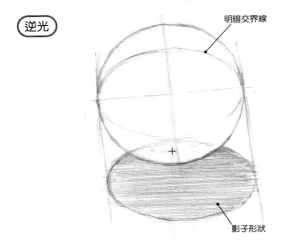

明暗交界線

影子形狀

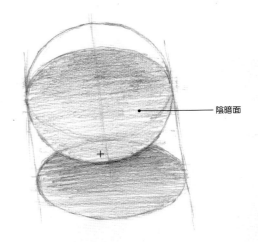

陰暗面

逆光下形成在前方（正前方）的影子。這是一個在桌面上畫出決定影子方向的輔助線，以及從接地點延伸出來的直線，兩者幾乎重疊在一起的案例。

上方的轉角處塊面，會變得很明亮，而且會是一個新月形狀。因為陰暗面很大，所以只要能夠描繪出形成在曲面上的暗調子變化，就會很有魄力，不過難度很高。

試著應用紙杯來進行描繪

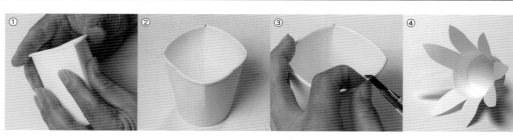

① 在紙杯上折出等間隔的折痕。
② 在四個地方折出折痕的狀態。
③ 在折痕與折痕之間做上記號，分割成8等份。
④ 將其加工成8朵花瓣的花朵型物品。

紙杯是工業產品，所以會有很規則且整齊的形狀。但只要稍微加個工，也可以看起來很像是種天然物。切開或捏扁使其變形後，再進行描繪的話，創作主題的陰影複雜程度就會增加，描繪立體感與空間感的樂趣也會隨之倍增。

描繪筒狀花朵造型的順序

透過平面視覺觀察抓出形狀

1 以垂直線和水平線為基準，標出要描繪一個傾斜橢圓的記號。

2 描繪好橢圓後，在底部的長徑與短徑上標出記號。

3 先描繪出底部和杯子內側的橢圓。

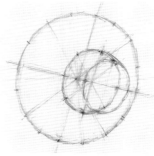

4 標出將橢圓圓周分成16等分的記號。

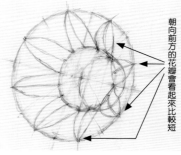

5 沿著大橢圓描繪出花瓣造型的形狀。

朝向前方的花瓣會看起來比較短

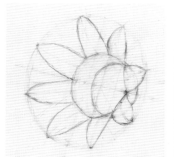

6 輔助線跟記號，要在畫上調子前先用軟橡皮擦將這些線條記號擦淡。

透過立體視覺觀察畫上調子

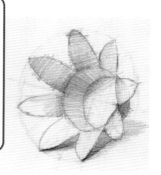

7 沿著面，畫出亮灰暗的大略調子。接著畫出落在桌面上的影子，呈現出稍微浮在桌面上的狀態。

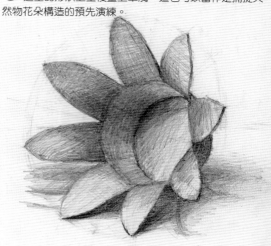

8 完成。塊面方向及紙張厚度也要捕捉出來，並在花瓣造型的形狀上重複畫上筆觸。這也可以當作是捕捉天然物花朵構造的預先演練。

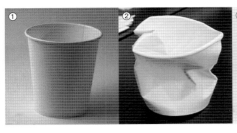
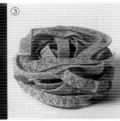

①原本的紙杯。
②上面壓扁後就會擠成一塊，產生不規則的皺褶。
③很像寬麵條的義大利麵條

壓扁紙杯後的形狀，很像乾燥的寬麵條義大利麵。雖然是人工物，不過卻能夠練習像天然物那種有機物的陰影形成方式，是一個很有趣的創作主題。

描繪筒狀義大利麵條的順序

透過平面視覺觀察抓出形狀

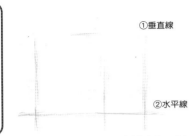

①垂直線
②水平線

1 以垂直、水平為基準抓出輔助線。跟箱子的起稿一樣，在左右兩個塊面的前端畫出垂直線（3B）。

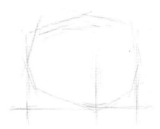

2 雖然形狀是一種不規則的筒狀，但還是要畫出長長的直線，像用箱型將其包覆起來那樣，捕捉整體形狀。

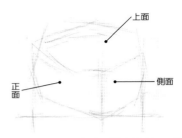

上面
正面
側面

3 想像一個立方體，畫出上面、正面、側面共三個塊面。

透過立體視覺觀察畫上調子

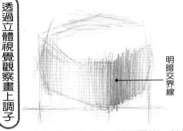

明暗交界線

4 在畫調子時，要回想起圓柱，並畫上漸層筆觸，讓明暗交界線部份變暗。

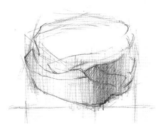

5 有寬度的帶狀義大利麵，要先觀察其層層疊疊的塊面分界及輪廓形狀，再進行描繪。

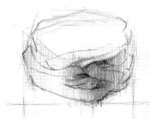

6 在不破壞立體感的前提下，從前方畫上義大利麵的陰影。

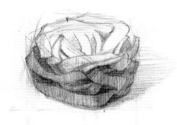

7 也將上面明亮部分的細節描繪出來，並捕捉出桌面上的影子。

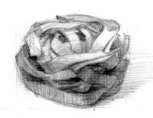

8 一面確認整體的亮灰暗，一面畫出暗面與亮面的調子。

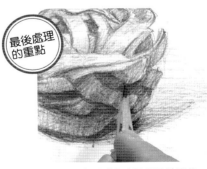

最後處理的重點

9 捕捉出形成在空隙間的陰影後，就可以在塊狀物當中感受到空間感。接著以B系列鉛筆調整最為陰暗的部分。

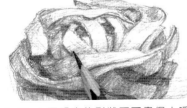

10 上面明亮的形狀不可畫得太曖昧，要沿著義大利麵的形狀，以H系列鉛筆畫上調子進行刻劃。

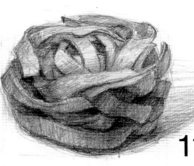

11 完成。義大利麵的扭曲形狀，就像是有厚度的緞帶，可以練習描繪景深。

馬鈴薯

試著將基本形體套用在天然物上

透過平面視覺觀察抓出形狀

— 垂直線是中心的參考標準。

以水平線摸索輪廓部分的傾斜程度

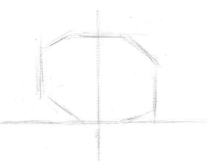

1 與箱子的描繪方法（P.44）一樣，捕捉縱向和橫向的比例。

2 像是要將方形的角粗略削掉那樣，抓出輪廓線。

透過立體視覺觀察畫上調子

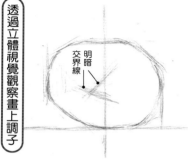

交界線 明暗

3 重疊直線，呈現出圓弧感，並在明暗交界線位置標上記號（3B）。

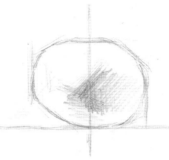

4 從明暗交界線開始輕輕畫上漸層筆觸。

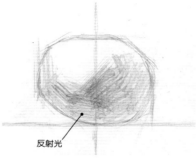

反射光

5 在陰暗面大略畫上調子，並捕捉整體感。接著將反射光的部分擦得暗淡點。

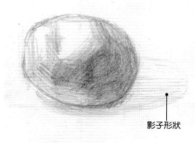

影子形狀

6 擦掉多餘的輔助線，一面摸索小塊面的方向，一面畫上筆觸進行描繪。

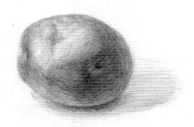

7 捕捉位於凹陷處之中的陰影。

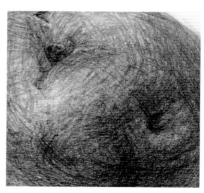

▲放大凹陷部分。

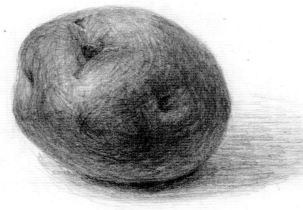

8 完成。在明亮面上，重疊畫上各種方向的表情筆觸，完成最後處理。

伊予柑

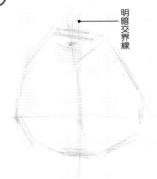

透過平面視覺觀察抓出形狀

透過立體視覺觀察畫上調子

垂直線是中心的參考標準。

在突出的部分標上記號。

會是一個稍微縱長的形狀。

明暗交界線

明暗交界線

1 與筒狀的描繪方法一樣，觀察縱橫比例。

2 確認整體的傾斜程度，畫出通過蒂頭的軸線。

3 從將明暗區分開來的明暗交界線，開始畫上調子。

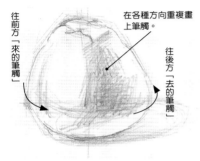

往前方「來的筆觸」

在各種方向重複畫上筆觸。

往後方「去的筆觸」

4 下方為深盤，上方部分像是將碗倒蓋起來的形狀，具有分量感。

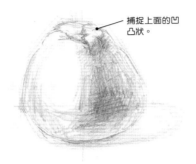

捕捉上面的凹凸狀。

5 在暗面畫上調子，並呈現出明暗交界線周邊的突出感。

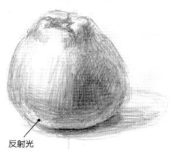

反射光

6 描繪出稍微明亮的反射光，以及和桌面相接部位的暗面及影子。

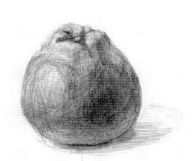

7 在亮面也畫上調子（HB）。

最後處理的重點

8 捏尖軟橡皮擦，將表面的凹凸擦白。

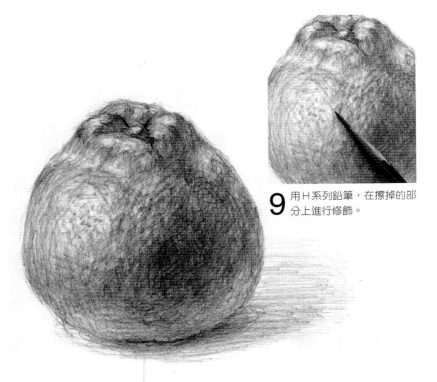

9 用H系列鉛筆，在擦掉的部分上進行修飾。

10 完成。透過在明亮部分可以看見的凹凸狀，呈現出水果皮的光澤和平滑感。

石榴

石榴

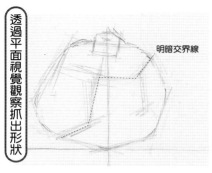

明暗交界線

1 整體輪廓線與箱子的描繪方法一樣。將形狀粗略削掉，摸索明暗交界線位置（3B）。

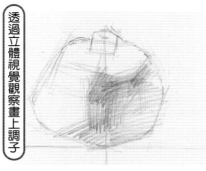

2 透過大略的亮灰暗捕捉調子，並呈現出立體感。

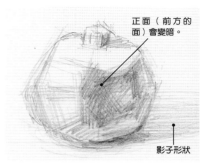

正面（前方的面）會變暗。

影子形狀

3 正面因為光線很難照射到，要重複畫上調子使其暗一點。

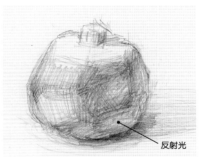

反射光

4 石榴那如同多面體般的形體感出來了。

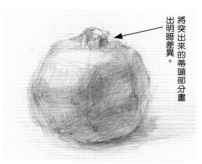

將突出來的蒂頭部分畫出明暗差異。

5 從陰暗的正面加強調子，並增加明暗的幅度。

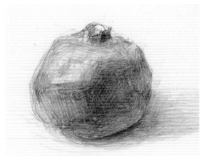

6 在明亮面上也畫上調子，調整其固有色的色調（H）。

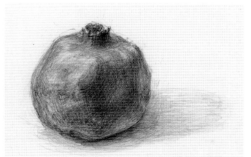

7 將明亮面的高光處進行微調整。畫上表情筆觸，將水果內部顆粒突出到外面所形成的凹凸感呈現出來。

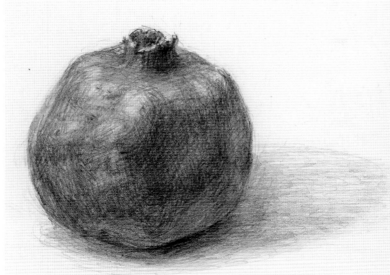

8 完成。紅色果實的色調，整體上會偏暗，所以也要在明亮的轉角處塊面上重複畫上筆觸。

透過紙杯的應用，描繪花朵的速寫

在P.76中，雖然已經練習過將紙杯切割成筒狀花朵來描繪，不過要是以實際花朵當作創作主題來描繪的話，就能夠一面觀察其盎然生命感、葉片形狀及質感，並一面進行描繪了。

百合花

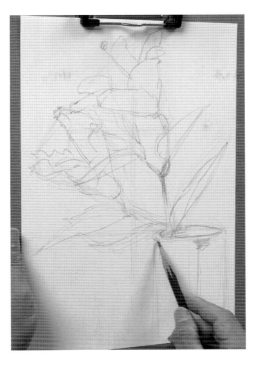

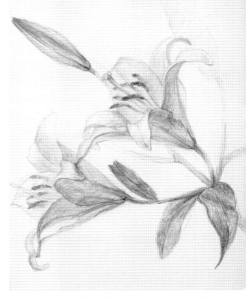

▲用上不少時間仔細描繪出來的百合花素描作品。質感與固有色這些也都有刻劃進去。

◀植物的形狀會隨著時間的經過而不斷改變，所以比較適合寫生這種要在短時間內捕捉特徵的創作。

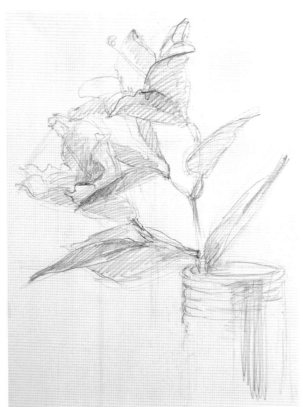

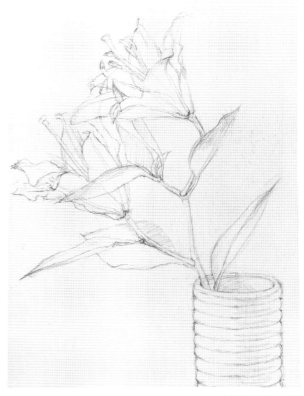

在短時間內描繪出來的素描範例。有捕捉出植物的形狀與大略的陰影。筒型的百合花形狀，可以透過紙杯的應用描繪出來。也可以在花朵還沒完全盛開前，多改變一些角度描繪看看。

以寫生為底的線稿作品範例。過程中有一面觀察創作主題，一面捕捉出其細節。這幅作品，也可以用水彩或色鉛筆之類的畫具，將其畫成上色作品。

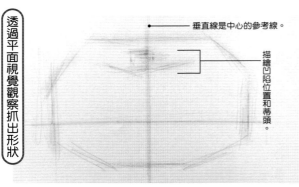

透過平面視覺觀察抓出形狀

垂直線是中心的參考線。

描繪凹陷位置和蒂頭。

南瓜

南瓜

1 與箱子相同，抓出縱橫比例的輔助線，將突角粗略削掉，捕捉形狀。

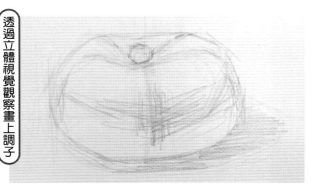

透過立體視覺觀察畫上調子

2 捕捉上面的凹陷處及明暗交界線位置，畫上直線筆觸。

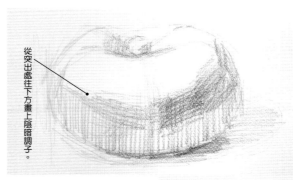

從突出處往下方畫上陰暗調子。

3 以縱向筆觸，在暗面呈現出厚度，並在明暗交界線周邊重複畫上橫向筆觸。

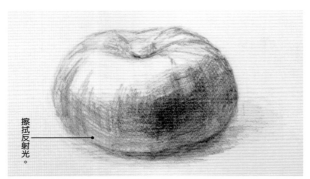

4 重複畫上橫向及斜向筆觸，並畫出調子呈現出分量感。

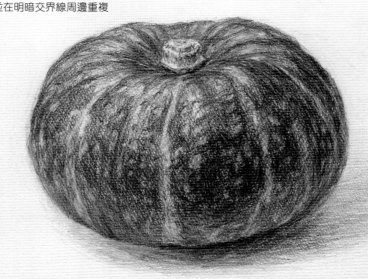

擦拭反射光。

5 因為固有色（物品所擁有的獨自色調）很濃（很暗），所以要用偏軟的鉛筆，沿著形狀進行描繪。

6 完成。細長狀跟點狀的白色紋路部分，要一面進行描繪，同時像是在捕捉凹凸處那樣去刻劃，最後再以軟橡皮擦調整成放射狀，完成最後處理。使用繪圖用紙。

酪梨

書出中心軸

1 與箱子相同，抓出輔助線並掌握形狀。畫出中心軸，摸索形狀的傾斜程度。

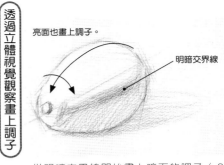

亮面也畫上調子。

明暗交界線

2 從明暗交界線開始畫上暗面的調子（3B）。

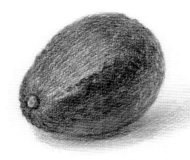

3 為了呈現如黑色般的固有色，在明亮面也要盡量畫上濃調子（3B～5B）。反射光的部分則是要擦成暗淡一點。

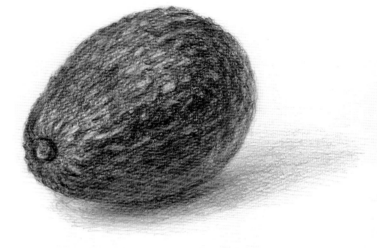

4 完成。捏尖軟橡皮擦，將凸起處擦成細小的點狀，刻劃表面粗糙質感，完成最後處理。這幅作品有善用到繪圖用紙的粗糙表面。

大蒜

1 與南瓜一樣，抓出形狀，並將角粗略削去。

2 以直線畫出輔助線，接著慢慢地讓形狀呈現圓弧感。

明暗交界線

3 捕捉塊面與明暗交界線位置畫出調子。

從突出處往下畫出陰暗調子。

4 畫上沿著形狀的筆觸。接著在不失去白色固有色的前提下，畫上縱向筆觸及斜向筆觸。

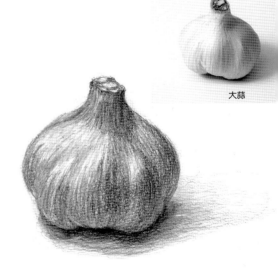

大蒜

5 完成。在刻劃細長狀的表面之前，先捕捉出橫向的塊面，呈現出分量感。接著以軟橡皮擦，將高光處及浮現出鱗葉形狀的部分擦得明亮點，完成最後處理。使用繪圖用紙。

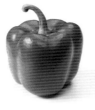

甜椒

甜椒

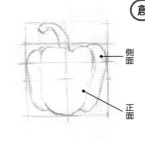 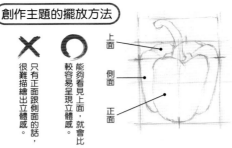
透過平面視覺觀察抓出形狀

垂直線是中心的參考標準。

1 跟箱子還有筒狀物一樣，標出縱橫比例的記號。

2 像是將角粗略削去那樣，以直線抓出側面的輔助線。

3 一面捕捉上面跟蒂頭的位置，一面將形狀畫出圓弧感。

4 描繪上面跟底部凹陷處的形狀，掌握形狀的特徵。

透過立體視覺觀察畫上調子

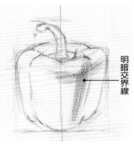

明暗交界線

5 在縱向與橫向形狀的轉變之處抓出明暗交界線。

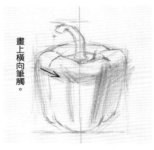

畫上橫向筆觸。

6 從縱向的明暗交界線，往側面畫上漸層筆觸。

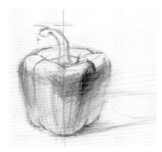

7 在明暗交界線周邊重複畫上陰暗調子，也將底部接地與影子描繪出來。

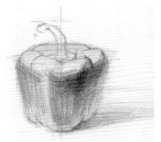

8 從上面的後方往前方畫上橫向筆觸，呈現出景深（HB）。

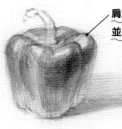

肩膀要透過直線摸索形狀，並且不可以畫成很單純的圓弧感。

9 要是以既有印象描繪，會很容易畫成人工物的那種圓弧感。要從塊面觀察角度，再進行描繪。

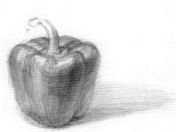

10 紅色意外地很陰暗，所以要重複畫上調子，使其有固有色的感覺。

11 完成。高光處的形狀跟強弱，在呈現質感跟形狀上會很有幫助。將蒂頭根處這些細節處也刻劃出來，完成最後處理。

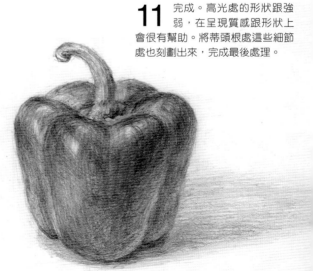

胡蘿蔔

胡蘿蔔

透過平面視覺觀察抓出形狀

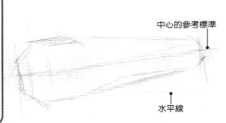

中心的參考標準

水平線

1 畫出長長的水平線，再畫出傾斜的輔助線，並描繪出中心線當作參考標準（3B）。

透過立體視覺觀察畫上調子

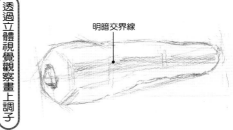

明暗交界線

2 想像成是一個倒下來的筒狀跟圓錐，捕捉出明暗交界線。

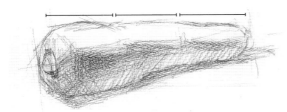

3 從前方分成3個區塊，並畫上陰影（2B）。

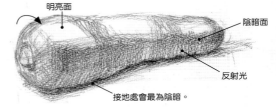

明亮面

陰暗面

反射光

接地處會最為陰暗。

4 光線照射到的塊面、陰暗面、反射光，透過這三者捕捉立體感。

5 完成。雖然看起來很單純，不過表面起伏卻很豐富。在表面上可以看到圓圈狀的細線條，要在最後處理階段進行描繪。使用繪圖用紙。

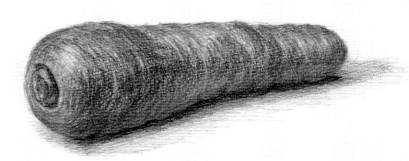

茄子

茄子

透過平面視覺觀察抓出形狀

中心的參考標準

1 跟胡蘿蔔一樣抓出輔助線。接著畫出通過剪影中心的線條，當作參考標準。

透過立體視覺觀察畫上調子

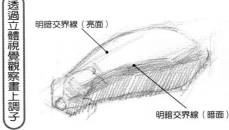

明暗交界線（亮面）

明暗交界線（暗面）

2 決定明暗交界線，並畫出陰暗面的調子。

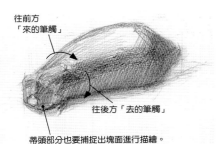

往前方「來的筆觸」

往後方「去的筆觸」

蒂頭部分也要捕捉出塊面進行描繪。

3 屁股部分，要以圓錐形狀捕捉，呈現出分量感。為了呈現出固有色的陰暗顏色，明亮面也使用B系列鉛筆（3B～5B）。

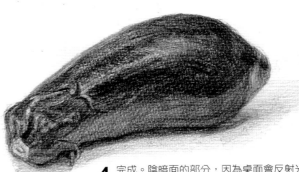

4 完成。陰暗面的部分，因為桌面會反射光線，所以會出乎意料地變得很明亮。在最陰暗的暗面明暗交界線附近畫上濃調子，使其與高光處的光澤產生差異。使用繪圖用紙。

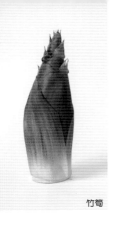

竹筍

將其捕捉成一種圓錐與圓柱相疊的立體物。

最後處理的重點

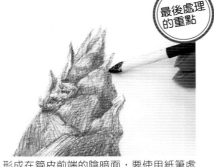

形成在筍皮前端的陰暗面，要使用紙筆處理調子。將鉛筆調子畫進紙張紋路裡，看起來就會像是退到了畫面後方。

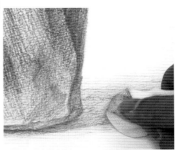

以紗布擦拭陰暗面當中的反射光部分，並將轉角處的塊面擦成暗淡調子。

透過平面視覺觀察抓出形狀

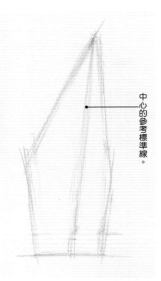

中心的參考標準線。

1 以垂直、水平為基準，抓出縱橫比例後，畫出一條通過筍子前端的線，並以直線描繪出大略形狀。

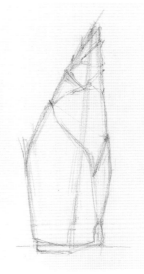

2 捕捉出筍皮的交疊規則。

透過立體視覺觀察畫上調子

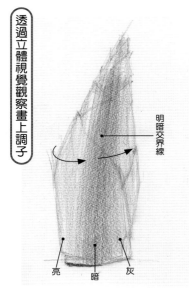

明暗交界線

亮　暗　灰

3 起稿與圓錐和圓柱一樣，將明暗交界線部分畫黑，再分成亮灰暗三階段呈現出立體感。

底部是一個歪斜的橢圓形。

影子形狀

4 觀察扭曲的方向性及筍皮的交疊狀況，重複畫上調子。

5 完成。筍皮的部分，在描繪縱向的細直線之前，要先重複畫上筆觸，再捕捉出沿著曲面的平滑圓弧感及陰暗色調。使用繪圖用紙。

角蠑螺

角蠑螺

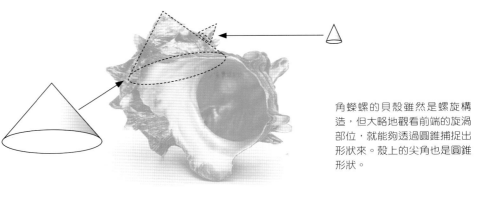

角蠑螺的貝殼雖然是螺旋構造，但大略地觀看前端的旋渦部位，就能夠透過圓錐捕捉出形狀來。殼上的尖角也是圓錐形狀。

透過平面視覺觀察抓出形狀

中心參考標準線。

邊緣突出的部分。

與前端旋渦部分相比較，捕捉開口形狀的大小。

1 大略抓出縱橫比例後，就畫出通過前端的線，再以直線描繪出形狀。

透過立體視覺觀察畫上調子

小尖角部分也畫上陰暗面（因為是朝下的面，所以會是陰暗面。）。

2 在開口內側的陰暗空間上畫上漸層筆觸，作為暗面的基準。

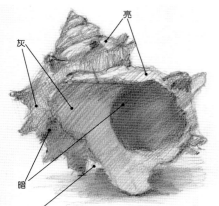

亮

灰

暗

描繪出空隙中所見到的影子及明亮部分的形狀，呈現出浮在桌面上的狀態。

3 畫上大略的明灰暗調子。表面的斑紋色無需在意，只需將朝上的塊面畫得明亮點，朝下的塊面畫得陰暗點。開口內側以紗布擦拭，呈現出與外側粗糙質感的不同。

4 完成。一面保持整體明暗的紋路及塊面角度所帶來的明亮差異，一面描繪細節，完成最後處理。使用繪圖用紙。

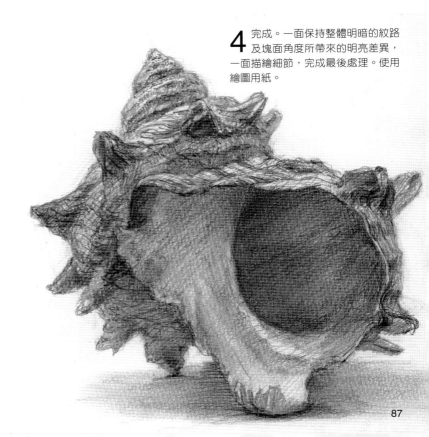

香蕉

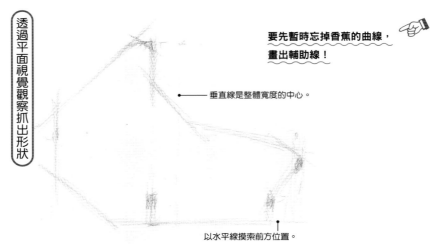

透過平面視覺觀察抓出形狀

要先暫時忘掉香蕉的曲線，畫出輔助線！

垂直線是整體寬度的中心。

以水平線摸索前方位置。

1 與描繪箱子時一樣，以直線畫出大略的輔助線（3B）。要仔細觀察前端與根部的位置關係。

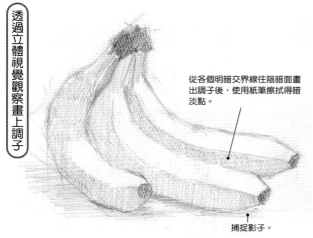

透過立體視覺觀察畫上調子

從各個明暗交界線往陰暗面畫出調子後，使用紙筆擦拭得暗淡點。

捕捉影子。

2 依據以直線抓出的輔助線，慢慢畫成曲線。不要太偏向輪廓，要很均衡地將表面明暗交界線也描繪出來，形狀的修改就可以進行得很順利。

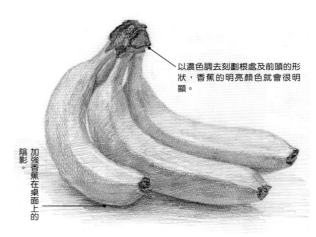

以濃色調去刻劃根處及前頭的形狀，香蕉的明亮顏色就會很明顯。

加強香蕉在桌面上的陰影。

3 再整體重複畫上調子，並分別描繪出其淡黃色固有色當中的亮灰暗。觀察光線方向，並用軟橡皮擦將高光處擦成白色線條。

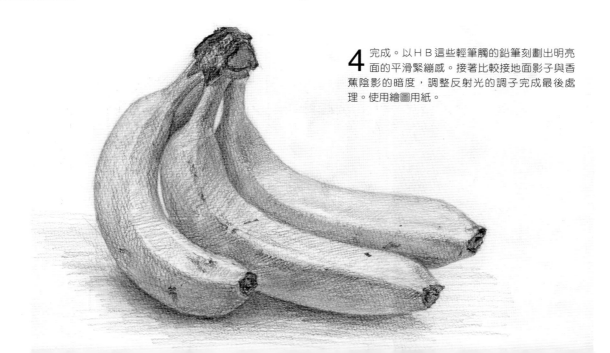

4 完成。以HB這些輕筆觸的鉛筆刻劃出明亮面的平滑緊繃感。接著比較接地面影子與香蕉陰影的暗度，調整反射光的調子完成最後處理。使用繪圖用紙。

葡萄

葡萄（巨峰）

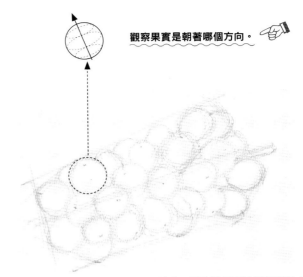

觀察果實是朝著哪個方向。

透過平面視覺觀察抓出形狀

畫出中心軸。

1 以垂直、水平為基準，觀察傾斜程度，並畫出中心軸。以直線畫出大略的輔助線。

2 畫出水滴狀果實的輪廓線。接著一面確認果實是朝著哪個方向，一面描繪出每一顆果實形狀的差異與位置。

透過立體視覺觀察畫上調子

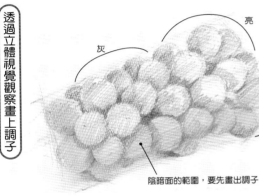

亮

灰

暗

陰暗面的範圍，要先畫出調子。

3 像筒狀或圓柱狀那樣，捕捉出整體形狀後，畫上大略的調子，接著進行個別刻劃。與其著重每一顆的形狀，不如重視「空隙的陰影」。如此才能夠呈現出果實的質感跟葡萄光澤。

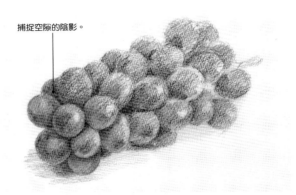

捕捉空隙的陰影。

4 能夠清楚看見果實輪廓的地方，以及因為影子而模糊的地方，要觀察這些部位的陰影變化，進行整體的描繪。

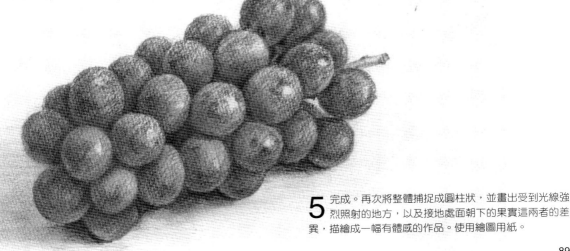

5 完成。再次將整體捕捉成圓柱狀，並畫出受到光線強烈照射的地方，以及接地處面朝下的果實這兩者的差異，描繪成一幅有體感的作品。使用繪圖用紙。

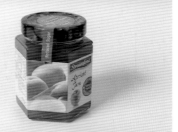

試著以果醬瓶（六角柱）為創作主題來描繪看看。

修改形狀，就是在描繪！

素描其實從要如何去捕捉創作主題才容易掌握形狀，以及要如何去畫出輔助線這些階段就已經開始了。在這裡，我們就來嘗試挑戰「先畫出圓，再削去角」這一種跟以往不一樣的描繪方法吧！觀察期間當中，常常會發現比例上有所錯誤。也可以說，觀察形狀後進行修改的這個練習，就是在描繪素描。這裡將會舉出一些形狀修改方法的範例，請各位多加參考。

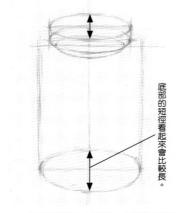

底部的短徑看起來會比較長。

1 底面雖然是六角形，不過還是建議要與上面進行比較，確認透視狀況，因此要用橢圓捕捉底面的外表形狀。

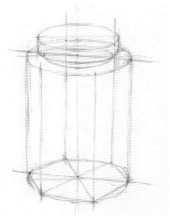

2 削去底部橢圓抓出輔助線。接著與肩膀橢圓連接起來，形成塊面。

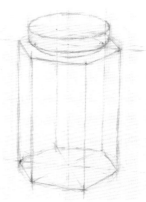

3 確認六角柱塊面在眼中的景象。

進行修改

因為原本畫得比較縱長，所以要將下方削去。

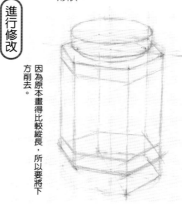

4 在底部形狀不至於變形的前提下，畫出輔助線來進行修改。

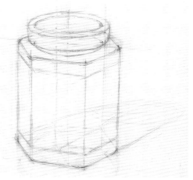

5 在畫出調子前，先大略描繪出落在桌面上的影子形狀。

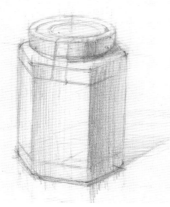

6 以縱向筆觸畫出漸層，捕捉出陰影。

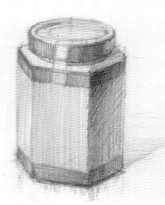

7 在瓶子上畫出暗調子後，標籤的塊面看起來就會像是浮起來一樣。

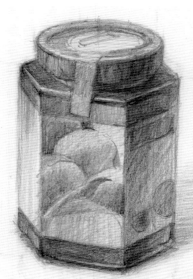

8 在瓶子的肩膀部位畫上細小的高光，捕捉出閃閃發亮的感覺。在這個階段，要一面削去或添加形狀，一面學會這方面的觀察力。

3 將靜物搭配起來描繪（複數物品）

描繪過單一物品後，接著將幾個物品搭配在一起作為一個創作主題吧！一開始要先練習描繪「包著物品的形狀」。這種形狀雖然也是複數物品，但還是算一個整體，所以能夠視為是「一個物品」（單一物體）的延伸描繪。再下一個階段，就要將複數物品排列在一起，並畫成一張素描作品了。描繪時，要實際去思考創作主題的挑選方法，及可以有效練習素描的排列方式，突顯出效果。

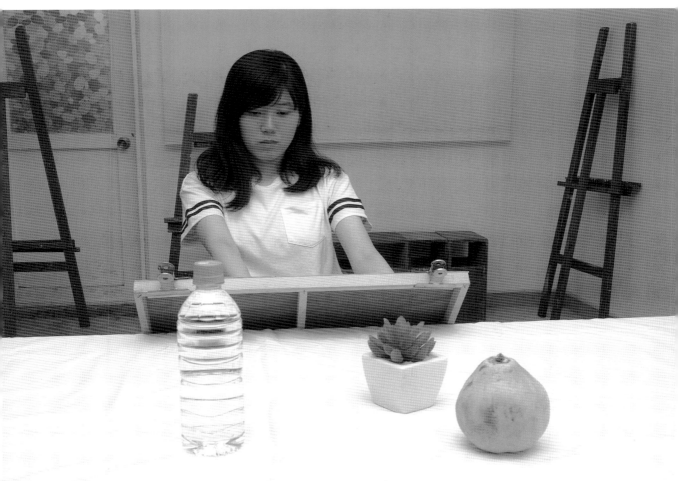

描繪物品包著物品這種搭配的意義

以面紙或布料包住物品，並試著將其當作創作主題描繪看看。輕薄的物品會產生皺褶，而包在裡頭的物品，其形狀會浮現出來。練習裡面包著物品這種搭配，可以仔細觀察物品與物品之間的關係，想要呈現穿著衣服的人物時，這個練習相信會帶來很大的幫助。人所穿的衣服只要一有動作，其皺褶就會變形，所以一開始先透過靜物觀察皺褶，並進行描繪吧！

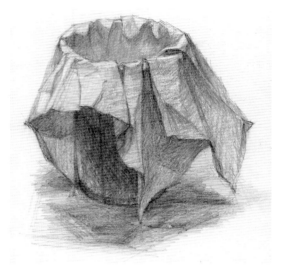

這是在紙杯上蓋上一張面紙，並輕輕壓進開口內側的造形。能夠觀察面紙的漂亮皺褶。

將面紙和紙杯搭配起來的描繪範例。因為紙杯位於不規則皺褶的下面，所以要先將被擋住的紙杯形狀輔助線抓出來，再進行描繪。要捕捉出看起來像橢圓的開口皺褶形狀，及如同紋路般的皺褶陰影（於P.94解說創作順序）。

優秀的素描，從輔助線開始⋯包住身體的衣物皺褶呈現

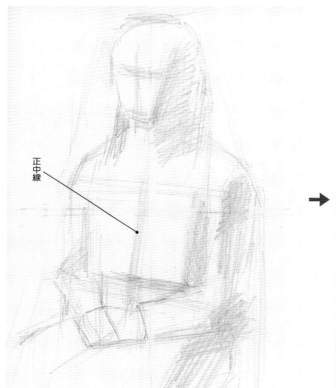

正中線

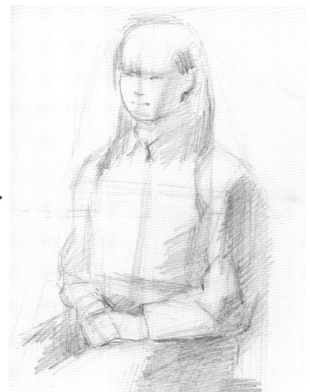

1 進行人物素描的起稿時，也要一面觀察其比例，一面以直線抓出整體的大略輔助線。先描繪出頭部跟手的位置，以及包住身體的上衣及裙子。

2 包覆在衣服底下的軀體（胸部）、肩膀及手臂、大腿的塊面，一面在這些部位上畫出調子，一面捕捉出整體結構。接著先粗略畫出那些又大又明顯的皺褶陰影。

畫出「疏密」，打造注目焦點

所謂疏密，指同時存在著稀疏與密集，而有所對比！試著用布料將便當盒包起來看看。先將布料的二個角打個結，弄出複雜的皺褶。相信緊緊紋在一起的地方可以看見有密度的皺褶，而散開部分則可以看見平緩的皺褶紋路。

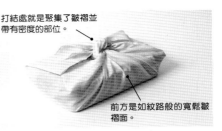

打結處就是聚集了皺褶並帶有密度的部位。

前方是如紋路般的寬鬆皺褶面。

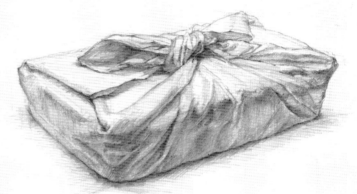

打結處這個有「密度」的部分就是注目焦點！

*正中線…在左右對稱的物品上，從前面一直繞一整圈到後方的一條中央線。通常是指在生物的身體上，縱向繞一整圈。

用布料將便當盒包起來的素描範例（於P.96解說創作順序）。基本原則是，觀看者目光會被有密度的地方吸引過去，所以這裡是將打結處當作是注目焦點。在描繪上衣及裙子這些衣服時，有些範例會選擇將大型皺褶紋路作為注目焦點，而不是密集之處。

畫成讓人印象深刻的素描作品

裝著馬鈴薯的束口袋，因為有用繩子將袋子開口緊縮住，所以會形成有密度的皺褶。袋子的整體上，能夠觀察到如紋路般的大型皺褶。捕捉出這個疏密，試著突顯出來…

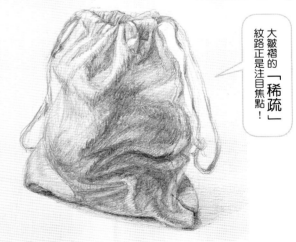

大皺褶的「稀疏」紋路正是注目焦點！

3 創作途中的素描範例。將軀體（胸部）及包住手臂的皺褶形狀，一點一滴地描繪出具體形狀。一下子就用曲線描繪，形狀跟塊面的方向常常會變得很曖昧。描繪布料的皺褶時，也可先慢慢分割成直線輔助線，再畫成曲線。

束口袋的素描範例（從P.96開始解說創作順序）。開口處那些有密度的皺褶成了配角，而那些大型皺褶，則是透過陰暗面當中的動態感，很明確地描繪了出來。

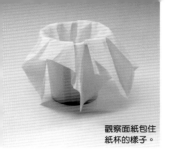

観察面紙包住
紙杯的樣子。

描繪蓋著一張面紙的紙杯

起稿時，與P.26所描繪的素描一樣，一開始先捕捉紙杯的形狀。接著描繪
出蓋在上面的面紙輔助線。先掌握住包在裡面的紙杯其筒狀構造的話，蓋
在上面的面紙形狀及皺褶就會比較容易描繪。

1 開始以垂直、水平抓出紙杯的輔助線（３Ｂ）。

2 在這階段，要在開口與底部的橢圓短徑上標出記號。

3 將橢圓左右的轉角處慢慢畫成曲線。

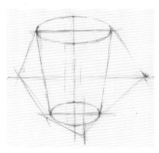

4 以面紙左右兩邊看起來很尖的部位為參考標準，捕捉出位置。

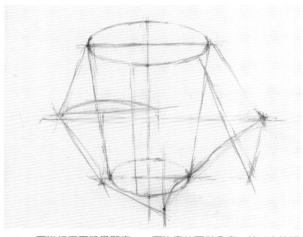

5 一面進行平面視覺觀察，一面注意位置與角度，並以直線抓出輔助線。

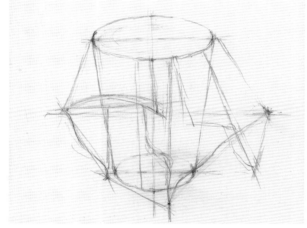

6 雖然幾乎被面紙擋住了，不過還是要捕捉出支撐面紙的紙杯結構。

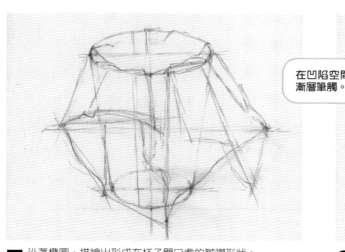

在凹陷空間畫上
漸層筆觸。

7 沿著橢圓，描繪出形成在杯子開口處的皺褶形狀。

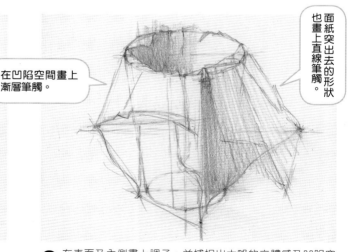

面紙突出去的形狀
也畫上直線筆觸。

8 在表面及內側畫上調子，並捕捉出大略的立體感及凹陷空間。

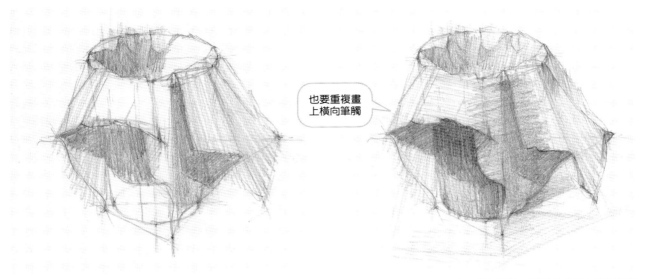

9 在面紙所落下的巨大陰影形狀上畫上調子。

10 這個階段，要在亮面畫上調子，並區分成亮灰暗三種調子。接著透過陰暗面呈現出立體感，並在桌面上的影子上畫出輔助線。

也要重複畫上橫向筆觸

透過開口部的密度及大型皺褶紋路突顯疏密。 👉

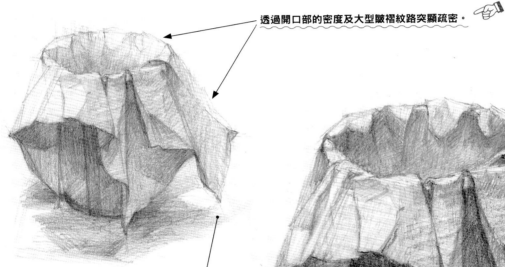

在不規則形狀的影子上重複畫上直線筆觸。

11 一面以軟橡皮擦擦掉形成在杯子開口的皺褶形狀，一面進行描繪。面積雖然會很小，不過還是會有明亮面及陰暗面，沿著開口上面形成。描繪時不要破壞包圍在內的橢圓形狀。

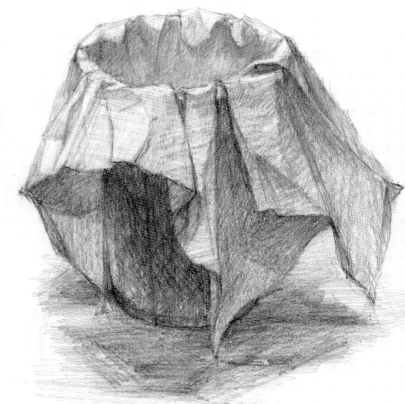

12 完成。內側跟明亮部位使用 H 鉛筆，而形成在紙杯外面的陰暗陰影則使用 2 H 鉛筆進行重複描繪，完成最後處理。即使是白色的創作主題，還是務必要找出最陰暗的部位。在面紙的陰影部位，畫上作為基準的暗調子，就可以活用內側的淡調子，使其看起來像是白色物品。

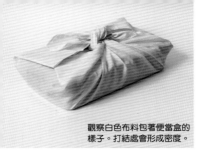

觀察白色布料包著便當盒的
樣子。打結處會形成密度。

描繪用布料包起來的便當盒

與P.44描繪箱子時相同,先從布料包覆下的便當盒形狀,開始畫出輔助線。在方形箱子(長方體)的輔助線上畫上對角線,決定布料打結處的位置,並在呈現出布料分量感的同時,進行描繪。試著掌握住包在裡面的箱子其立體感,並捕捉布料形狀及皺褶紋路。

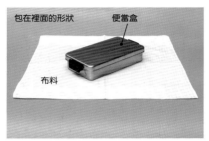

包在裡面的形狀　便當盒
布料

將箱型的便當盒包起來看看。斜放在布料上,將同一條對角線的兩個角重疊起來,並打結出二個角,形成一個有漂亮皺褶的形狀。

垂直線　垂直線　垂直線
水平線

1 畫出垂直線跟水平線(3B)。

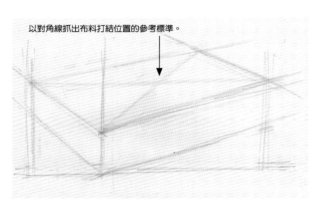

以對角線抓出布料打結位置的參考標準。

2 留意透視狀況,接著畫出輔助線,並抓出箱子形狀的輪廓線。

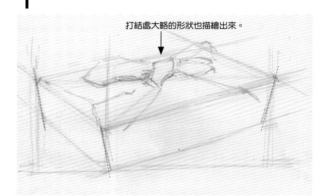

打結處大略的形狀也描繪出來。

3 一面增加厚度的分量,一面在箱子周圍畫出輪廓線。也將三個突角的傾斜程度捕捉出來。

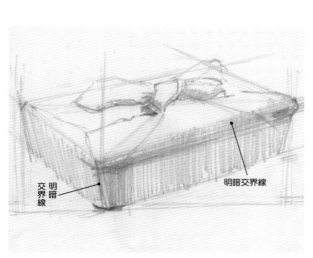

交明
界暗
線交
　界
　線　　　　　　　明暗交界線

4 在側面及前方的塊面上畫上筆觸,並捕捉出箱子的立體感。接著在明暗交界線部位重複畫上縱向筆觸與橫向筆觸。

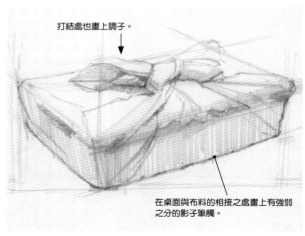

打結處也畫上調子。

在桌面與布料的相接之處畫上有強弱之分的影子筆觸。

5 描繪出大略的皺褶紋路,並加上陰影。接著在明暗交界線的暗面上重複畫上調子,描繪出便當盒突角上的布料皺褶。

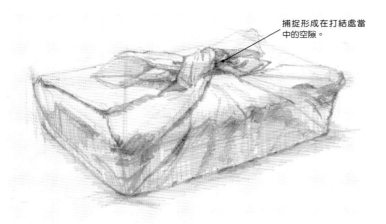

捕捉形成在打結處當中的空隙。

8 沿著明亮的上面布料皺褶，以H系列鉛筆畫上表情筆觸，呈現布料的厚度與柔軟度。

6 以偏硬的H系列鉛筆在上方的塊面上畫上橫向筆觸。接著前方的塊面上也重複畫上橫向筆觸，並具體描繪出布料的形狀。要留意明暗交界線部分，不要只有皺褶浮現而看不見明暗交界線。

透過打結處的密度與前方皺褶紋路突顯疏密。 ☞

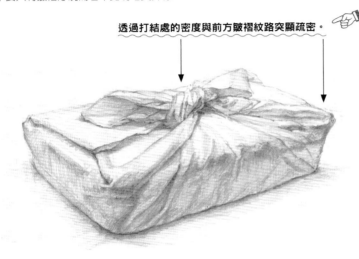

9 以3B鉛筆調整形成在皺褶空隙，最為陰暗的部分。

7 像是要加強箱子的立體感那樣，描繪出前方突角部分（明暗交界線）的皺褶。在打結處的細小皺褶上，也有上面跟垂直塊面。記得要找出那明顯的明暗差異。

10 形成在布料前端的空間，要畫成暗淡調子。以3B鉛筆將布料厚度加以修飾調整。

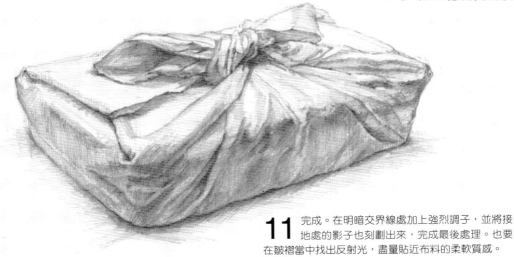

11 完成。在明暗交界線處加上強烈調子，並將接地處的影子也刻劃出來，完成最後處理。也要在皺褶當中找出反射光，盡量貼近布料的柔軟質感。

描繪裝著馬鈴薯的束口袋之前

試著將複數圓形物品裝進布製束口袋裡，弄出一個創作主題吧！在這邊選擇的是馬鈴薯，不過也可以用球或洋蔥之類的物品。

將物品放進裡面，目的是為了讓布製束口袋擁有立體化的分量感。

全部裝進袋子後，就將袋口束起來。

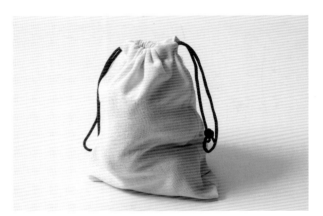

可以看見裝在裡面的馬鈴薯形狀浮現在明亮面上。開口部分的密度與流動在袋子塊面上的大型皺褶，會形成十分美麗的形狀。接著利用多樣的明暗調子，一面營造出素描的注目焦點，一面進行描繪。

透過各式各樣的觀察方法捕捉形狀⋯複習素描不可或缺的「物品觀察法」！

❶ 透過輔助線捕捉

當作起稿的參考標準，臨時的記號及線條就稱之為「輔助線」。畫輔助線時，要以直線去包圍住大略的形狀。即便是圓形物品，也要記得別一下子就用曲線去描繪。

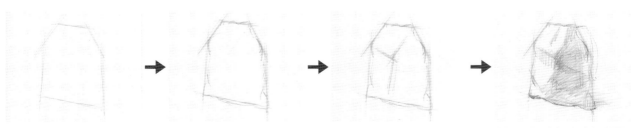

輔助線的位置和角度很重要。　　也要使用短直線，慢慢修改成正確形狀。　　也能夠用在內側的明暗交界線上。　　在部分形狀上也畫出輔助線，並開始在陰影側畫上調子。

② 捕捉明暗交界線…形狀的明暗交界線、明暗的明暗交界線

明暗交界線是形成於塊面與塊面分界上的線。有像正方體那種可以明顯分辨出形狀轉變之處的物品，也有像球體那樣就算用手去摸也分辨不出來的物品。光線一照射在像球體那種圓形物品上，就會在陰影分界線上形成一條醒目的明暗交界線，所以會關係到立體感的呈現。

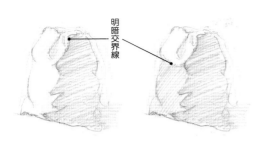

明暗交界線

形成於明面與暗面分界上的明暗交界線。

區分成亮灰暗時的明暗交界線。

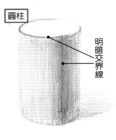

正方體　明暗交界線

明顯的明暗交界線。

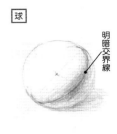

圓柱　明暗交界線

明顯的明暗交界線與曖昧的明暗交界線。

球　明暗交界線

曖昧的明暗交界線會沿著形狀顯現。

③ 透過景深捕捉

在前方的突角（明暗交界線）上畫出明暗差異（對比），看起來會有突出感。

以漸層筆觸呈現景深。

要透過鉛筆濃淡，在紙張平面上描繪出空間感及景深，可以善用明暗差異與漸層。

④ 以塊面捕捉

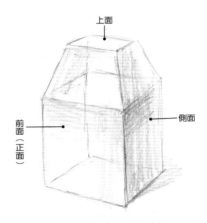

上面

前面（正面）

側面

大略觀看形狀，並分成3個塊面觀察立體感。大型的亮灰暗調子就會變得比較容易描繪。

帶有圓弧感的形狀，也一樣要透過3個塊面（前面、側面、上面）觀看。接著再將這3個塊面各自分成2個或3個塊面，慢慢增加明暗的調子。

⑤ 以量捕捉

要反覆透過兩邊的觀點進行描繪。

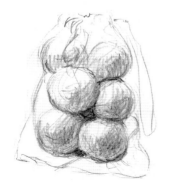

將束口袋的形狀…
視為數量的集合體去思考。複數物品一聚集起來，就會呈現出分量感。

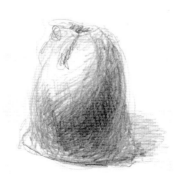

將束口袋的形狀…
視為大略的量感去思考。將複數物品視為一個整體來觀察。

⑥ 透過疏密捕捉

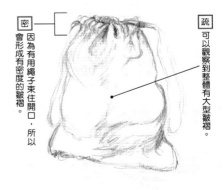

密
因為有用繩子束住開口，所以會形成有密度的皺褶。

疏
可以觀察到整體有大型皺褶。

捕捉出疏密就能夠突顯素描感。稀疏的地方（疏）及密集的地方（密）同時存在，並形成對比的話，描繪時就會比較簡單（參考P.93）。兩邊都可以當成注目焦點。

試著描繪裝在束口袋內的馬鈴薯···實際描繪的順序

描繪時,將描繪者、畫面、創作主題呈一直線並列,要觀察時就會比較容易。起稿使用3B附近的偏軟鉛筆,以弱筆壓抓出輔助線,修改時就能夠比較輕鬆,且不會傷到紙張。使用A4的板夾跟影印紙進行創作。

1 畫出輔助線,捕捉出明暗交界線

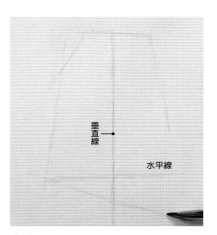

垂直線
水平線

1-1 將創作主題的左端對準在水平線上,並測量接地角度,畫出輔助線。

1-2 抓出將剪影形狀與大型塊面區分開來的明暗交界線。

1-3 以輔助線為參考標準,將輪廓部分的形狀也描繪出來。

1-4 以通過正中間的垂直線為基準,摸索各自的位置關係。

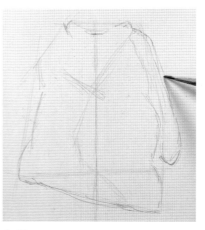

1-5 繩子描繪時,要先在束起來的開口處(通風口)與前端位置形狀上標出記號,再將兩者連接起來。

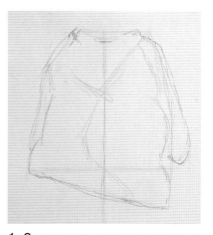

1-6 大略的外形(輪廓部分的形狀)敲定了。到這一個階段之前,都要透過平面視覺觀察描繪形狀。

2 從明暗交界線部分畫上調子

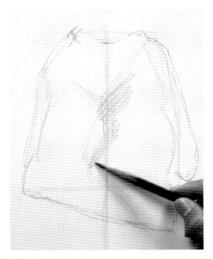

2-1 沿著明暗交界線,以直線筆觸,像是要刻出斜向、縱向的形狀那樣,畫上調子。

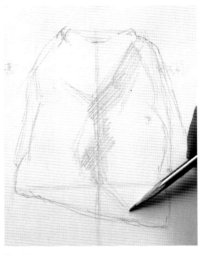

2-2 筆觸由上往下連接起來,就可以漸漸看出側面的形狀。

2-3 以均衡一致的斜向筆觸,在整體側面畫上調子。

2-4 因為還沒到描繪皺褶這些具體呈現的階段,所以要耐住性子。接著畫出大型調子的紋路。

2-5 透過決定整體立體感的陰暗面與反射光,完成了基礎調子。細節描繪得再多,也不可以令這個整體印象偏頗掉。

3 透過亮灰暗調子捕捉塊面與數量

3-1 描繪前面（正面）。從陰暗部分往明亮部分畫上筆觸。

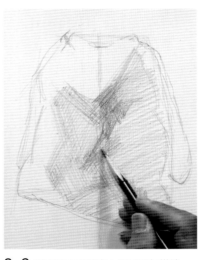

3-2 從明暗交界線畫上調子進行描繪。

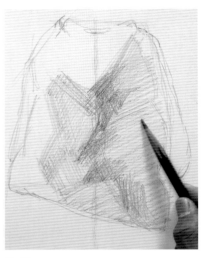

3-3 與前面（正面）相比較，再將側面塗暗。因為只是將調子搭配起來而已，可以不用沿著形狀描繪。

3-4 在令人印象深刻的正中央大型皺褶上畫出輔助線。

3-5 描繪上面、前面（正面）、側面三者相碰撞之處，呈現立體感的關鍵部位。

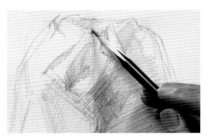

3-6 將開口深處塗暗，並與前方畫出差異。

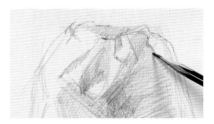

3-7 整理繩子的穿孔跟輪廓部分的形狀。

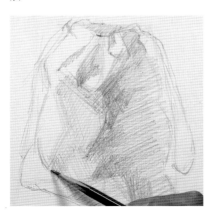

3-8 可以看見裝在裡面的馬鈴薯形狀浮現了出來。接著去想像內側的形狀及數量與重量，進行描繪。

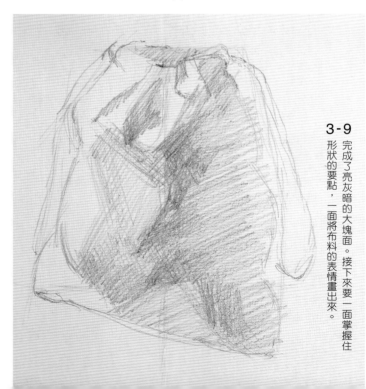

3-9 完成了亮灰暗的大塊面。接下來要一面掌握住形狀的要點，一面將布料的表情畫出來。

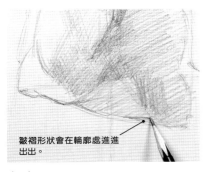

皺褶形狀會在輪廓處進進
出出。

4-1 整理接地部分的形狀。

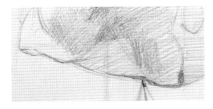

4-2 描繪影子。影子越接近創作主題就
會越陰暗。

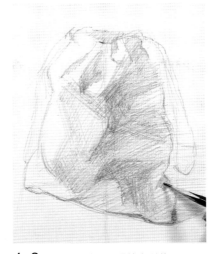

4-3 接著透過陰影呈現輪廓形狀。

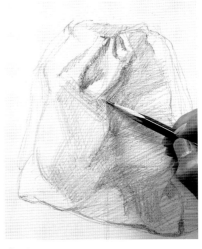

4-4 使用細筆觸開始刻劃醒目的明暗交
界線。

4 循著布料表情,畫出皺褶紋路

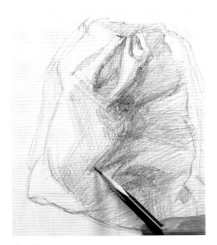

4-5 開始描繪主要明暗交界線的皺褶。

4-6 前面(正面)的扭曲形狀要使用短
又細的線進行描繪。

4-7 即使是很小的形狀,仍是要透過陰
影及反射光捕捉出立體感。

4-8 刻劃很深的皺褶形狀,要以略強的
筆壓進行描繪。

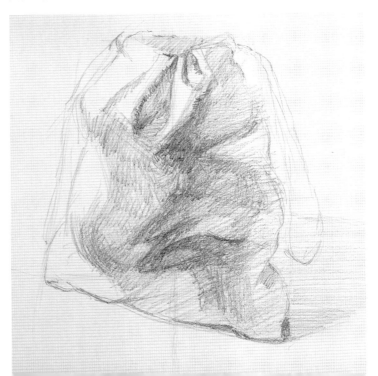

4-9 布料的皺褶及柔軟表情描繪出來了。到目前為止,都只透過 3B 鉛筆進行描繪,但在下個階段,就會在明亮部分及轉角處用到 H 系列鉛筆了。

5 透過刻劃畫出疏密，貼近完成品的形象。

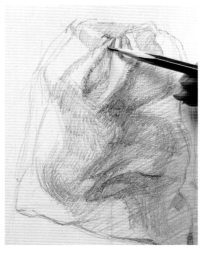

5-1 刻劃重要部位，使其形狀接近完成品的印象。要集中有密度的細節進行描繪。

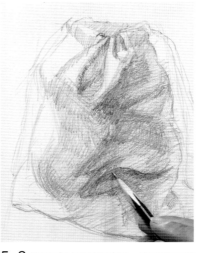

5-2 凹陷感很強烈的陰影，會將裝在裡面的馬鈴薯，其突出形狀強調出來。

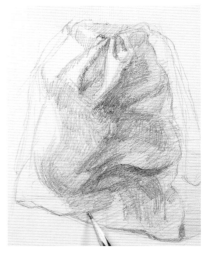

5-3 沿著布料形狀，捕捉突出在前方，帶有分量感的陰影。

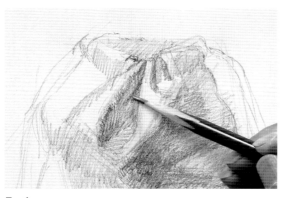

5-4 束起來而深深陷入的皺褶陰影形狀雖然很細小，但卻是很重要的部分。

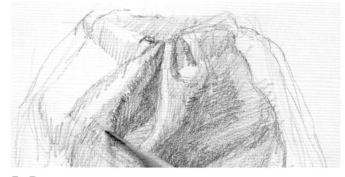

5-5 描繪皺褶明暗交界線。以非常細小的筆觸，呈現出布料的柔軟度。

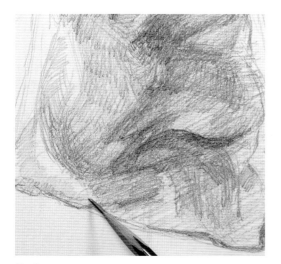

5-6 描繪底部布料的厚度與轉進底下的形狀，呈現束口袋的存在感。

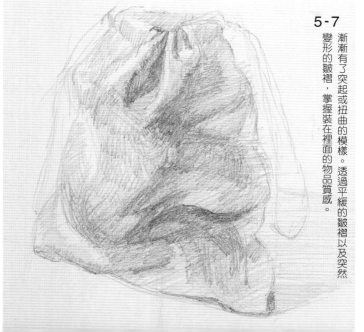

5-7 漸漸有了突起或扭曲的模樣，掌握裝在裡面的物品質感。透過平緩的皺褶以及突然變形的皺褶，

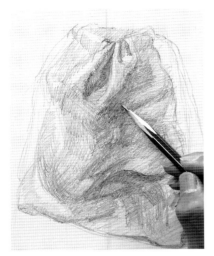

6-1 加強前方主要明暗交界線的形狀。

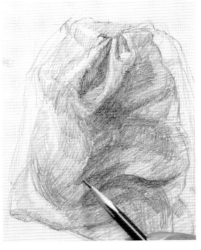

6-2 一面從外面觀察裝在裡面的馬鈴薯，其前方與右邊的形狀，一面摸索皺褶形狀。

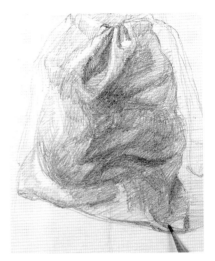

6-3 前端塌陷掉的形狀，會是束口袋的特徵之處，所以要捕捉其厚度並描繪。

6-4 皺褶落在皺褶上的陰影，會成為捕捉出位置關係與形狀的依據。

6-5 以偏軟的 B 系列鉛筆加深皺褶的陰影。

6 透過暗面的刻劃
加強形狀的存在感

6-6 底部皺褶會被內容物壓扁，所以要捕捉那扭曲重疊的部分。

6-7 以軟橡皮擦將來自桌面的反射光擦白。

6-8 在白色部分畫上筆觸，使其彼此融合。

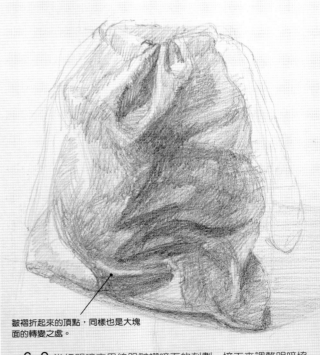

皺褶折起來的頂點，同樣也是大塊面的轉變之處。

6-9 進行明暗交界線跟皺褶暗面的刻劃。接下來調整明暗協調感。

7 刻劃細節完成最後處理

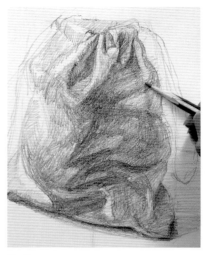

7-1 捕捉潛進下方的小空間。細節主要使用 B 系列鉛筆進行刻劃。

7-2 接地部位,是呈現創作主題存在感,以及物品與桌面之間關係的重要部位。觀察深處所見到的細小陰暗影子,再進行刻劃。

7-3 追尋繞進物品背面的陰影形狀。

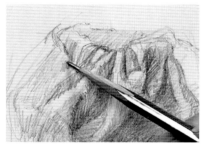

7-4 捕捉穿過開口內側的繩子其分量感,並進行描繪。

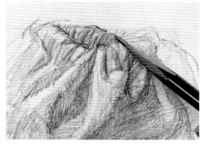

7-5 深處要描繪得更加暗一點,並突顯出前方皺褶上面的高光處,呈現出立體感。

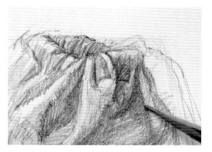

7-6 可以描繪成陰影屯積在側面上。

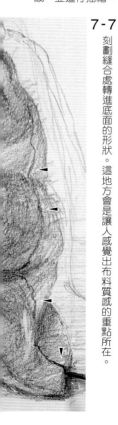

7-7 刻劃縫合處轉進底面的形狀。這地方會是讓人感覺出布料質感的重點所在。

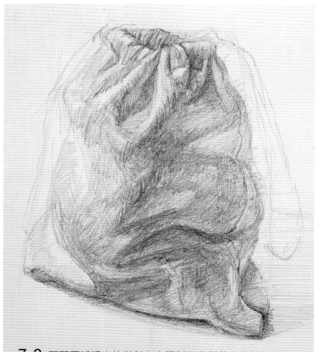

7-8 捏尖軟橡皮擦,將束口袋縫合處擦亮,增加厚度立體感。

7-9 不單要捕捉光線從斜上方照射下來所帶來的皺褶明暗,也要捕捉出從上面直接照射下來的光線跟來自下面的反射光。

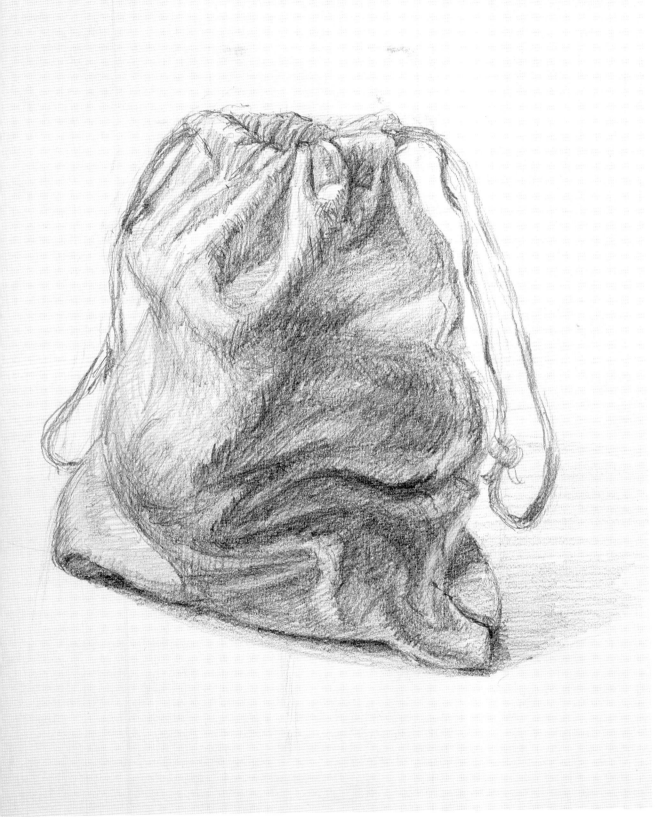

7-10 完成。描繪繩子完成最後處理。將開口部位束住並帶出密度的皺褶，還有馬鈴薯形狀與重量感所形成的膨脹感與皺褶，以及扭曲的形狀，這些種種都會令布料形狀有所變化。這是將穿過陰暗面當中的大型皺褶作為注目焦點，且刻劃強而有力的一幅作品。

描繪3件式搭配組合的意義

2個物品…

高度很接近。

只能看到前面

試著並列2個物品。雖然能夠捕捉距離跟前後關係…

有種少了什麼的感覺…

能夠描繪出景深。

透過描繪一個物品（單一物體），以及描繪物品包著物品的創作主題，進而鍛鍊出觀察物品的眼光與方法後，就來試著描繪將複數物品組合起來的靜物素描畫吧！這可以練習捕捉繪圖空間及物品與物品之間的關係。如果要素描組合物品的話，描繪3個物品以上的組合，會比描繪2個物品的組合，還要容易呈現出空間感。

＊構圖…是指在繪畫等創作上，帶著某種目的或意圖，而形成的畫面組合及配置。如果是素描，構圖目的就在於讓物品配置在畫面空間上時，能夠看起來很協調感與立體感。

有種擺得太整齊的感覺…

橫向並列的話，幾乎就跟描繪單一物體一樣了。

將物品緊鄰畫面邊緣，看起來會很擁擠。

3個物品也要思考一下配置

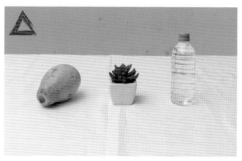

並列｜ 等間隔地空出空間，會感覺好像有什麼特別的意思（比如為了擁有緊張感，而將物品與物品緊鄰，或是當做商品陳列在架上…）。

空得太寬廣。

並列成一直線｜ 就算很想呈現出景深，但排列成斜向一直線，會有些許的不自然。

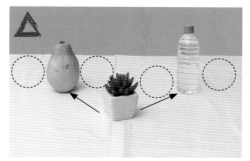

均等｜ 將1個物品擺在前方，呈現出了前後位置，不過彼此之間的間隔都差不多，有種很單調的感覺。

周圍太過空曠。

密集｜ 過於集中在正中央。物品之間的重疊帶來了前後關係，且因為形成了一個整合體，看似很容易描繪，不過周圍看起來太空曠了。

3 個物品也是要思考與畫面之間的關係

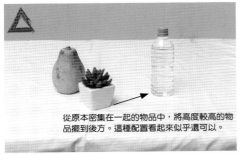

從原本密集在一起的物品中,將高度較高的物品擺到後方。這種配置看起來似乎還可以。

太小　這是一個從遠處眺望創作主題的構圖。桌子的空間感覺好像成了主角一樣,所以物品要再放大一點會比較好。

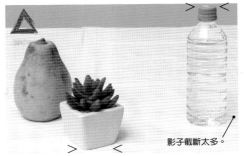

影子截斷太多。

太大　將物品放進整個畫面,會帶來很擁擠的印象。有時要是影子被截斷,物品會沒有穩定感。

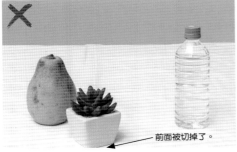

前面被切掉了。

物品跑了出去　太過靠近上方或下方,有時創作主題會被畫面切掉一部分。在這個範例,離下方最近的物品,其突角是與桌面接地的重要部位,所以要注意不能缺少這一部分。

思考構圖的疏密…3個創作主題擺放在一起時,要是以等間隔進行配置,就會失去變化。為了透過整體畫面來突顯疏密,可以先將木瓜跟盆栽緊鄰在一起形成「密」,並將寶特瓶保持一點距離形成「疏」。

基本練習,要選擇適當的構圖。

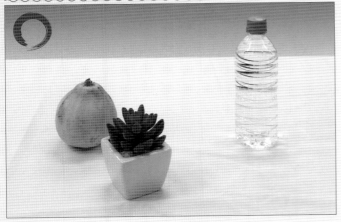

構圖決定了創作主題的特徵

形狀
以基本形體為主,選擇了圓型物品、箱型物品、筒型物品。搭配有規則形狀(人工物)及不規則形狀(天然物)。

大小
選擇高度不同的物品。這裡選擇了寶特瓶(大)、木瓜(中)、盆栽(小)。大、中、小的這個組合會很有穩定感。要是大小差異很極端,就會很難進行配置,所以也可以選擇大・中・中的物品。

質感(材質)
搭配有天然物與人工物。木瓜的表面有平滑感,畫成單色畫的話,就可以看見中間幾乎都是灰色色調。寶特瓶有硬度與透明感。多肉植物的盆栽(模型),是仿造天然物的物品,葉子有很濃的顏色。方形的盆栽是白色陶器製成的,帶有光澤感,很方便觀察塊面。

選擇創作主題的 3 大要素…形狀、大小、質感

形狀　…與描繪單一物體時一樣,可以選擇能夠替換成「基本形體」這種基本立體形狀,且容易呈現出差異的物品。試著選擇圓形物品及圓錐物品,箱型及筒狀物品,來進行搭配。

大小　…選擇時可以增加大小的差距。搭配高度、寬度、分量感都不同的物品,會比較容易描繪。

質感　…物品呈現在表面的氣質。指的是透過眼睛看或用手摸可以知道的「硬」跟「軟」,「粗糙」跟「光滑」這些感覺。因為在素描當中,顏色會替換成黑白,所以有固有色差異(顏色濃郁、清淡、透明等)會比較適當。搭配人工物與天然物來進行選擇。

將物品套用在基本形體中,會比較容易選擇創作主題。

試著描繪3件靜物搭配組合

將3個物品搭配在一起的最大優點,就是能夠一面互相比較,一面進行描繪。在形狀、大小、質感上弄出差異來選擇物品的理由,也是因為這個緣故。將物品與物品進行比較時,物品的觀察方法,如形狀跟色調的差異、高度與深度等,會變得很多樣化,也會比較容易掌握空間的擴散。

比較3個物品進行觀察!

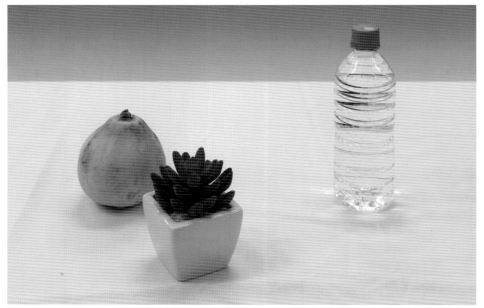

這是創作主題照片(木瓜、多肉植物盆栽、寶特瓶)。比如像寶特瓶這種由蓋子與本體等複數素材所組成的物品,就可以跟不透明的蓋子相互比較,並描繪出透明的本體,所以就算作為單一物體,也會是個很容易描繪的創作主題。而且只要一面跟擺放在前方的不透明物品做比較,一面進行描繪的話,擺在後方的透明物品,就會變得更容易觀察。而將3個物品搭配起來的話,可以很容易描繪出大型畫面,所以要使用B3尺寸的繪圖用紙。

1 觀察構圖與形狀

1-1 透過貫穿畫面中心的垂直線與水平線,將畫面分成四等分,並作為觀察構圖與形狀的基準。雖然單一物體是擺放在紙張正中央,但若是複數物品,就要在各個物品的位置上畫出輔助線。

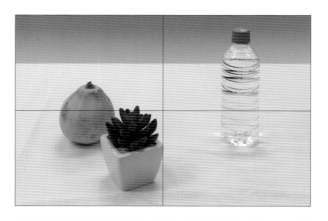

試著使用取景框及測量棒進行觀察。觀看物品的大略位置,及離畫面中心有多遠。

外側形狀很重要！

1-2 以直線包住整個創作主題，並研究如何容納在畫面當中。

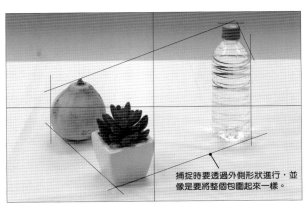

捕捉時要透過外側形狀進行，並像是要將整個包圍起來一樣。

將 3 個物品當作一個整體來觀察。

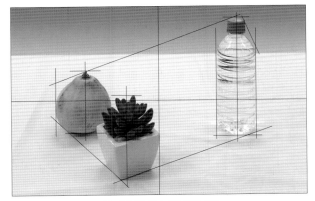

捕捉出中心軸，以利在各個物品上畫出構圖線。

1-3 像單一物體的起稿那樣，透過平面視覺觀察，在物品中心畫出垂直線，並測量箱型的角度，畫出輔助線。接著比較彼此高度跟寬度進行描繪。

測量比例…縱長與橫長的關係

試著測量比例。要正確描繪物品形狀，充分比較縱橫比例是很重要的。

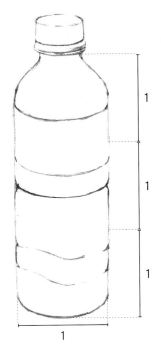

基本上，要透過測量棒將橫向寬度當作 1 個單位，再去測量縱向高度有幾個橫向寬度。只需要大略測量就可以了，總之要捕捉出個別的縱橫比例。當然，3 個物品的大小差異也要比較出來。

2 構圖與3個物品位置幾乎都敲定了

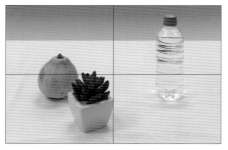

這是創作主題照片。要以垂直線與水平線為基準，觀察個別物品與整體之間的關係。

2-1 上面橢圓，是一個傳遞觀看物品角度的重要形狀。可以看見整體形狀的，就只有瓶蓋的橢圓而已，所以要跟寶特瓶截面跟底部橢圓比較，抓出形狀。

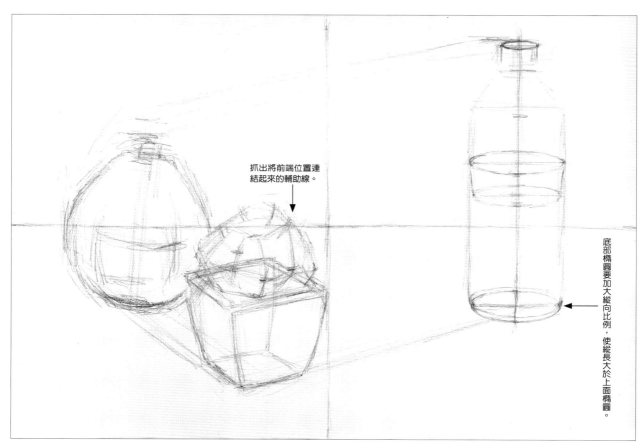

抓出將前端位置連結起來的輔助線。

底部橢圓要加大縱向比例，使縱長大於上面橢圓。

2-2 整體形狀的輔助線漸漸成形了。位於畫面邊緣的物品（寶特瓶），其外表形狀會隨著透視效果的不同，而有很大的變化，所以要一開始就描繪出來。寶特瓶可以看見許多橢圓，不過要觀察上面的瓶蓋並當作基準。

2-3 描繪出寶特瓶的瓶蓋形狀。

2-4 比較瓶蓋到開口處一帶的橢圓大小。

2-5 以整體輔助線和葉子前端記號為參考標準,觀察個別形狀。

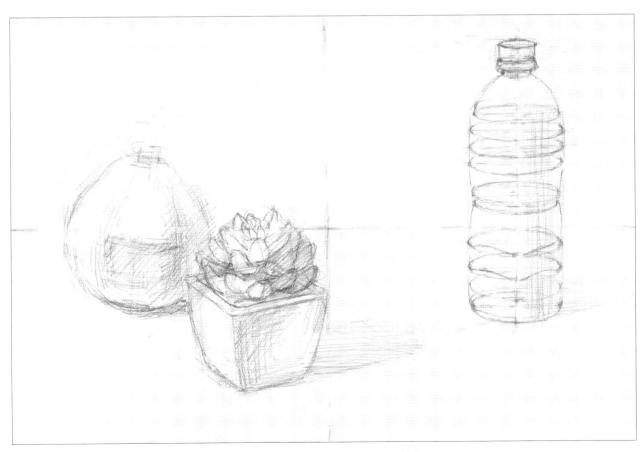

2-6 畫上輕淡陰影,捕捉出立體感。木瓜要摸索出明暗交界線,而多肉植物的細節就是輪廓的狀態。寶特瓶要捕捉出那看起來是透明狀的截面橢圓。透明物品也跟其他物品一樣,要透過陰影呈現出立體感。

3 一面將形狀具體描繪出來，一面畫上調子，掌握整體感

3-1 深處的陰暗陰影，除了可以加強呈現形狀外，在呈現位置關係這點上，也會有所幫助（2B）。要畫上整體調子時，暗面將會是基準所在，所以要先描繪出來。

3-2 將橢圓的線條描繪成立體形狀。接著以橢圓的輔助線為依據，仔細觀察轉角處的形狀。

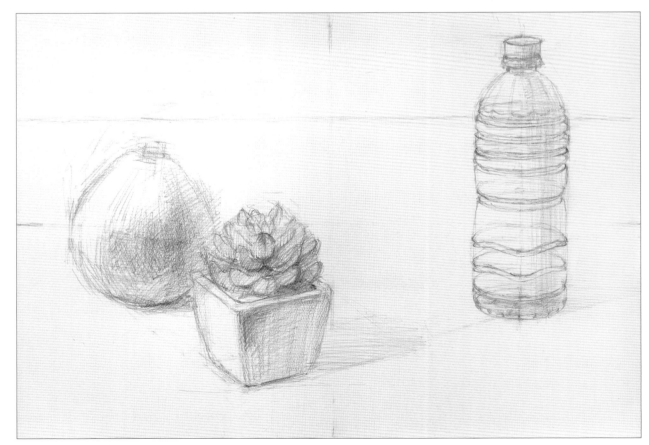

3-3 將用不到的輔助線擦掉，如此一來刻劃的準備就完成了。為了觀看整體感，記得要停下手邊動作，比較一下創作主題與畫面。確認接地部分的形狀跟影子，看3個物品是否有放在同一個桌面上。

3-4 筆觸從明暗交界線開始畫起。一開始要加強筆壓,再慢慢轉弱畫出漸層(3B)。透過由前方往後方「去的筆觸」描繪出轉角處。

3-5 重複畫上縱橫斜的筆觸,就會產生很自然的濃淡,而這些會影響到空間跟景深的呈現。

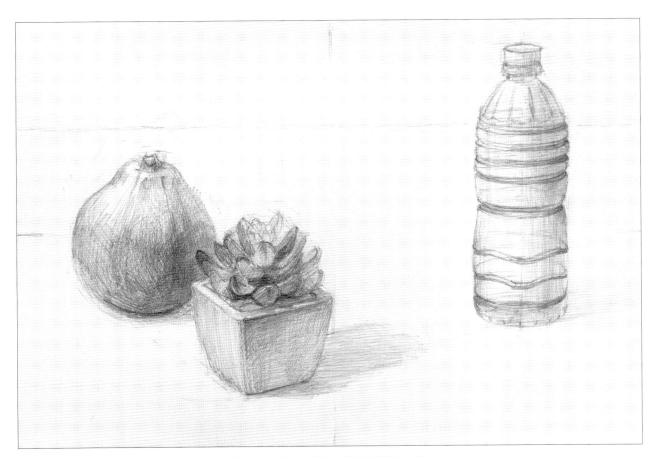

3-6 重點是要將全體視為 1 個創作主題進行描繪。木瓜與多肉植物盆栽重疊的部分,要觀察其前後關係,控制調子。木瓜與盆栽重疊之處的陰暗面,是很暗淡的灰色,所以葉子前端及盆栽的突角,看起來會像是浮現在前方一樣。

4 進行物品刻劃形成空間感

4-1
（2B）。

描繪出瓶蓋所落下的影子

4-2
（F）。

捕捉出轉角處的細微形狀

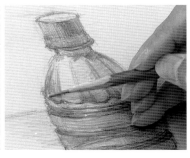

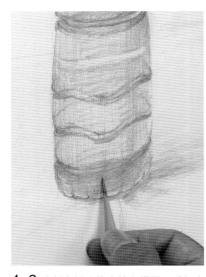

4-3 底部有細小的光線在裡面，看起來會很亂。所以一開始要先畫上暗調子。

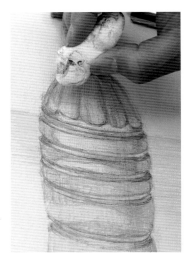

4-4 以軟橡皮擦，將看起來透到前方的背景部分擦亮。在素描的畫面上，一般是會在最後階段將背景處理成很明亮。如果現實的背景很陰暗，則可以在寶特瓶後面放一張白紙，一面確認透明感一面進行描繪。

桌面的布料是很重要的配角！

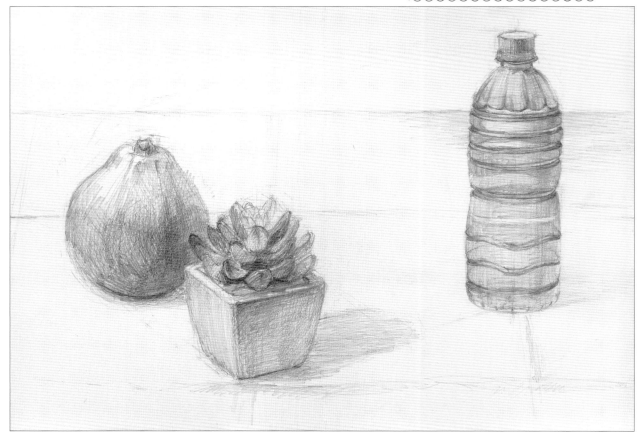

4-5 寶特瓶要描繪的要素有很多，所以要集中進行刻劃。接著在固有色最為陰暗的多肉植物畫上調子，並觀看整體畫面下的明暗協調感。最後，一面在桌面上的布料畫上調子，一面描繪出皺褶，呈現出景深。

4-6 就連細小形狀也要視之為立體物來掌握其形狀，這點是很重要的。這裡會使用到連結中心部分前端的圓（橢圓）的輔助線。

4-7 前方多肉植物所突起的葉子，絕大多數都是「朝下的陰暗面」，所以要反覆進行畫上調子、擦掉調子的動作，並同時進行描繪。最後用軟橡皮擦，擦掉光線照射在前端小塊面上會發亮的地方，並用鉛筆筆觸進行調整（B）。

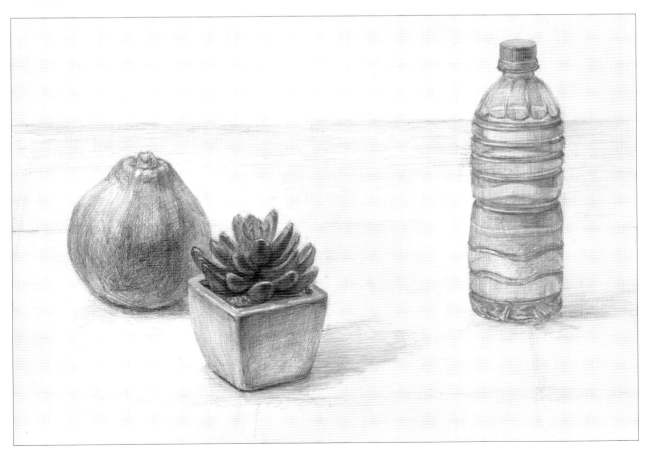

4-8 將固有色替換成明暗調子，呈現出各自的差異。為了呈現出透明寶特瓶的立體感，要使用 F 系列或 H 系列的鉛筆仔細畫上調子。

5 最後處理的重點

5-1 紙筆很適合用來擦拭細部的陰暗面，並呈現出反射光。將朝下塊面的調子再調整，確認葉子的位置關係。

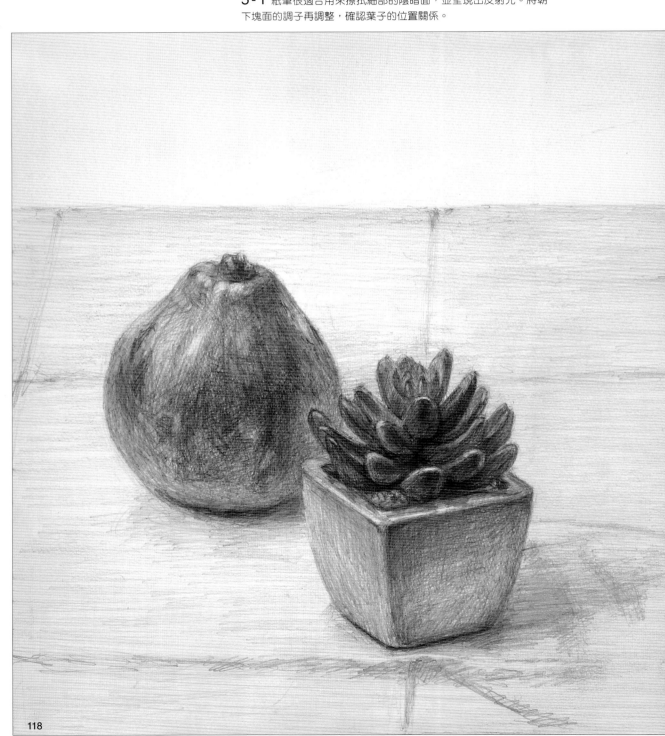

5-2 雖然是箱型，不過邊緣會帶著圓弧感。橫握拿尖B鉛筆，並畫出微妙的調子變化。

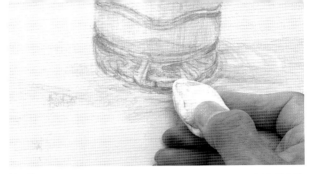

5-3 捏扁軟橡皮擦的前端，將高光處這些細微且明亮的部分擦白。擦完後，再以F系列鉛筆或H系列鉛筆修飾明亮調子。

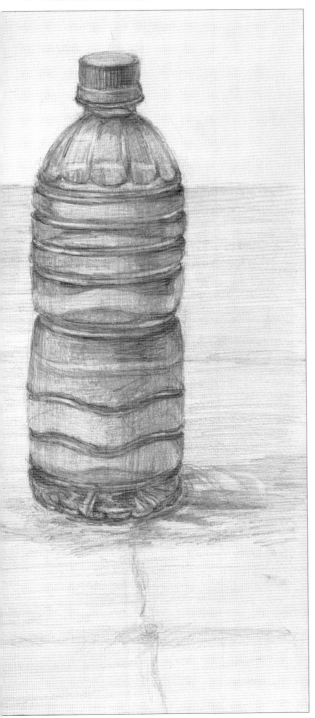

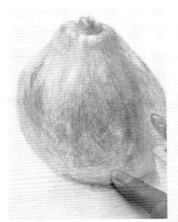

5-4 用手指擦拭，調整反射光當中的暗淡調子。

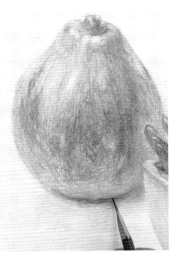

5-5 接地的影子雖然很細小一片，不過要注意別整片都塗黑了。描繪時要從內側往外越畫越明亮。

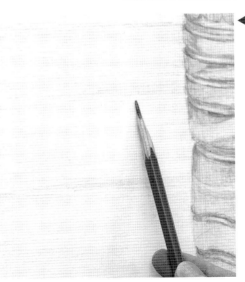

◀ 5-6 鋪在桌面上的布料，要以水平方向畫上橫向筆觸。越往後方，就要微微地畫得越黑，來呈現出景深。接著利用布料褶痕，呈現出桌面的寬廣及景深。

◀ 5-7 完成。描繪射進到寶特瓶影子當中的光線，強調透明感來完成最後處理。刻劃重疊在一起的木瓜時，要稍微低調一點，好讓位於最前面的方形盆栽看起來很醒目。寶特瓶筒型形狀要一面畫出明暗差異，一面加強刻劃。

複數靜物搭配組合的素描範例作品

試著從3件物品搭配組合開始慢慢增加物品，描繪出素描作品看看吧！創作時，要帶著目的，配置形狀、大小、質感不同的物品。物品有很多個時，如何描繪並明確傳達出哪一項物品是主角，這點很重要。

五階段調子的範例
（使用繪圖用紙）

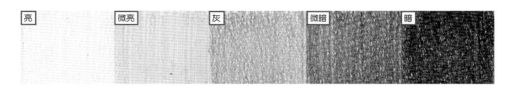

亮	微亮	灰	微暗	暗

靜物搭配組合素描範例中所使用的繪圖用紙，能夠活用其粗糙表面的紋路，畫出具有深度的調子。就如同下面這些範例，我們可以發現無論哪一幅素描作品，都不只是單純比較黑白固有色來進行描繪而已，而是連紙張的白色調子以及接近黑色的暗調子，這之間涵蓋很廣的灰色調子也都有描繪出來。即便是描繪白色物品跟透明物品，也一定有某些地方會需要用到暗調子。請參考範例作品，畫出各式各樣的調子，進行素描創作吧！

a 解說

這是一幅將數種基本形體配置在前後左右，並一面比較白色物品與黑色物品，一面進行描繪的範例作品。身為主角位於中央的圓錐圓柱相貫體，會吸引觀看者的目光。這裡活用了黑色圓柱那毫無保留的暗調子，突顯出主角的雪白顏色。也是一幅在各個物品的接地處及影子處，重複畫上許多筆觸，積極呈現出物品擺放在同一個桌面上的作品。

b 解說

這是一幅挑選了近似基本形體的圓形物品、方形物品、筒形物品進行搭配，所描繪出來的範例作品。這幅素描作品的創作目的，是要呈現出固有色的差異。堆積在前方栽培盆，透過偏軟的B系列鉛筆畫上濃調子，完成了一幅具有抑揚頓挫的素描作品。

c 解說

這個酒架的形狀，是將二個正方體的其中一個邊相接在一起，所以創作時，要注意各自的傾斜邊其位置關係。圓管形狀及桌面上的影子，也可以達到幫助酒架置放空間的效果。寶特瓶跟網球則是當作配角描繪。

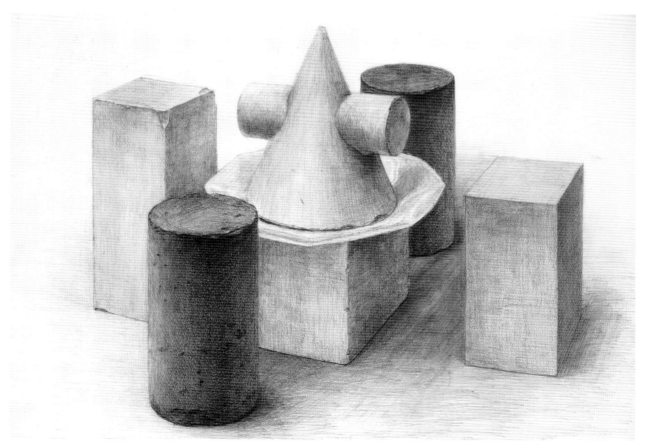

a 各種石膏創作主題。長方體2個、正方體、白色盤子、圓錐圓柱相貫體、黑色圓柱2個（繪圖用紙、B3）

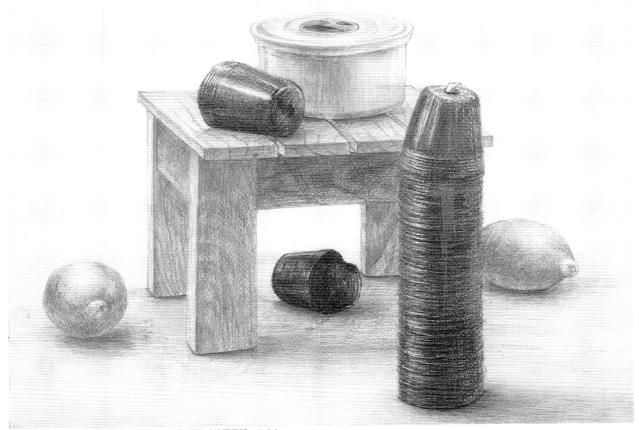

b 檸檬、園藝用黑色栽培盆、木製腳踏台、鋁製容器（繪圖用紙、B3）

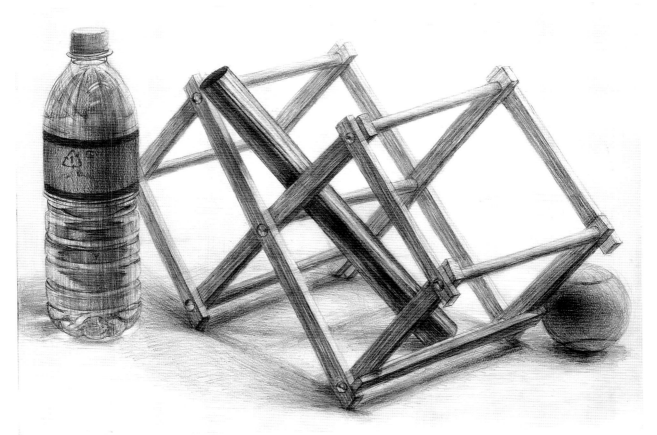

c 寶特瓶、酒架、金屬圓管、網球（繪圖用紙、B3）

這是一幅將放置在前後啤酒瓶之間的繩索，以及麻布分量感傳達出來的範例
作品。各個物品的質感刻劃都很明確有力。透過圓柱形狀，捕捉出繩索緊緊
捲起來的形狀，並呈現出其分量感。麻布的粗糙手感與瓶子的玻璃質感之間
的對比，也形成了在畫面上的注目焦點。

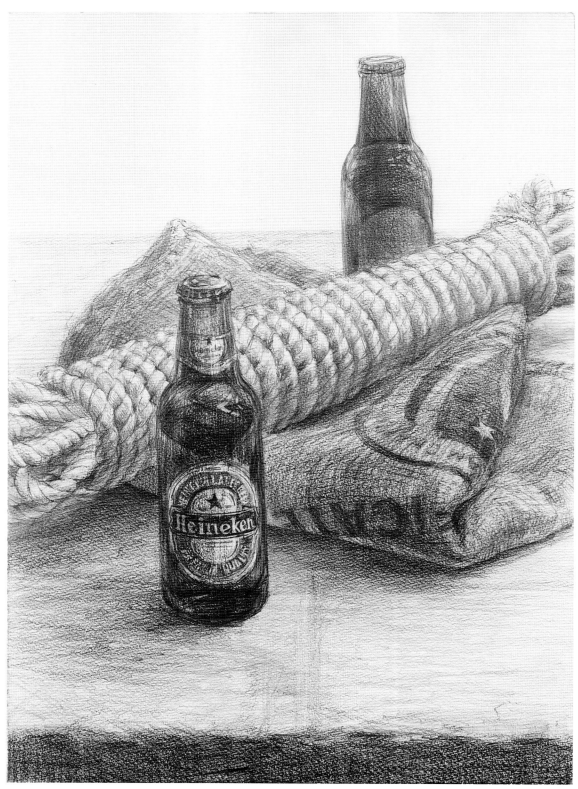

▲啤酒2瓶、棉繩、麻布（繪圖用紙、B3）

這是一幅以花為主角的素描範例作品。其特徵在於兩朵花的形狀，都是花瓣往內側收縮，像是在擁抱空氣一樣。而且還將天然植物所擁有的和緩曲線，與人工物錐形瓶所帶有的銳利直線形狀，描繪得很有對比感。鬱金香往前方突了出來，而風鈴草往後方長了過去，這兩者的前後感，形成了畫面的景深。

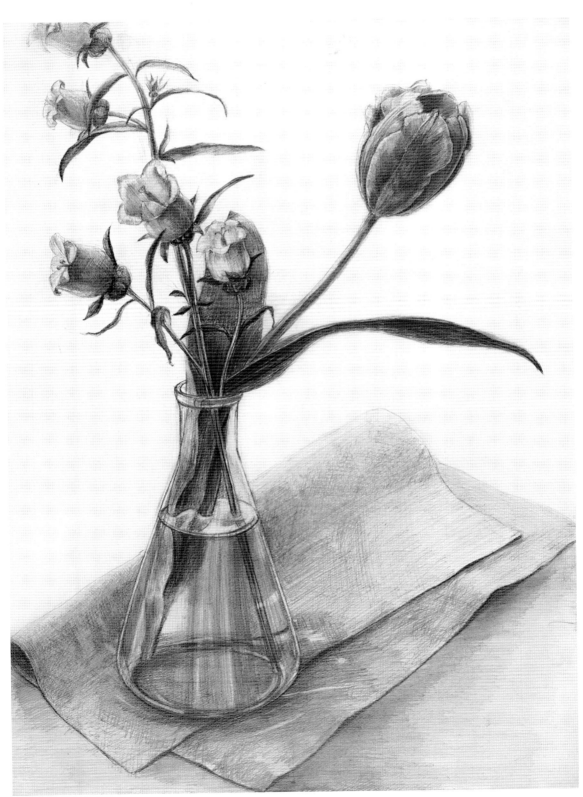

▲ 花（鬱金香、風鈴草）、錐形瓶、布料（繪圖用紙、Ｂ３）

正方體內接球體的描繪方法

束口袋的外形，其實會受到裝在裡面的馬鈴薯形狀很大的影響。衣服的形狀也會因為穿的人的形狀而有所變化，因此如果不會描繪身體，就描繪不出衣服的形狀。所以思考正方體內接著什麼樣的形狀，就顯得很重要了。

那麼，要怎樣去描繪一個完整內接在基礎正方體當中的球體呢？將正方體以垂直、水平分成2等分，並從3個方向去捕捉出截面，最後在各個截面上描繪出圓（外表是橢圓），就可以看出球體形狀了。

1 先描繪一個正方體。這個箱子的精準度，將會決定球體的完成度。

2 在對角線交點上求出中心，描繪出將上下2等分的截面。

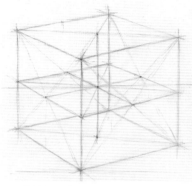

3 描繪出要讓圓內接於截面上的十字輔助線，

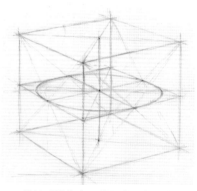

4 描繪球體的水平截面（外表形狀是橢圓形）。

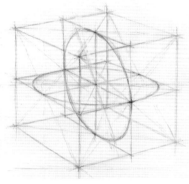

5 描繪出將正方體2等分的垂直截面，以及內接在此截面的圓（外表是橢圓）。

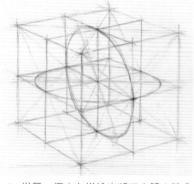

6 從另一個方向描繪出將正方體2等分的垂直截面。

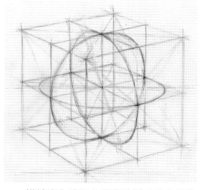

7 描繪出內接在此截面的圓（外表是橢圓）。

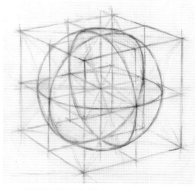

8 將所有橢圓相接在一起，描繪出一個圓。

整理輔助線後就完成了！

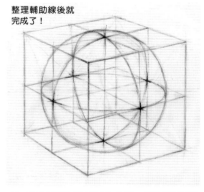

9 正方體各個面的中心點，就是它與球體的接點。底部接點代表接地點。

4

描繪 自己的手

手作為身體的一部分，可以進行很複雜的動作。描繪素描畫時，所使用的也是自己的手。以人體呈現的第一步來說，這是一個可以就近取得，又能夠學習到很多事物的創作主題。重新去進行觀察的話，可以發現人類的手，其結構上具有許多功能，能進行很複雜的作業。在這個章節，將會描繪呈現各式各樣表情的手。

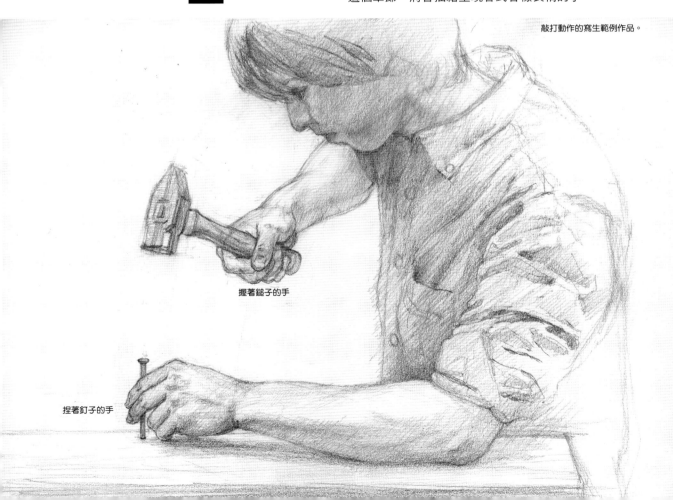

敲打動作的寫生範例作品。

握著鎚子的手

捏著釘子的手

試著描繪手部動作

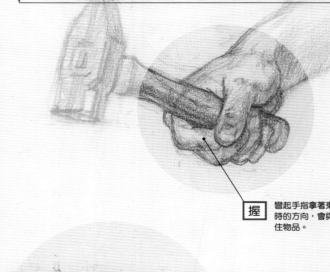

敲打釘子時，拿著鎚子的手，其動作為「握」，扶住釘子的手，其動作為「捏」。彎起手指時，能夠做出許多動作，在其中我們可以發現，能夠自由扭動的大姆指，會替手部功能帶來很大的貢獻。所以進行描繪時，「大姆指」會是個很重要的重點。我們就來描繪手掌側與手背側，以及捏住東西的動作吧！

| 握 | 彎起手指拿著東西，且指間沒有空隙的狀態。大姆指動作時的方向，會與其他四根手指成相反方向，所以能夠緊握住物品。 |

| 捏 | 使用指尖夾住物品的狀態。指肚因為可以進行很細膩的動作，所以也就能夠去扶住小東西。大姆指能夠與其他四根手指尖併合在一起。 |

觀察手

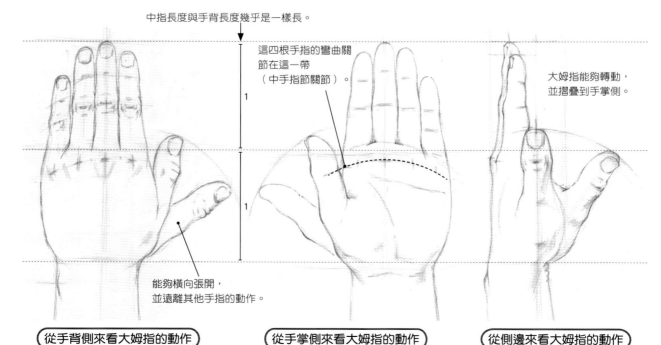

中指長度與手背長度幾乎是一樣長。

這四根手指的彎曲關節在這一帶（中手指節關節）。

大姆指能夠轉動，並摺疊到手掌側。

能夠橫向張開，並遠離其他手指的動作。

1

1

(從手背側來看大姆指的動作)　(從手掌側來看大姆指的動作)　(從側邊來看大姆指的動作)

手掌側的動作

手掌是很柔軟的，能夠將物品包覆起來。觀察大姆指根部及小姆指根部連接到手腕這一帶的隆起形狀。並依據指關節的皺紋確認比例。

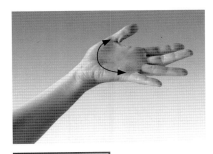

張開手指的姿勢

很方便觀察手指長度跟手掌的比例。觀察大姆指連接到小姆指的拱門形狀。

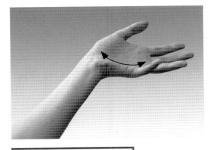

稍微彎起手指的姿勢

小姆指與大拇指會靠向內側。手掌的凹陷會加深，形成一種像盤子的形狀。

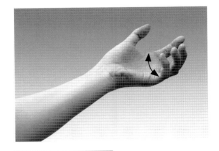

彎起手指的姿勢

手掌凹陷，能夠看見小姆指、中指、無名指的指甲。

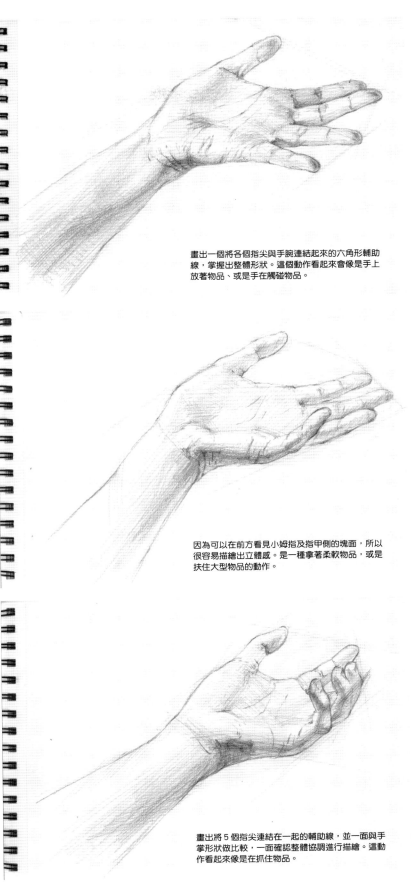

畫出一個將各個指尖與手腕連結起來的六角形輔助線，掌握出整體形狀。這個動作看起來會像是手上放著物品、或是手在觸碰物品。

因為可以在前方看見小姆指及指甲側的塊面，所以很容易描繪出立體感。是一種拿著柔軟物品，或是扶住大型物品的動作。

畫出將5個指尖連結在一起的輔助線，並一面與手掌形狀做比較，一面確認整體協調進行描繪。這動作看起來像是在抓住物品。

手背側的動作

這動作的特徵與手掌相較之下感覺很硬。方便確認手指跟手腕關節，也比較方便捕捉比例。

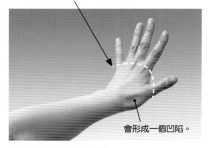

中手指節關節

會形成一個凹陷。

開張手指的姿勢

因為形狀很平板，所以很方便觀察比例。要注意埋沒在手背裡頭的中手指節關節。中指指尖到這個關節的長度，會跟手背長度幾乎一樣長。

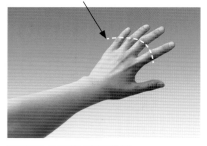

近位指節間關節

稍微彎起手指的姿勢

手指朝向內側，4根手指的近位指節間關節會彎起來。

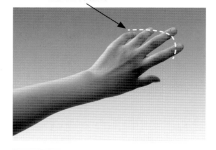

遠位指節間關節

彎起手指的姿勢

放鬆力氣的形狀。接近指尖的關節也會彎起來，所以要仔細觀察手指形狀。

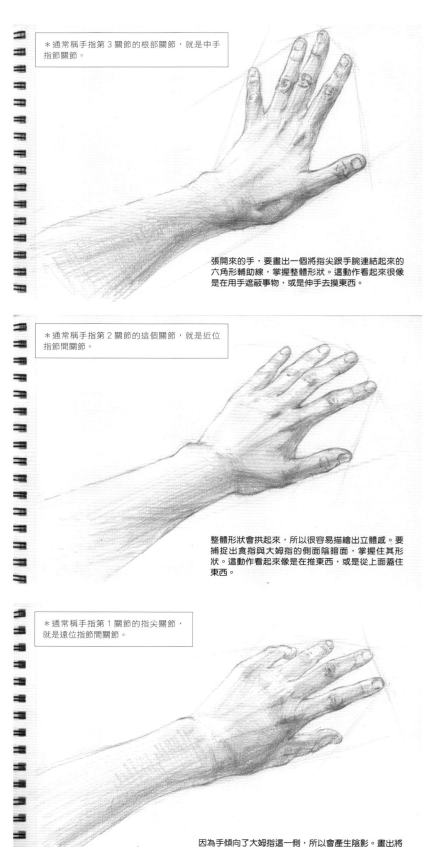

＊通常稱手指第3關節的根部關節，就是中手指節關節。

張開來的手，要畫出一個將指尖跟手腕連結起來的六角形輔助線，掌握整體形狀。這動作看起來很像是在用手遮蔽事物，或是伸手去摸東西。

＊通常稱手指第2關節的這個關節，就是近位指節間關節。

整體形狀會拱起來，所以很容易描繪出立體感。要捕捉出食指與大姆指的側面陰暗面，掌握住其形狀。這動作看起來像是在推東西，或是從上面蓋住東西。

＊通常稱手指第1關節的指尖關節，就是遠位指節間關節。

因為手傾向了大姆指這一側，所以會產生陰影。畫出將5根手指結合起來的輔助線，並與手背形狀及關節位置進行比較描繪。這動作看起來像是要抓東西。

＊大姆指因為指骨只有2節（其他4根手指的指骨有3節），所以第1關節就是指節間關節，第2關節就是中手指節關節。

捏的動作

將大姆指、食指、中指的指尖併合在一起的姿勢，要捏住物品時會用到這個動作。特徵是會在手掌側形成一個空間。因為可以看見手掌與手背的塊面、以及指尖的塊面，所以雖然描繪難度會提昇，但會是一種表情很豐富的素描作品。

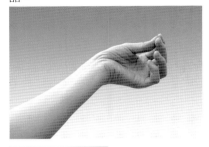

手掌朝上的姿勢

大姆指根部會隆起，小姆指的側面會往裡面靠過來形成一個溝。要捕捉出小姆指到食指這一段的景深。

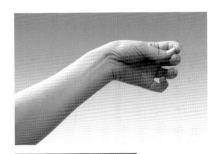

手掌朝向側邊的姿勢

手掌會朝向觀看者的前方，所以除了大姆指以外的 4 根手指也會朝向前方，手指看起來會很短。仔細觀察大拇指側面與指甲的形狀。

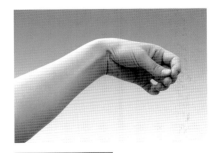

手掌朝下的姿勢

稍微彎起手腕，使其朝向內側，手背就會產生緊繃感。手腕上會形成很深邃的皺紋，且手掌側會是陰暗面。

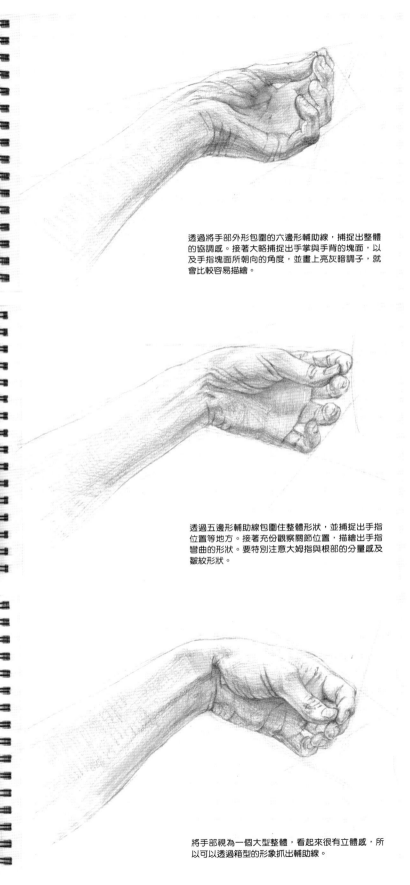

透過將手部外形包圍的六邊形輔助線，捕捉出整體的協調感。接著大略捕捉出手掌與手背的塊面，以及手指塊面所朝向的角度，並畫上亮灰暗調子，就會比較容易描繪。

透過五邊形輔助線包圍住整體形狀，並捕捉出手指位置等地方。接著充份觀察關節位置，描繪出手指彎曲的形狀。要特別注意大姆指與根部的分量感及皺紋形狀。

將手部視為一個大型整體，看起來很有立體感，所以可以透過箱型的形象抓出輔助線。

試著描繪拿著杯子的手

1 抓出整體構圖與形狀

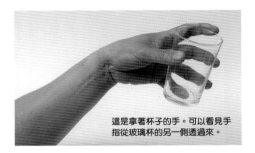

這是拿著杯子的手。可以看見手指從玻璃杯的另一側透過來。

1-1 將畫面方向橫置，並一面進行平面視覺觀察，一面以直線抓出大略的位置輔助線。不單只是手與杯子，手腕也會是很重要的要素（3B）。

透過平面視覺觀察捕捉形狀時，要以各自手指的關節跟前端為依據進行捕捉。

素描有在執行動作的手。以位於前方的大姆指形狀為基準，觀察各個手指的位置關係。手上拿著杯子，這個形狀的捕捉方法，與透過單一物體所練習過的紙杯描繪方法是一樣的。使用B3繪圖用紙。

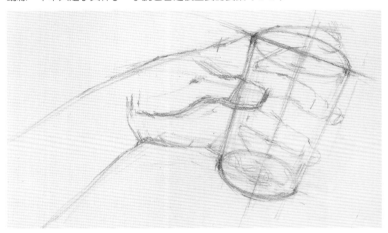

1-2 將位於前方的大姆指作為觀察中心，一面思考與其他手指之間的協調感，一面捕捉各個手指的關節位置。玻璃杯則是要去捕捉中心軸的傾斜程度，並抓出開口與底部橢圓的輪廓線。

指面要以「角柱」的形象去觀察

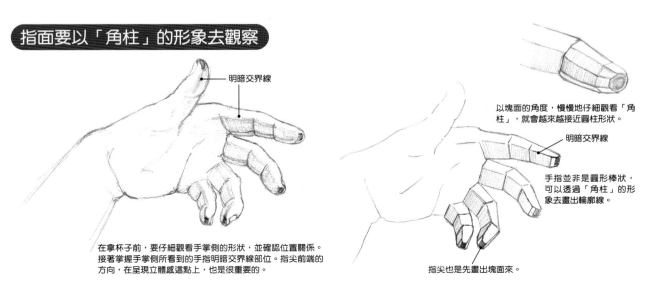

明暗交界線

在拿杯子前，要仔細觀看手掌側的形狀，並確認位置關係。接著掌握手掌側所看到的手指明暗交界線部位。指尖前端的方向，在呈現立體感這點上，也是很重要的。

以塊面的角度，慢慢地仔細觀看「角柱」，就會越來越接近圓柱形狀。

明暗交界線

手指並非是圓形棒狀，可以透過「角柱」的形象去畫出輪廓線。

指尖也是先畫出塊面來。

2 捕捉手部明暗交界線區分出明暗

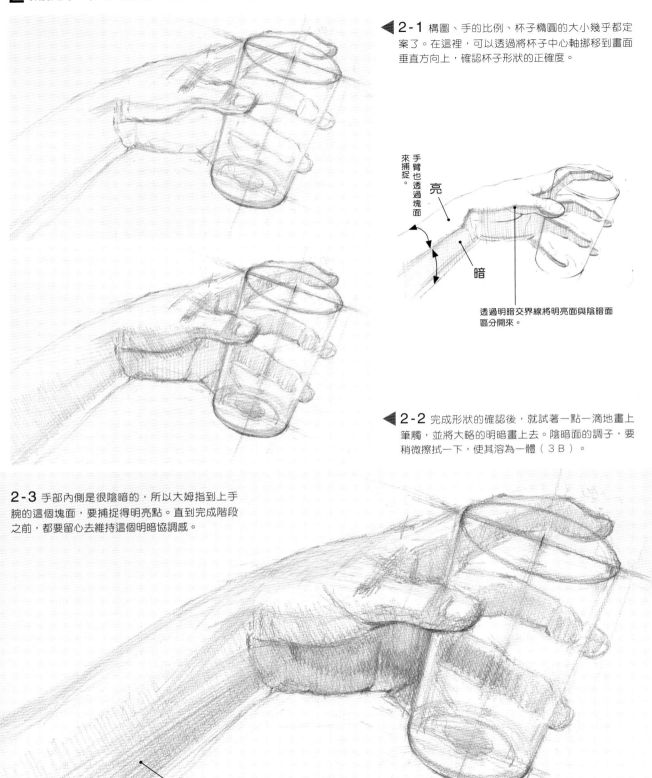

◀ 2-1 構圖、手的比例、杯子橢圓的大小幾乎都定
案了。在這裡，可以透過將杯子中心軸挪移到畫面
垂直方向上，確認杯子形狀的正確度。

手臂也透過塊面
來捕捉。

亮

暗

透過明暗交界線將明亮面與陰暗面
區分開來。

◀ 2-2 完成形狀的確認後，就試著一點一滴地畫上
筆觸，並將大略的明暗畫上去。陰暗面的調子，要
稍微擦拭一下，使其溶為一體（３Ｂ）。

2-3 手部內側是很陰暗的，所以大姆指到上手
腕的這個塊面，要捕捉得明亮點。直到完成階段
之前，都要留心去維持這個明暗協調感。

在沿著塊面的筆觸上，重複
畫上長長的直線筆觸，描繪
出塊面方向及手臂連續性的
感覺。

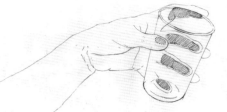

這是手指碰觸到杯子的部分。在杯子後面的中指、無名指、小姆指，看起來會扭曲掉（透過去看得見的部分），所以這些形狀要畫成暗淡調子。

3 一面畫出杯子調子，一面確認手指位置

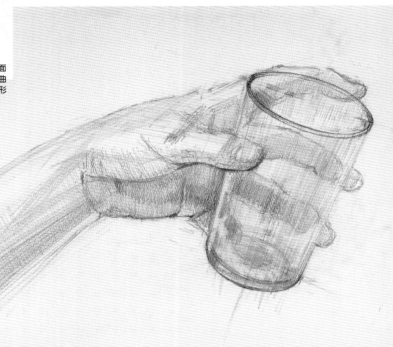

3-1 擦掉玻璃杯的輔助線，並再次確認形狀。要是形狀很穩定，就描繪出杯子開口及底部的厚度，並用縱向筆觸在表面畫上調子（B）。

3-2 開始刻劃手指的立體感。可以每根手指都找出其明暗交界線，並清楚呈現出塊面的不同。一面比較與大姆指之間的距離，一面捕捉後面食指指肚側的形狀（2B）。

透過線條，捕捉出手背側轉角處的形狀。

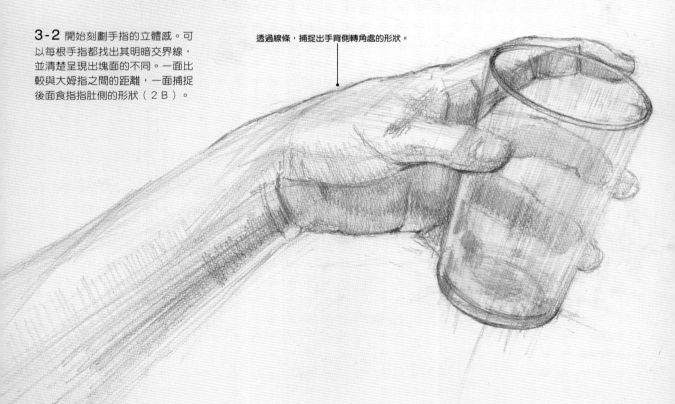

4 畫上整體調子，進行觀察是否有立體感

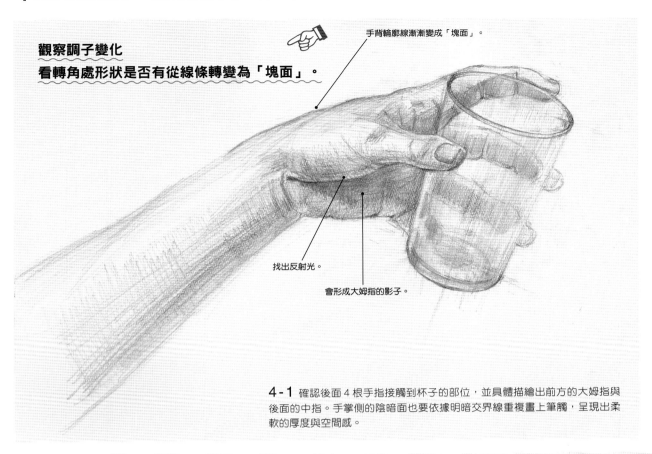

觀察調子變化
看轉角處形狀是否有從線條轉變為「塊面」。

手背輪廓線漸漸變成「塊面」。

找出反射光。

會形成大姆指的影子。

4-1 確認後面4根手指接觸到杯子的部位，並具體描繪出前方的大姆指與後面的中指。手掌側的陰暗面也要依據明暗交界線重複畫上筆觸，呈現出柔軟的厚度與空間感。

4-2 整體漸漸有了大略調子。交互刻劃杯子與手指，並一面觀看整體協調感，一面進行描繪。接著再次確認玻璃杯的形狀，並仔細觀察那些從後面透過來，看起來很扭曲的手指塊面。

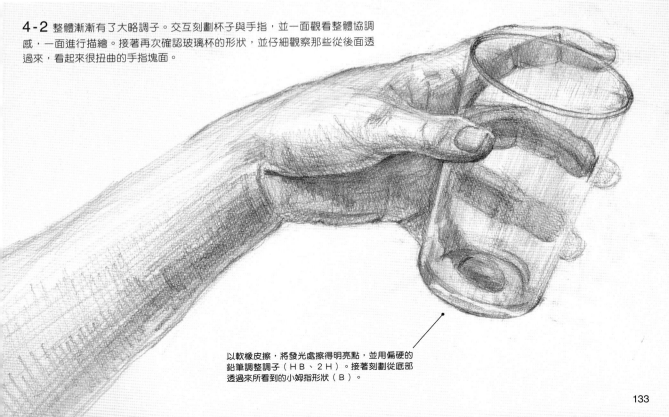

以軟橡皮擦，將發光處擦得明亮點，並用偏硬的鉛筆調整調子（HB、2H）。接著刻劃從底部透過來所看到的小姆指形狀（B）。

5 捕捉形狀的自然連續性與動作

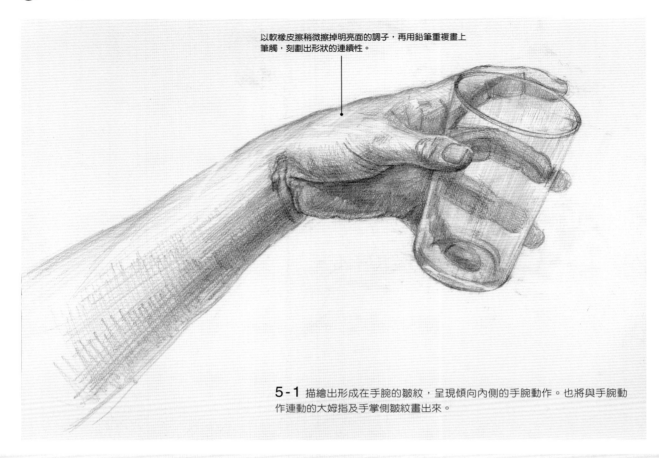

以軟橡皮擦稍微擦掉明亮面的調子，再用鉛筆重複畫上筆觸，刻劃出形狀的連續性。

5-1 描繪出形成在手腕的皺紋，呈現傾向內側的手腕動作。也將與手腕動作連動的大姆指及手掌側皺紋畫出來。

5-2 刻劃杯子開口、底部、表面，貼近玻璃的質感。利用閃閃發亮的倒影形狀，畫出那些穿透過杯子看起來很明顯的部位與比較曖昧的部位，加強呈現杯子的存在感。

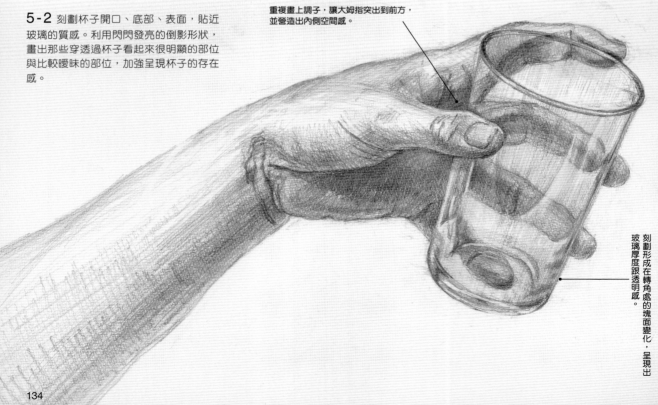

重複畫上調子，讓大姆指突出到前方，並營造出內側空間感。

刻劃形成在轉角處的塊面變化，呈現出玻璃厚度跟透明感。

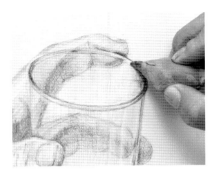

5-3 將形成在杯子邊緣的高光處擦白呈現出來。

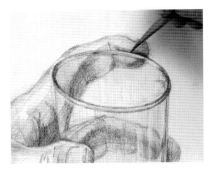

5-4 加強手指接觸部位的陰影,呈現出緊張感。

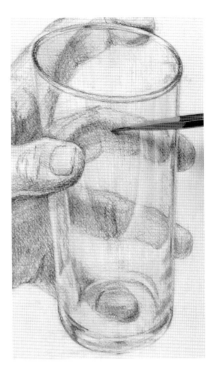

5-5 在杯子後方,手指接觸部位的陰影上重複畫上調子。接著與 5－4 相比較並進行觀察。

明亮塊面的形狀也要明確描繪出來。

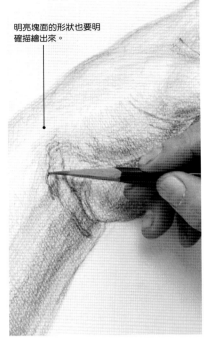

5-6 描繪手腕皺紋的細節。手腕一彎起來,除了會產生皺紋,手背側的明亮塊面上也會有緊繃感。

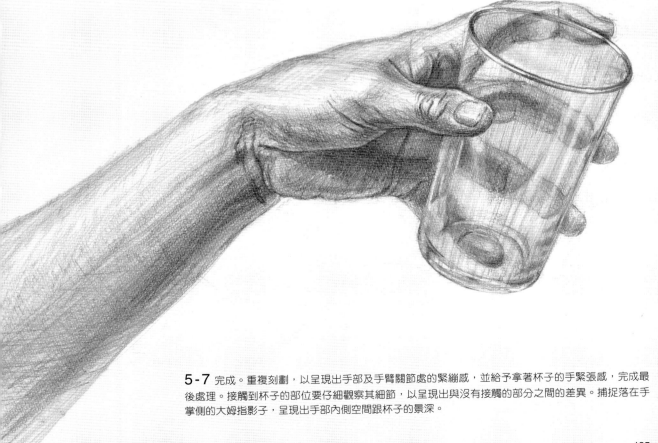

5-7 完成。重複刻劃,以呈現出手部及手臂關節處的緊繃感,並給予拿著杯子的手緊張感,完成最後處理。接觸到杯子的部位要仔細觀察其細節,以呈現出與沒有接觸的部分之間的差異。捕捉落在手掌側的大姆指影子,呈現出手部內側空間跟杯子的景深。

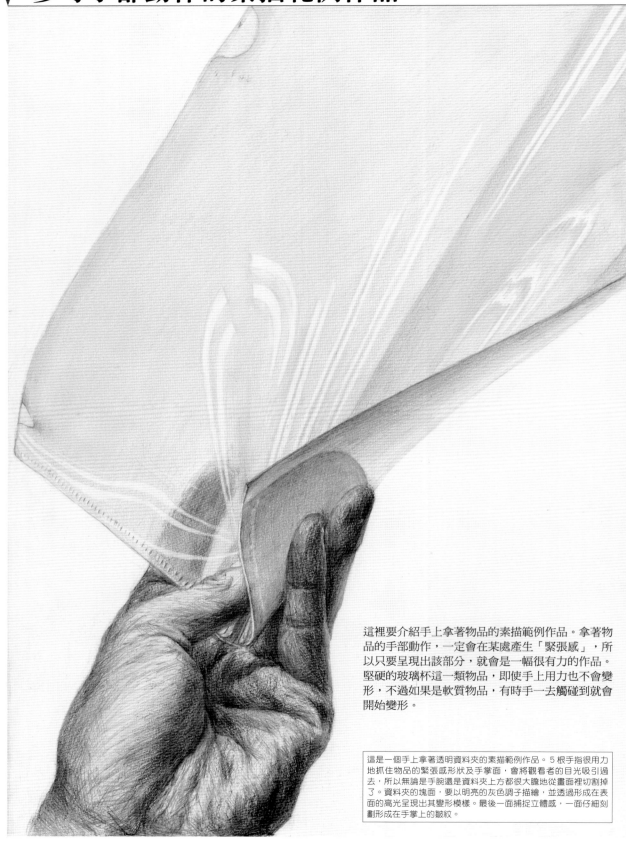

這裡要介紹手上拿著物品的素描範例作品。拿著物品的手部動作，一定會在某處產生「緊張感」，所以只要呈現出該部分，就會是一幅很有力的作品。堅硬的玻璃杯這一類物品，即使手上用力也不會變形，不過如果是軟質物品，有時手一去觸碰到就會開始變形。

這是一個手上拿著透明資料夾的素描範例作品。5 根手指很用力地抓住物品的緊張感形狀及手掌面，會將觀看者的目光吸引過去，所以無論是手腕還是資料夾上方都很大膽地從畫面裡切割掉了。資料夾的塊面，要以明亮的灰色調子描繪，並透過形成在表面的高光呈現出其變形模樣。最後一面捕捉立體感，一面仔細刻劃形成在手掌上的皺紋。

透明資料夾、手部（繪圖用紙、Ｂ３）

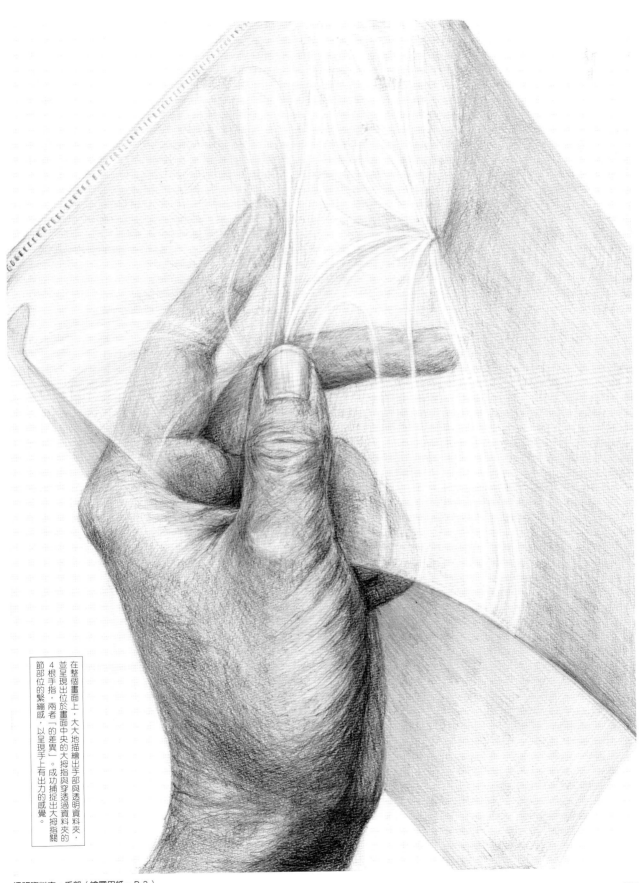

在整個畫面上，大大地描繪出手部與透明資料夾，並呈現出位於畫面中央的大拇指與穿透過資料夾的4根手指，兩者「的差異」。成功捕捉出大拇指關節部位的緊繃感，以呈現手上有出力的感覺。

透明資料夾、手部（繪圖用紙、B3）

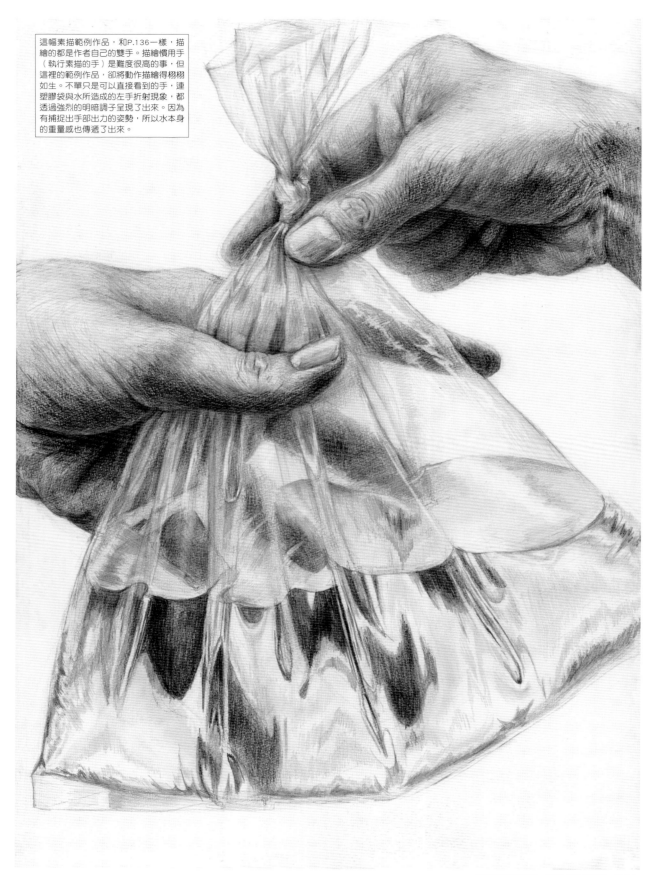

這幅素描範例作品,和P.136一樣,描繪的都是作者自己的雙手。描繪慣用手(執行素描的手)是難度很高的事,但這裡的範例作品,卻將動作描繪得栩栩如生。不單只是可以直接看到的手,連塑膠袋與水所造成的左手折射現象,都透過強烈的明暗調子呈現了出來。因為有捕捉出手部出力的姿勢,所以水本身的重量感也傳遞了出來。

裝著水的塑膠袋、雙手(繪圖用紙、B3)

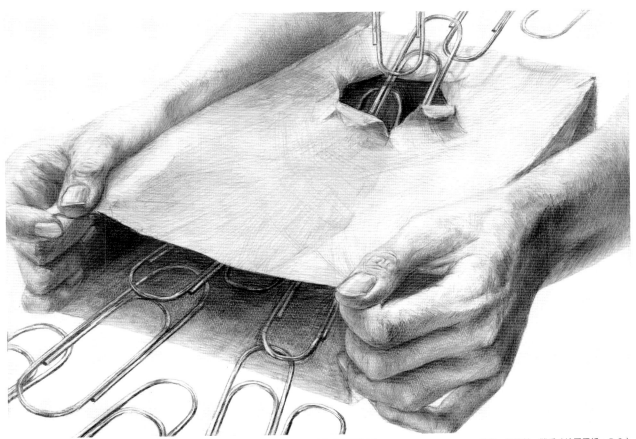

在這個頁面中的範例作品，是稱之為「想像素描」的作品。是指一種依照話語或主題，將實際物品及想像中的物品搭配在一起，配置在畫面上進行描繪的素描作品。在這個範例作品當中，是以雙手、紙袋、迴紋針構成空間感。跟之前所描繪天然的手不一樣，這幅作品很有趣地呈現了「迴紋針在破洞之中進進出出的動作及具有動態的遠近感」這些非現實的要素。

紙袋、迴紋針、雙手（繪圖用紙、Ｂ３）

透過「一個整體」觀察握住的拳頭

明暗交界線

上方塊面

前方的塊面

以塊面大略捕捉拳頭形狀，並找出明暗交界線，然後試著將其視為一個具立體感的「整體」進行觀察吧！

握住的拳頭會感覺到分量感。可以透過像圓柱、蘋果、甜椒這類的「整體」描繪塊面。

139

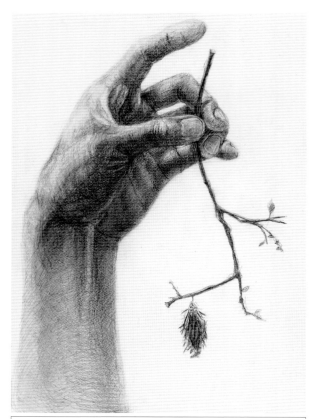

這是一幅以大姆指、中指、無名指拎住小樹枝的想像素描範例作品。捕捉出了明暗交界線，並巧妙地分別描繪出手背與手掌側的明暗差異。

上頭有蓑衣蟲的樹枝（以想像描繪出來的事物）、手（繪圖用紙、B3）

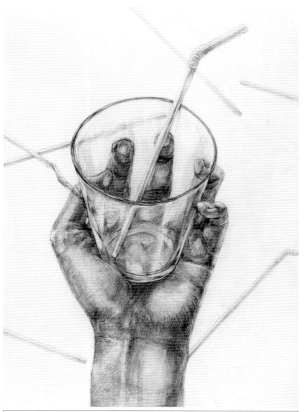

手拿透明杯子的範例作品。很明確地描繪出了杯子內側與表面（外側），以及接觸杯子並透過去的手指。背景配置了四散的吸管，形成了一種獨特的空間呈現。

透明杯、吸管、手（繪圖用紙、B3）

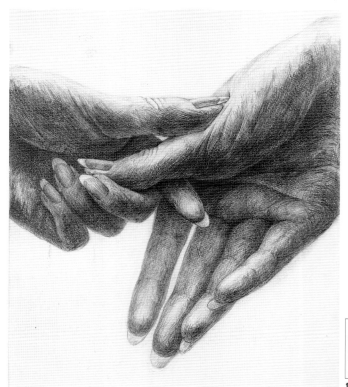

呈現左手抓住右手的範例作品。透過逆光捕捉出了雙手。右手的大姆指根部與左手大姆指相接之處的形狀，形成了緊張感。在巧妙的刻劃下，能夠感受到皮膚的柔軟及溫暖。

雙手（繪圖用紙、B3）

使用Mars Lumograph Black進行3分鐘寫生

緊張的手

拉繩子的手

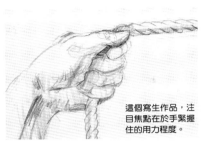

這個寫生作品，注目焦點在於手緊握住的用力程度。

要活用線條的抑揚頓挫，在短時間內進行寫生時，要使用能夠活用筆壓強弱的偏軟鉛筆。以較弱的筆壓摸索形狀，並在顯眼的特徵部位畫上較強筆壓的線條。描繪時，盡情感受Mars Lumograph Black碳精筆的描繪手感吧！

1 大致抓出整體輔助線，並從大姆指的形狀開始描繪。

2 一面注意線條的氣勢、一面捕捉關節處的硬度。

3 描繪各個手指的位置及手掌凹陷處。

弛緩的手

托住繩子的手

這幅寫生作品所描繪的是，將手張開並鬆鬆垮垮地拿著繩子的動作。

創作時，要捕捉緊張與弛緩這類動作的特徵，並注意手指角度及空隙。使用影印紙跟速寫本，並試著畫出筆芯柔軟的鉛筆線條吧！

1 在突出的關節處畫上強烈筆觸，接著再畫大姆指指尖。

2 決定線條的終點，一口氣將形狀描繪出來。

3 掌握到顯眼的形狀後，捕捉出後方的形狀。

總結 描繪各式各樣的手部動作

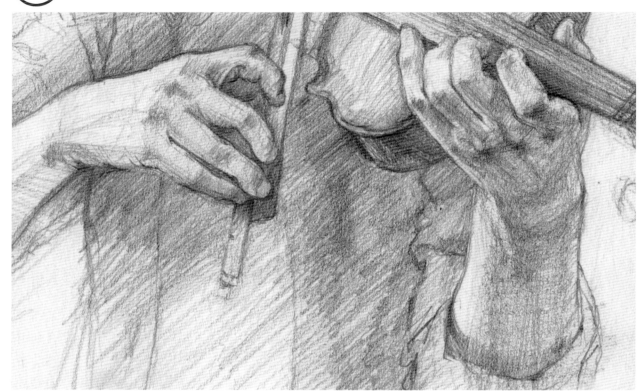

放大手部動作

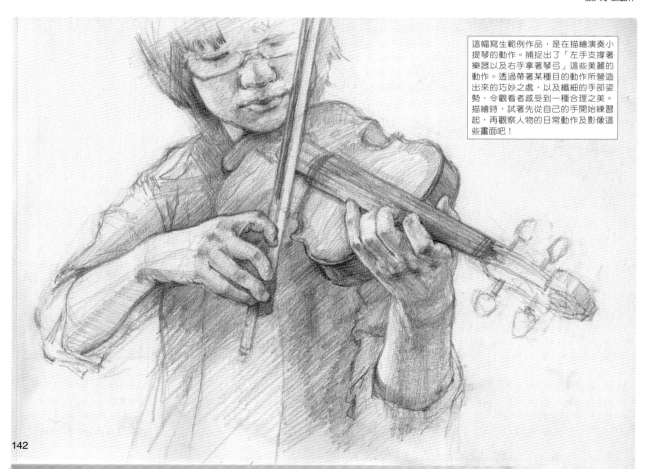

這幅寫生範例作品，是在描繪演奏小提琴的動作。捕捉出了「左手支撐著樂器以及右手拿著琴弓」這些美麗的動作。透過帶著某種目的動作所營造出來的巧妙之處，以及纖細的手部姿勢，令觀看者感受到一種合理之美。描繪時，試著先從自己的手開始練習起，再觀察人物的日常動作及影像這些畫面吧！

5

透過質感呈現畫出表情

所謂的質感，是指物品材質所擁有的獨特感覺以及物品所傳遞出來的氣質。也指透過眼睛看或用手摸可以知道的「硬」跟「軟」，「粗糙」跟「光滑」這些紋路。在素描當中，要將這些質感替換成黑白，並一面呈現出固有色的差異（顏色濃郁的物品、顏色清淡的物品、透明的物品等），一面進行描繪。質感呈現的目的，同時也等於是在素描作品加上豐富表情。這個章節會以人工物創作主題為例，追求美麗的質感。

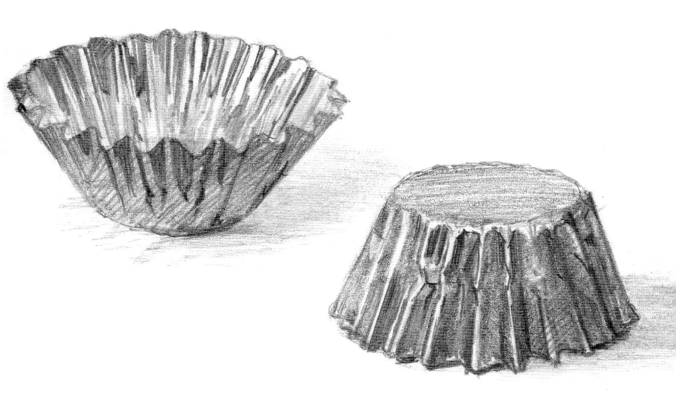

描繪出布料的質感

棉布的輕柔表情

先試著分別描繪出四種布料的質感。這幅素描作品，嘗試突顯靜物創作主題，讓焦點凝聚在布料這個平常都包覆在人物身上的配角。描繪時，要比較厚度與光澤、以及皺褶的形成方式。使用Ａ４繪圖用紙。

棉布（薄布）

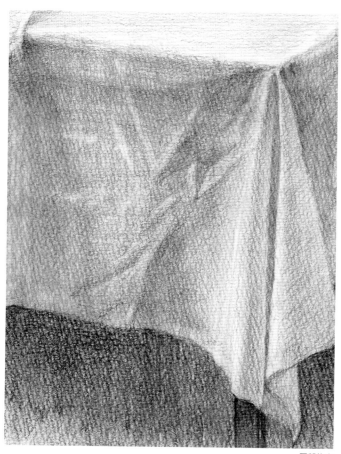

局部放大

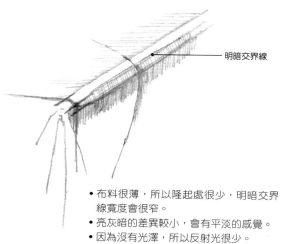

明暗交界線

- 布料很薄，所以隆起處很少，明暗交界線寬度會很窄。
- 亮灰暗的差異較小，會有平淡的感覺。
- 因為沒有光澤，所以反射光很少。

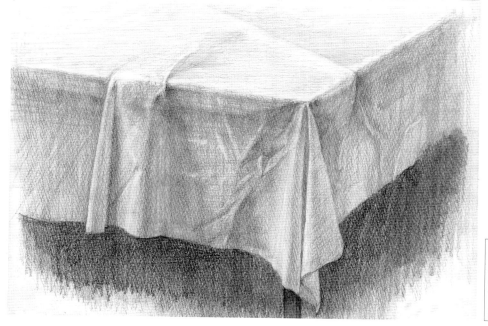

棉布範例作品…未漂白顏色（並非是完全白色，而是淡米色）的薄布。可以微微看見下面桌子的切口。而且因為皺褶也很柔順，所以能夠感覺到桌子突角的形狀。可以用偏軟的２Ｂ～３Ｂ鉛筆描繪陰影，明亮面則可以使用ＨＢ鉛筆或Ｂ鉛筆描繪皺褶。

麻布的硬梆梆表情

麻布（厚布）

明暗交界線

- 質地很厚，會有隆起處，明暗交界線寬度會很寬。
- 亮灰暗的差異很和緩，會有平淡的感覺，也會形成很柔和的漸層。
- 因為沒有光澤，所以反射光很弱。

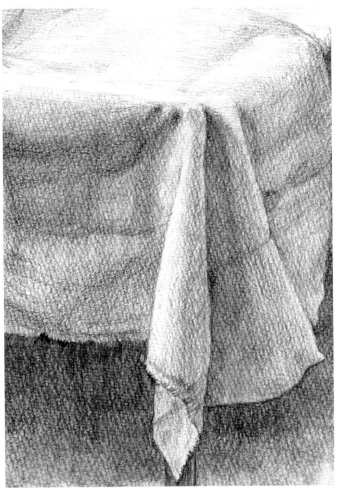

局部放大

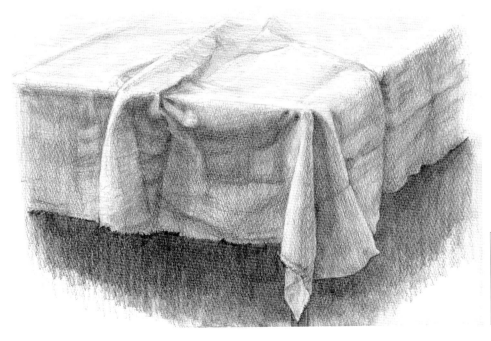

麻布範例作品…未漂白顏色的厚布。為了呈現粗糙質感，鉛筆調子不要塗太多，而是活用繪圖紙的紋路來進行描繪。因為有厚度，所以在桌子突角的布料這部分，也要畫出圓弧感，捕捉出形狀。接著在硬梆梆的皺褶上呈現出分量感。橫握偏軟３Ｂ～４Ｂ鉛筆，畫上大概的筆觸將其呈現出來。

色丁布的光滑表情

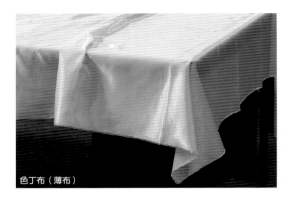

色丁布（薄布）

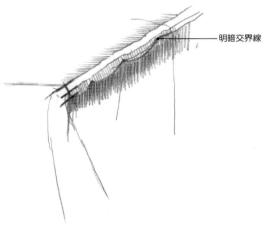

明暗交界線

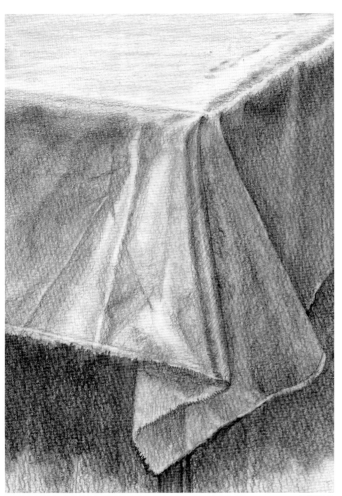

局部放大

- 與棉布一樣，因為布料很薄，所以明暗交界線寬度很窄。
- 明暗差異比棉布還要強烈。
- 因為有光澤，所以要加強反射光。

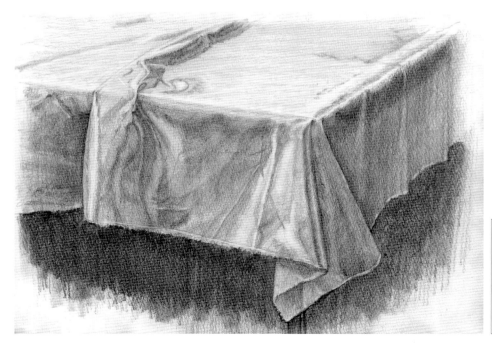

色丁布的範例作品…米白色的布料。
特徵與棉布一樣都很薄，但具有很光
滑的光澤。明顯受到周圍反射的部
分，要透過擦拭擦出調子來，並用偏
硬的H系列鉛筆將繪圖用紙的紋路破
壞掉，描繪出暗淡的灰色調子。因為
周圍物品的色調會倒映其上，所以原
本應該很明亮的上方塊面，與棉布相
較之下，會略覺陰暗。可以加強描繪
桌子突角的高光處。

亮面色丁布的閃亮表情

亮面色丁布（厚布）

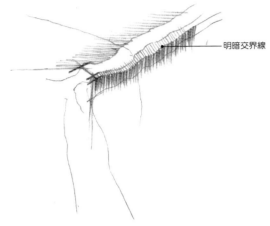

明暗交界線

- 與麻布一樣，明暗交界線寬度會變寬。
- 明暗差異非常明顯。
- 光澤很強烈，所以反射光也要捕捉強烈點，並呈現光亮感。

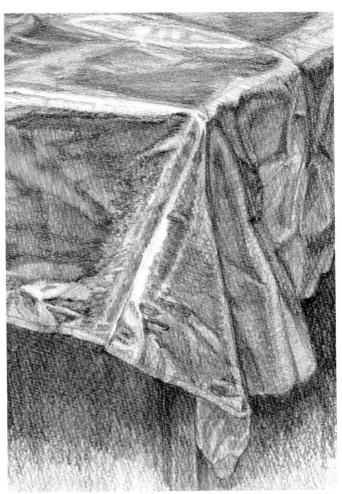

局部放大

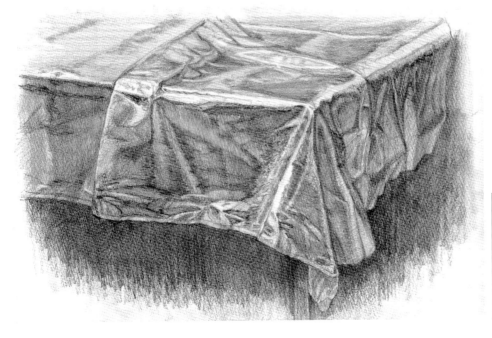

亮面色丁布的範例作品…金色的厚布。閃亮的光澤看上去會有光暈（指高光處在強烈光線的照射下模糊掉的現象）。上方塊面要描繪得比色丁布還要暗，並呈現出與光澤部分的抑揚頓挫。離突角高光處稍微有一點距離的地方，會形成最暗的調子。每一個皺褶，都會形成大量擁有暗淡光澤的反射光，所以要將３Ｂ～２Ｈ鉛筆的調子幅度利用到極限，並呈現出閃亮感。

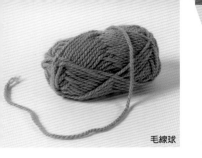

毛線球

呈現素材所擁有的質感

描繪出物品所擁有的質感吧！這裡的範例作品，將會解說如何透過眼睛看或用手摸，可以體會到的「硬」「軟」感覺，「粗糙」「光滑」紋路，來進行創作。

描繪毛線球

1 首先要捕捉出形狀。以垂直、水平為基準，觀察比例與角度。雖然不是很確實的形狀，但因為形狀是筒狀，所以能夠捕捉出中心軸。

2 透過平面視覺觀察畫出輔助線，包括解開的毛線位置也要畫出來。（3B）

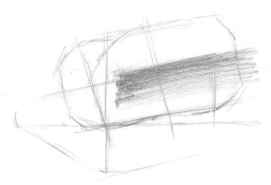

3 想像成一個倒下的圓柱，並從明暗交界線開始畫上調子。

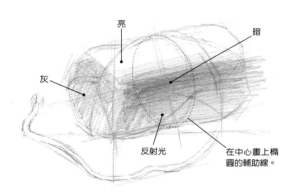

亮

暗

灰

反射光

在中心畫上橢圓的輔助線。

4 將各個塊面分成亮灰暗進行捕捉，並加強立體感。陰暗面上也可以觀察到反射光。

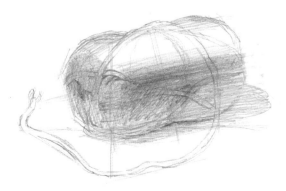

5 一面決定毛線交叉點這些重要位置，一面重複畫上調子，並將落在桌面上的影子也描繪出來。

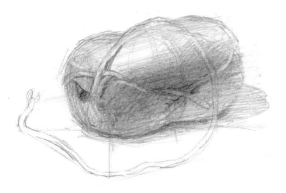

6 在明亮塊面上畫上漸層筆觸，使其擁有柔軟的圓弧感。

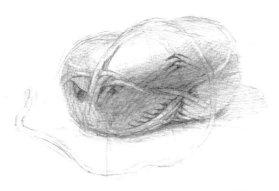

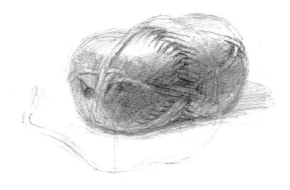

7 沿著事先畫在中心的橢圓輔助線，捕捉出毛線的堆疊排列。

8 為了呈現體感與柔軟度，描繪時不要一條一條畫出毛線，而是要捕捉出形狀的開始與結束的位置，並在最後以淡淡的線條畫上筆觸，使毛線連結起來。

一面比較前方與後方的景象，一面描繪出毛線部分。

描繪出前方凹陷處的毛線。

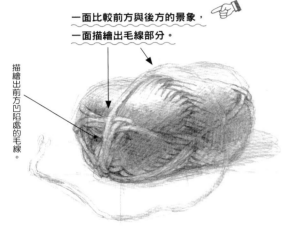

捕捉浮空毛線所落下的影子，強調圓弧感。

要將陰暗程度加強的部分。

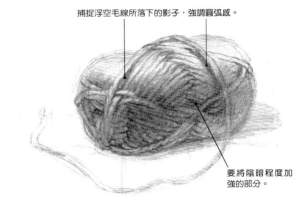

9 畫上的筆觸並不會成為輪廓線，而會成為毛線的陰影。刻劃前方凹陷處與接地部分的陰暗面。

10 具體地將毛線與毛線連結起來，並一面進行描繪，一面在側面重複畫上調子，加強其立體感。刻劃局部時，也要一面進行確認，一面捕捉出每一條毛線醒目的部位，且不可破壞整體亮灰暗的協調感。

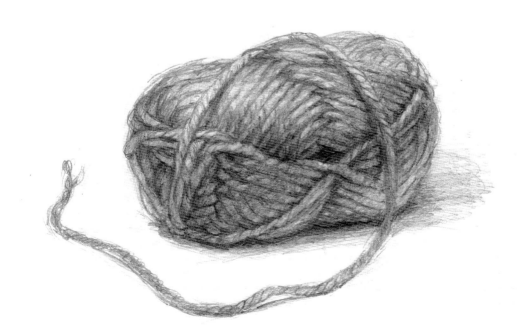

11 完成。因為毛線會扭曲，所以醒目的部位畫上斜線。橫握偏軟的B系列鉛筆，重複畫上筆觸，並畫出輕飄飄的調子完成最後處理。鬆脫毛線落在桌面上的影子及曲線般的流線也要描繪出來，呈現出其柔軟度。

描繪紙氣球

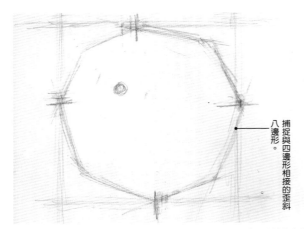

八邊形。捕捉與四邊形相接的歪斜

1 透過垂直、水平畫出一個四邊形，並描繪出八邊形的輔助線（3B）。

2 在前方、中間、後方畫上明暗交界線。

3 以空氣出入口為基準，描繪8張紙貼合的部分。

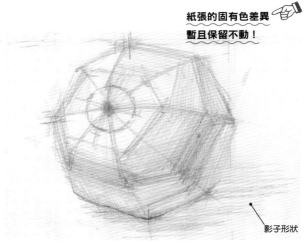

紙張的固有色差異 暫且保留不動！

影子形狀

4 當作是球體大略進行觀察，並區分明暗，捕捉出立體感。

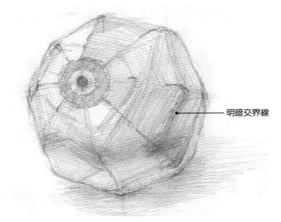

明暗交界線

5 從醒目的右下明暗交界線開始畫上筆觸，在球面上畫出調子。

6 一點一滴地將各自顏色的明亮「差異」呈現出來。

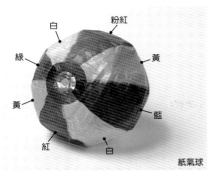

白　粉紅

綠

黃

黃　　　藍

紅　　白

紙氣球

大略觀看物品的話，會是一種接近球體的形狀，但實際上是一種將 8 張紙張連接起來的物品。貼合處就會是八邊形的明暗交界線。

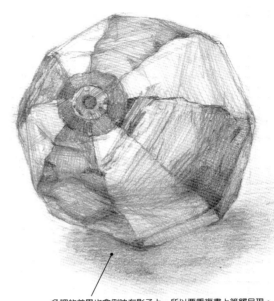

色調的差異也會倒映在影子上，所以要重複畫上筆觸呈現。

7 描繪出大型皺褶，令紙張質感呈現出來。
捕捉薄紙的直線皺褶與凹凸。

▶

8 完成。在不破壞整體立體感的前提下，刻劃色調與皺褶完成最後處理。要是局部細節描繪太多，
會失去物品輕盈感及紙張的輕薄感，所以要觀察整體形狀後再去描繪。

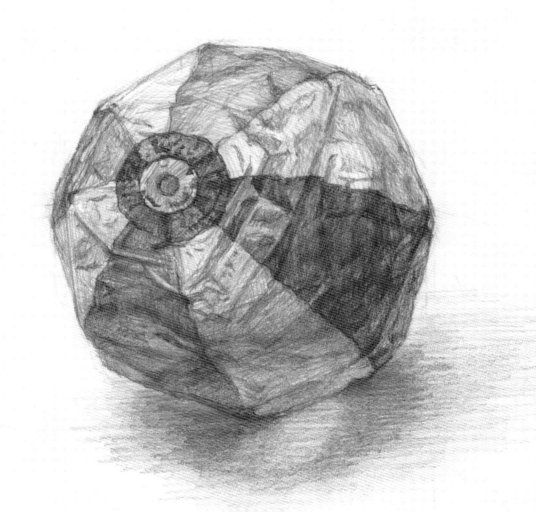

這是淡粉紅色的皮鞋。實際皮鞋的光澤很暗淡，試著單獨將右鞋描繪出亮漆光澤。

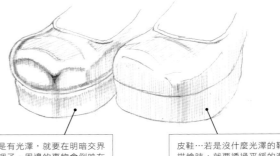

比較皮鞋與亮漆皮鞋的描繪方法

亮漆皮鞋…若是有光澤，就要在明暗交界線處畫上強烈調子。周邊的事物會倒映在鞋面上，所以高光處可以活用紙張的白色，並加強其明暗對比。

皮鞋…若是沒什麼光澤的鞋子，描繪時，就要透過平緩的漸層，讓調子變化顯得很平穩。

描繪皮鞋

以直線輔助線包圍起來

1 以垂直、水平抓出箱型輔助線，並事先畫出鞋子深度的線條。

2 一面慢慢地畫成圓弧感，一面捕捉形狀。

3 留意厚鞋底的接地跟內側形狀，並描繪出整體。

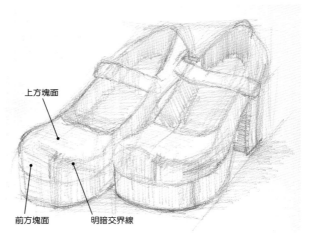

上方塊面

前方塊面　　明暗交界線

4 以明暗交界線為基準，區分出大略的明暗。

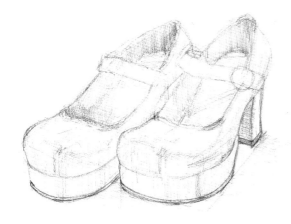

5 在腳伸進去的內側空間畫出調子，呈現出空間感。

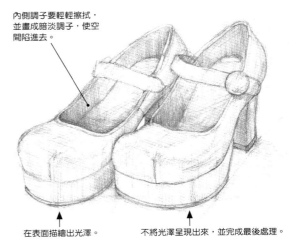

內側調子要輕輕擦拭，並畫成暗淡調子，使空間陷進去。

在表面描繪出光澤。

不將光澤呈現出來，並完成最後處理。

6 重複畫上筆觸，令外側（表面）與內側空間產生差異。

7 完成。將右鞋呈現出強烈光澤，完成最後處理。強調反射光及高光處。暗面上使用 4 B 鉛筆，將明暗對比明顯呈現出來。

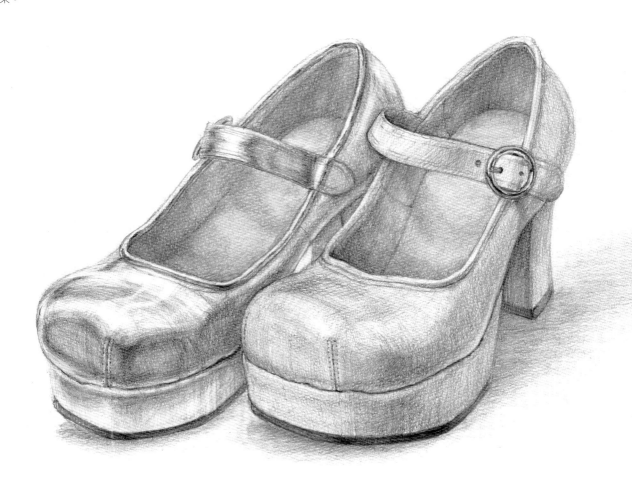

描繪毛球（毛線的球）

這是手工藝用的毛球。一面畫出色調，一面捕捉其柔軟渾圓的形狀。

因為不會是正圓球體，所以只要大略描繪出渾圓形狀。

1 在物品與物品的間隔不會都一樣的前提下，思考其疏密，並進行配置。

2 體積很小差不多只有12mm，物品形狀又很單純，所以要事先分別塗成其固有色。

反射光部分也先捕捉出來。

3 描繪出落在桌面上的影子。光線方向要先統一好，讓人能夠看出光線方向。

像是在輕輕拍打那樣，以軟橡皮擦擦出明亮部分。

4 以軟橡皮擦擦掉明亮部分。

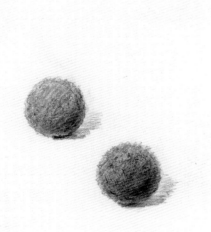

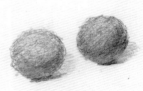

5 完成。刻劃各自的亮面跟暗面，並呈現出立體感，完成最後處理。

藍

透明

紅

描繪彈珠

彈珠要抓出正確的球體輪廓線，進行描繪。
也要呈現出玻璃硬度及透明感。

1 透過垂直、水平抓出輪廓線，並事先畫上影子。

2 留下高光處，畫上固有色（B～F）。

3 以稍微硬一點的鉛筆，像是在破壞紙張紋路那樣，重複畫上筆觸（F～2H）。

4 在球的下方描繪出桌面的反射。

 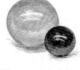

調整高光處的形狀。

5 完成。描繪倒映在表面上的桌面及周圍物品，完成最後處理。

 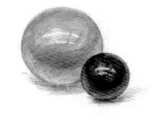

描繪軟式鋁箔杯

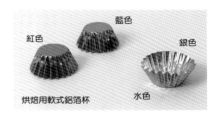

紅色　藍色　銀色

烘焙用軟式鋁箔杯　水色

1 按照①→②的順序抓出橢圓的輔助線。

2 描繪一個圓錐上半部被切去的形狀。

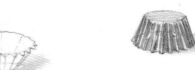

3 為了描繪出細微的凹凸，要很細心地抓出形狀來。

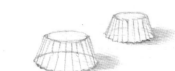

4 留下高光處，塗上固有色。

5 稍微直握鉛筆畫上筆觸，好讓金屬特有的光澤呈現出來（2B～2H）。

6 完成。重複畫上筆觸，呈現朝上與朝下的表情差異。

描繪湯匙

這是金屬製湯匙。將倒映在蛋型凹陷面上的周圍事物描繪出來，呈現出金屬般的質感。
畫出明暗對比，並鮮明地刻劃出高光處。

1 透過垂直、水平線條決定湯匙位置。

以 3 等分為參考標準。

2 畫出一條結合接地部位的斜直線。

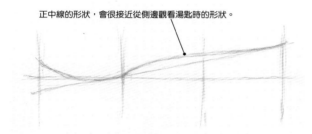

正中線的形狀，會很接近從側邊觀看湯匙時的形狀。

3 畫出通過湯匙中央的正中線輔助線。

最大寬度　脖子的曲線　末端
前端　根部

4 畫出大略的透視輔助線，方便抓出形狀。

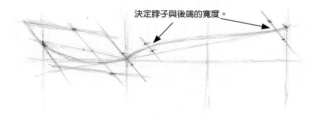

決定脖子與後端的寬度。

5 抓出長方形的輔助線，方便描繪頭部的蛋型。

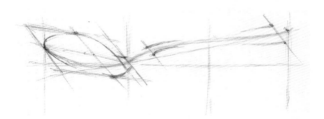

6 畫出湯匙前端，連結到頭部橫向寬度的輔助線。

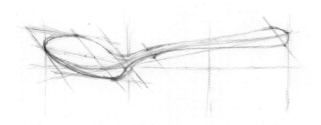

7 利用捕捉構造的輔助線，再次確認形狀。

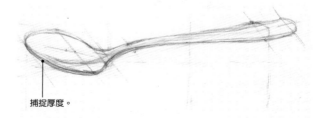

捕捉厚度。

8 觀看整體協調感，修改握柄長度。

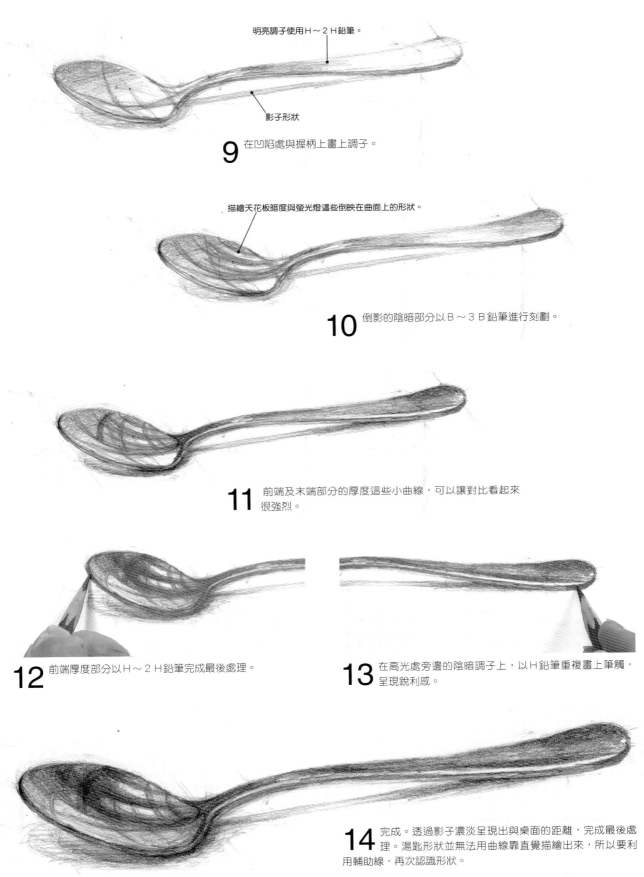

明亮調子使用Ｈ～２Ｈ鉛筆。

影子形狀

9 在凹陷處與握柄上畫上調子。

描繪天花板暗度與螢光燈這些倒映在曲面上的形狀。

10 倒影的陰暗部分以Ｂ～３Ｂ鉛筆進行刻劃。

11 前端及末端部分的厚度這些小曲線，可以讓對比看起來很強烈。

12 前端厚度部分以Ｈ～２Ｈ鉛筆完成最後處理。

13 在高光處旁邊的陰暗調子上，以Ｈ鉛筆重複畫上筆觸，呈現銳利感。

14 完成。透過影子濃淡呈現出與桌面的距離，完成最後處理。湯匙形狀並無法用曲線靠直覺描繪出來，所以要利用輔助線，再次認識形狀。

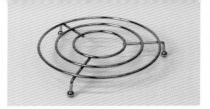

描繪金屬鍋墊

金屬製的鍋墊，是一個由3個同心圓金屬線所組合而成的物品。

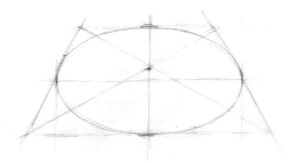

1 透過一點透視法（參考P.38）抓出整體輔助線。

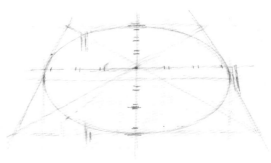

2 在內側2個圓（外表形狀是橢圓）的位置上，也畫出輔助線。

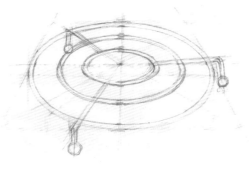

3 抓出3隻腳的輔助線。

明暗交界線

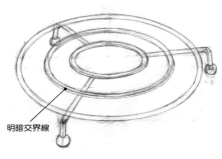

4 再次確認橢圓與腳的形狀，並在金屬線的筒狀形狀上畫出明暗交界線（參考P.160的金屬圓管）。

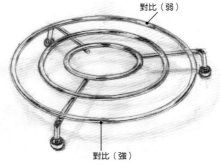

對比（弱）

對比（強）

5 一面摸索光線照射下會很明亮的地方，以及周圍事物倒映上去，看起來會很陰暗的地方，一面進行刻劃。

6 完成。將前方的明暗對比調整得強烈一點，後方調整得稍微弱一點，畫出兩者差異，完成最後處理。

描繪珍珠手鐲

人工珍珠手鐲

1 透過大略長方形的輔助線,捕捉橢圓形狀(鍋墊的起稿也一樣)。

2 畫出一點透視法的輔助線,並透過對角線找出橢圓的中心點。

3 抓出珍珠顆粒形狀的輪廓線,前方珍珠要稍微抓大一點、後方珍珠則抓小一點。可以將垂直、水平的十字線以及對角線作為位置的參考標準。

4 透過前方與後方、左邊與右邊,觀察珠粒重疊方式慢慢改變的地方。

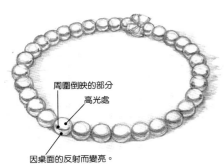

周圍倒映的部分

高光處

因桌面的反射而變亮。

5 捕捉觀看者這一側倒映進去的部分、發光的部分、以及桌面反射的部分。理解這3項要素之間的不同,並刻劃出光澤。

6 完成。將前方與後方的明暗對比畫出差異,完成最後處理。

金屬管

筒型的金屬管，要用跟倒地圓柱相同的方法抓出形狀，並觀察整體調子的亮灰暗、顯眼明暗交界線部分、高光處等地方，呈現出質感。

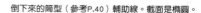

不鏽鋼圓管…描繪時在曲面上畫出明暗差異。

倒下來的筒型（參考P.40）輔助線。截面是橢圓。

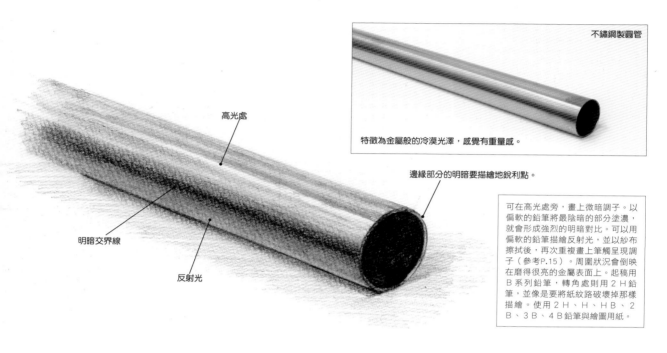

不鏽鋼製圓管

特徵為金屬般的冷漠光澤，感覺有重量感。

高光處

邊緣部分的明暗要描繪地銳利點。

明暗交界線

反射光

可在高光處旁，畫上微暗調子。以偏軟的鉛筆將最陰暗的部分塗濃，就會形成強烈的明暗對比。可以用偏軟的鉛筆描繪反射光，並以紗布擦拭後，再次重複畫上筆觸呈現調子（參考P.15）。周圍狀況會倒映在磨得很亮的金屬表面上。起稿用B系列鉛筆，轉角處則用2H鉛筆，並像是要將紙紋路破壞掉那樣描繪。使用2H、H、HB、2B、3B、4B鉛筆與繪圖用紙。

鋁管…以稍微明亮的灰色為中心，畫出漸層

鋁製圓管

整體是明亮的灰色，光澤很暗淡，與不鏽鋼相比，會感覺很輕。

高光處

邊緣部分看起來很明亮像會發光。

明暗交界線

反射光

描繪高光處時，並不是那種會閃耀的完全白色，而是要用稍微明亮的灰色。在整體上輕輕擦拭調子，並畫出從微亮灰色到中間調子的漸層，描繪出曲線。起稿使用B系列鉛筆，反射光的地方以F鉛筆、H鉛筆重複畫上調子進行調整。上方塊面的轉角處用2H鉛筆將紙張紋路破壞。使用2H、H、HB、F、B、2B鉛筆與繪圖用紙。

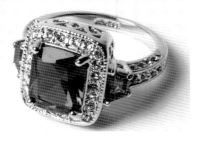

祖母綠戒指

人工祖母綠戒指。光線照射、反射在被切割成多面體的寶石上,看起來有折射現象。

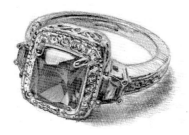

又深又濃(陰暗)的調子部分,使用4B偏軟的鉛筆;感覺又淺又淡的中間調子,則使用2H偏硬的鉛筆。

1 畫出水平線,觀察四角形祖母綠的傾斜程度,並捕捉墊片與指環部分的結構。最後以直線抓出輔助線(B)。

2 慢慢畫出圓弧感,並將固定寶石的固定爪位置也決定出來。

3 透明寶石會裝入包圍著方形祖母綠的墊片當中,描繪時一面畫出這些裝飾部分,一面將筆觸畫進祖母綠裡頭,呈現出折射。

4 描繪寶石塊面時,試著施加筆壓,像是要破壞紙張紋路那樣,直接分別塗畫出來。

5 完成。
呈現出寶石光輝跟金屬質感,可以用H系列鉛筆,並透過微亮的灰色,畫出調子與變化。

這是像鑽石一樣的切割水晶玻璃擺飾品。切割過的面，會反覆反射及折射光線，使其看起來會閃閃發亮。捕捉到整體立體感後，就在表面與內側各自的塊面上描繪出調子。

鑽石

1 以「旋轉體」捕捉出鑽石的形狀。一開始先以垂直、水平為基準，求出軸線傾斜程度。

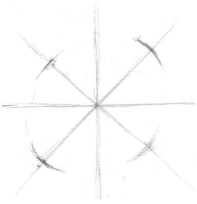

2 以幾乎45度的軸為長軸，抓出橢圓的輔助線。定出上面的八邊形。

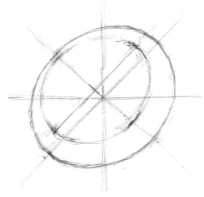

3 在外側抓出大輪廓的橢圓輔助線。接著從小橢圓開始描繪上面的八邊形。最後將輪廓長軸的長度挪移過來，畫出直線。

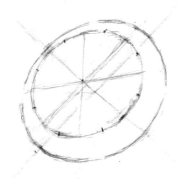

4 利用小橢圓長軸與短軸，將其8等分，配合實際八邊形的景象標出記號。

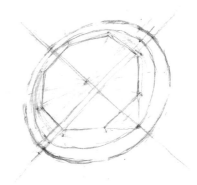

5 抓出橢圓，作為從上面描繪輪廓切割面的參考標準。

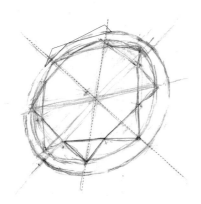

6 描繪時，要注意前方三角形的塊面間隔，並畫出通過中心點的輔助線，求出後方三角形的位置。

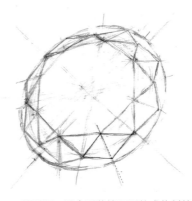

7 菱形面，配合形狀使用延伸成放射線狀的對角線。

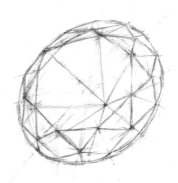

8 注意可以透過水晶看到後方的頂點與塊面的位置關係，進行描繪。

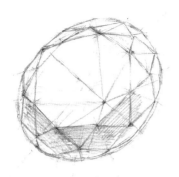 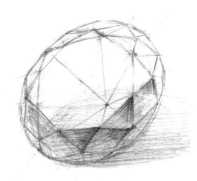 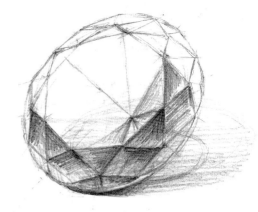

9 沿著塊面開始畫上調子。一開始不要去理會透明感，描繪出暗面，以呈現立體感（B）。

10 從前方畫上強烈調子，以保持立體感。接著捕捉落在桌面上的影子形狀。

11 折射的光線會聚集在影子中央，所以要觀察位置，再畫上輔助線。

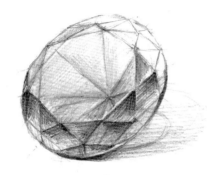 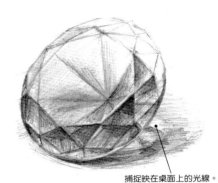

捕捉映在桌面上的光線。

12 上面八邊形要畫上弱調子，才能看見形狀。

13 加入強弱差異並重複畫上調子，讓各自切割面的突角能立起來。

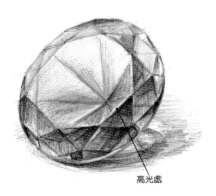 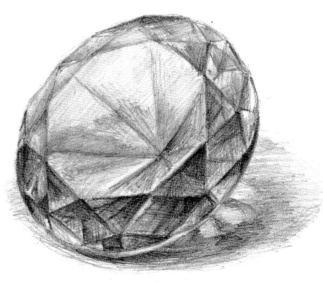

高光處

14 高光處要在不失去立體感的前提下，聚集在前方。

15 完成。描繪時，要能兼顧到質感與形狀的立體感，完成最後處理。再更進一步去強調明暗對比的話，就能夠增加閃耀感，只不過這樣會犧牲掉塊面的位置關係等形體感。

透過取景框的格子觀察出來的狀態。

透過白色石膏像，
再次確認質感與觀察力

<p>聖喬治胸像。這個石膏像的原形是全身雕像，是活躍於14世紀的義大利藝術家多納泰羅所創作的雕像作品。下遇這些方向看起來是朝下的塊面，比較容易可以描繪得很有立體感。下顎這方向，所以要從較低位置往上看者雕像進行素描。</p>

石膏像能夠透過單一種類的質感呈現進行描繪，而且因為跟靜物一樣不會動，所以最為適合用來預習人物素描。觀察實際人物來描繪，除了需要呈現各式各樣的質感，如皮膚毛髮跟衣服等等，模特兒還會動來動去的，所以形狀會一直變化，一般對初學者而言是有難度的。素描創作主題的石膏像，原本是用來呈現希臘或羅馬時代，文藝復興時期理想美感的一座雕像，所以也能夠磨鍊對形狀的美感意識。

觀察石膏像…A～E 的六個重點

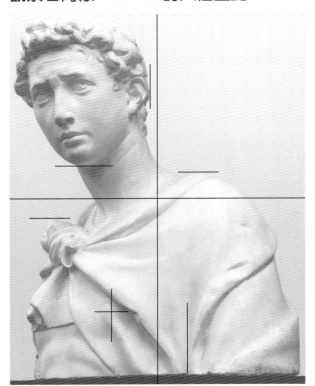

A 透過垂直、水平的十字線進行確認

畫出將畫面分成 4 等分的垂直線與水平線，確認下顎、肩膀、以及突出在前方的胸部這些位置。

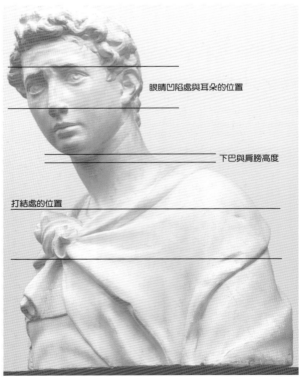

眼睛凹陷處與耳朵的位置

下巴與肩膀高度

打結處的位置

B 使用水平的線條進行確認

使用水平的輔助線確認位置關係。

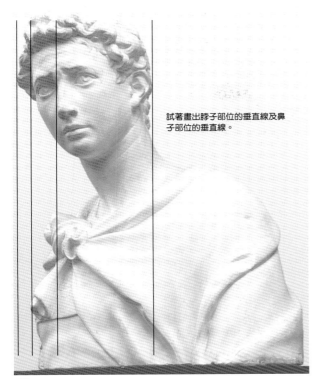

C 使用垂直的線進行確認

使用縱向的輔助線，確認位置關係。

試著畫出脖子部位的垂直線及鼻子部位的垂直線。

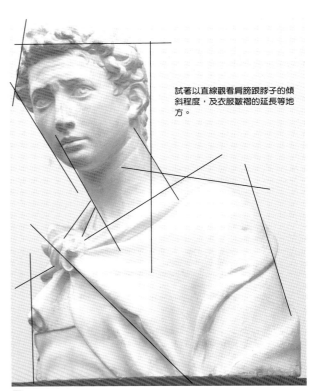

D 透過長直線捕捉整體感

也使用斜線確認大略的位置關係。

試著以直線觀看肩膀跟脖子的傾斜程度，及衣服皺褶的延長等地方。

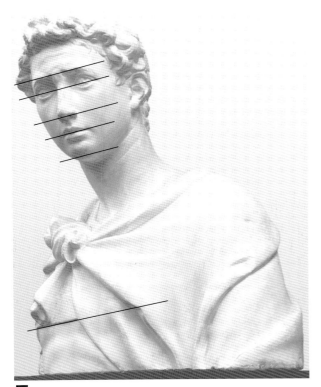

E 捕捉結構上的傾斜程度

試著透過輔助線，將眉頭、眼睛、鼻翼這些左右對稱的人體部位連結起來。

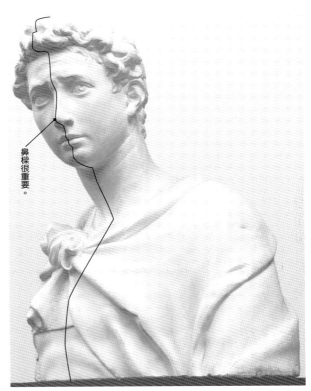

F 透過正中線捕捉

試著畫上一條從雕像前面繞一整圈到背面的中央線。

鼻樑很重要。

描繪石膏像···實際描繪的順序

白色石膏像因不會受到固有色的影響，所以是個很好觀察陰影的創作主題。仔細觀看「白色物品」進行確認，並學會圖解技術的話，在各式各樣的質感呈現上，都會有很大的幫助。雖說是白色物品，但也並非說只要畫上淡調子就可以完成作品。要廣泛使用由亮到暗的調子，才能夠呈現出白色物品的質感。使用素描紙尺寸的繪圖用紙。

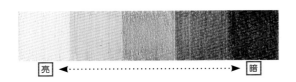

亮 ◄┈┈┈┈┈┈► 暗

1 先畫上輔助線，再捕捉形狀

1-2 透過P.164的Ａ、Ｂ、Ｃ觀察方法，在下顎、肩膀、突出到前方的胸部等位置畫上輔助線。接著將脖子與頭部的傾斜程度、打結處的位置捕捉出來。

頭部 ←

脖子 →

手臂 →

桌面的位置 ←

1-1 畫出將畫面分成４等分的十字線。確認頭部及左右手有多大範圍會進到畫面裡去，並決定桌面的位置。

1-3 透過Ｄ、Ｅ的觀察方法，使用長直線，描繪出一個像是要將形狀大略包圍起來的輪廓。透過輔助線，將左右對稱的人體各部位連結起來，並觀察傾斜程度。

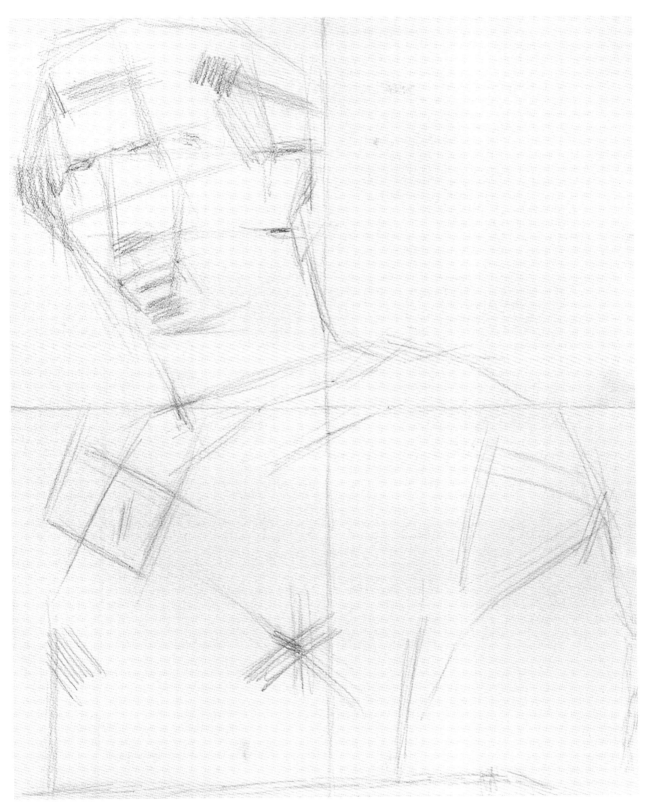

1-4 透過 F 觀察方法的正中線，畫出鼻梁。接著在頭髮、鼻子、下顎朝下的塊面上，輕輕畫上調子，並摸索臉部明暗交界線。

2 從明暗交界線部位開始畫上調子，並透過亮灰暗捕捉塊面

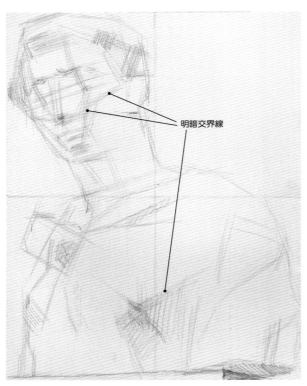

明暗交界線

2-1 透過斜向跟縱向的筆觸，沿著頭部與胸部的明暗交界線畫出調子。接著捕捉桌面的突角與手臂的截面（下面），並呈現出往上看的狀態。

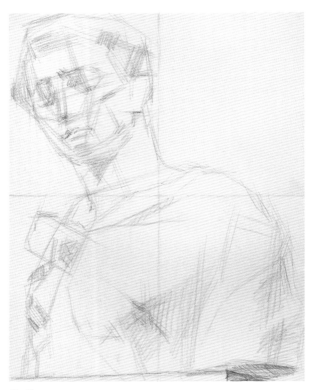

2-2 在陰暗的塊面上重複畫上筆觸，並慢慢區分出亮灰暗。

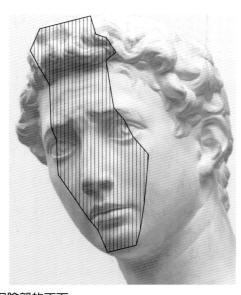

捕捉臉部的正面
依據穿過額頭、眼睛、臉頰，連到下顎的臉部正面明暗交界線，來觀察塊面。

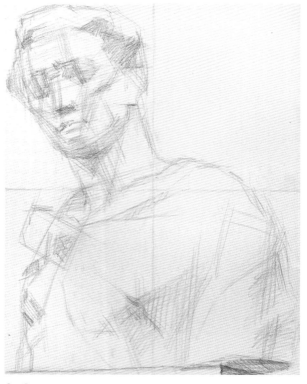

2-3 在臉部正面及頭髮朝下的陰暗塊面畫上筆觸。

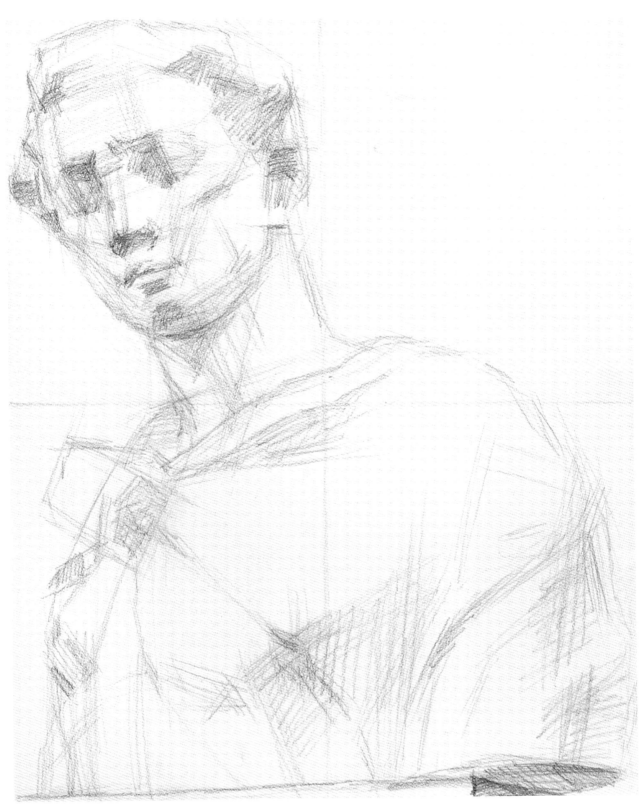

2-4 完成了大略亮灰暗的大塊面。接著以頭部朝下的塊面為基準，畫上調子。

3 既白又帶有重量感的質感，要透過大範圍的調子營造出來

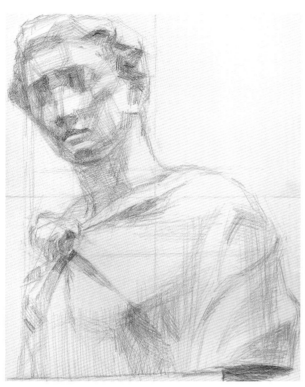

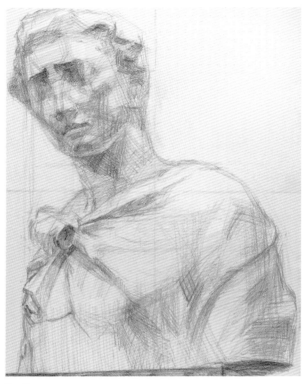

3-1 以大略的明暗交界線為基準，用3B鉛筆朝陰暗塊面上重複畫上調子。透過P.165的C、D、E觀察方法，比較頭部與胸部的位置關係。在胸部的前面及側面，及左手臂轉角處的塊面上畫上調子，也將衣服打結處及皺褶紋路捕捉出來。

3-2 用紗布擦拭臉部及脖子的陰暗調子，再重複畫上直線筆觸將其塗黑。在這個階段之前，不要拘泥在細節上，要符合石膏像的動作，畫上大略筆觸。描繪時，建議將手舒展開來，再畫上筆觸。

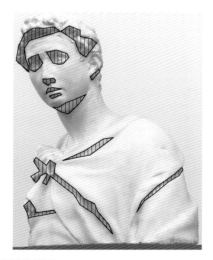

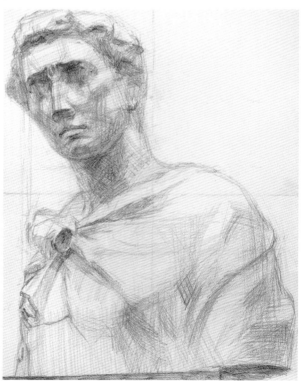

捕捉石膏像的印象

朝著下方的塊面會形成強烈的陰影，掌握這個塊面的形狀，就能夠捕捉石膏像的印象。從上方照射下來的光線所形成的強烈陰影，會令眼睛、鼻子、嘴巴等有特徵的部位形狀更為明確。

3-3 瞇起眼睛觀看捕捉出那些醒目陰影的形狀。透過光線照射的方向，可以知道朝下的塊面，會形成很黑的陰暗面。

高光處

接近光源的地方

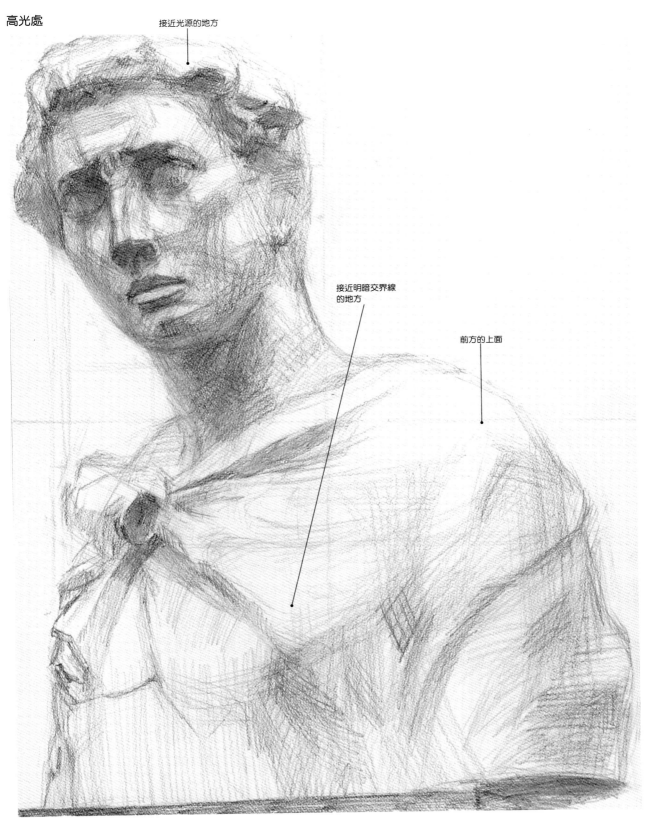

接近明暗交界線
的地方

前方的上面

3-4 加上強烈陰影，白色石膏的色調就會顯現出來。確認高光處，在這個階段描繪時要留下高光處，不可以把紙張紋路破壞掉。

4 沿著塊面從暗面朝亮面刻劃

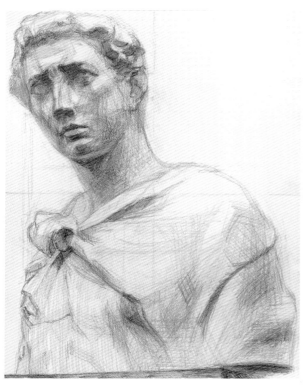

4-1 臉部因為有形狀的密度在，所以要先行刻劃。在陰暗面的皺紋部分畫上調子，並一面比較暗面，一面進行描繪（2B）。

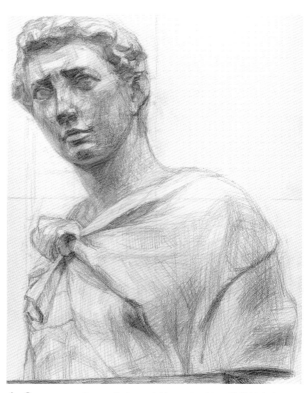

4-2 將沿著身體所形成的衣服皺摺，慢慢地具體描繪出來。且要仔細觀察，由打結處延續形狀是朝向著哪個方向（2B、B、HB）。

捕捉大塊面的結構並進行刻劃

細節一描繪下去，就會很容易失去整體感。盡可能想像成單純的塊面結構，並呈現調子的體感與巨大立體感。

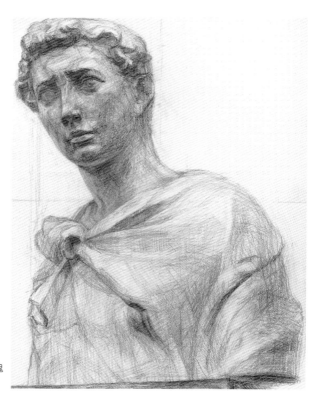

4-3 留下頭頂部（天靈蓋）、肩膀、胸部等方向朝上的明亮塊面，並以偏硬的鉛筆進行刻劃。

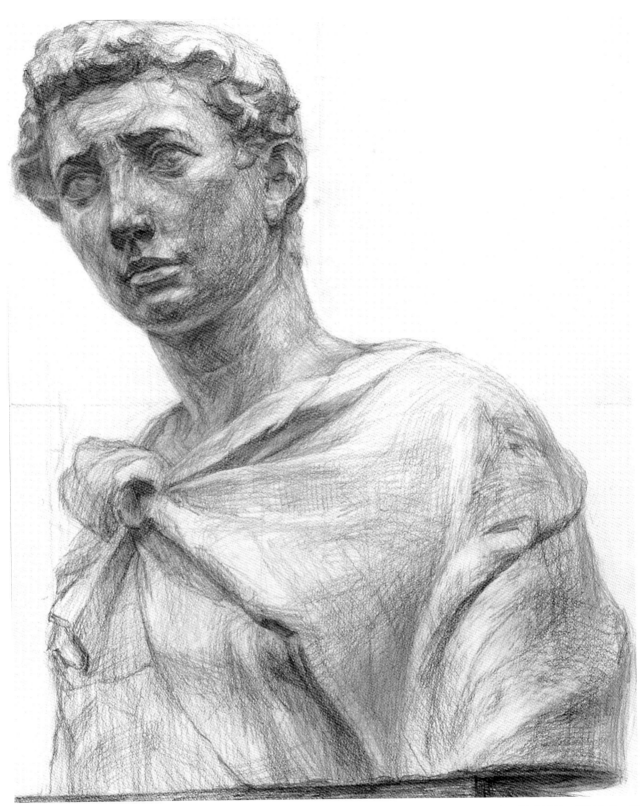

4 - 4 這是臉部特徵及衣服皺褶紋路都變得很明確的階段。原本是石膏像的雕像，呈現出人體穿著衣物時的那種布料表情，所以也是一個完成度很高的皺褶呈現範例。也可以利用從打結處擴散開來那帶有密度的皺褶，透過疏密營造出注目焦點。

5 確認量感及明亮度，完成最後處理

即使是裝著馬鈴薯的束口袋（參考P.98），也要將裝在裡面的物品一起視為一個整體來進行捕捉。

透過大量捕捉

於P.172中，透過大型塊面來捕捉形狀的這個想法，是以塊面的方向及角度來進行想像，但還是需要透過大略的體感捕捉形狀。為了呈現出重量感及存在感，盡可能試著透過簡單的曲面，想像成是一個整體。

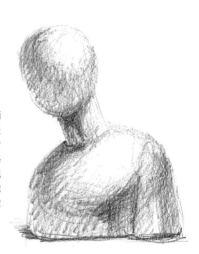

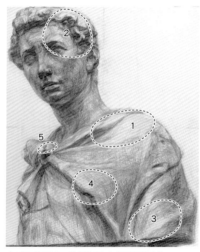

在明亮塊面的調子上標記順序

不描繪出背景的素描作品，最白（明亮）的部分就會成為背景。石膏像即使是明亮面，也有著呈現形狀的目的在，所以描繪時要畫上灰色調子。明亮調子的塊面，因為很容易就淪為單調，所以要先去考慮光源（發光之處）距離、景深、立體感等因素，將明亮度標記上順序，最後再呈現出來。

5-1 在進行描繪的階段，要看著石膏像這個創作主題進行比較。用ＨＢ鉛筆或Ｂ鉛筆整理殘留在衣物皺褶上的稀疏筆觸。為了讓前方手臂形狀顯現於前方，可以試著以３Ｂ鉛筆在最為陰暗的部位畫上強烈調子。後方的右眼位置也需要進行調整。

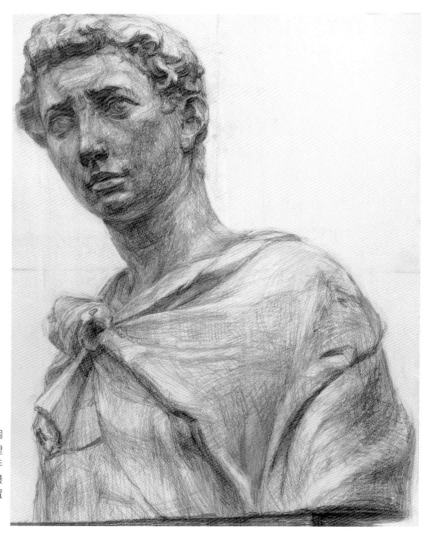

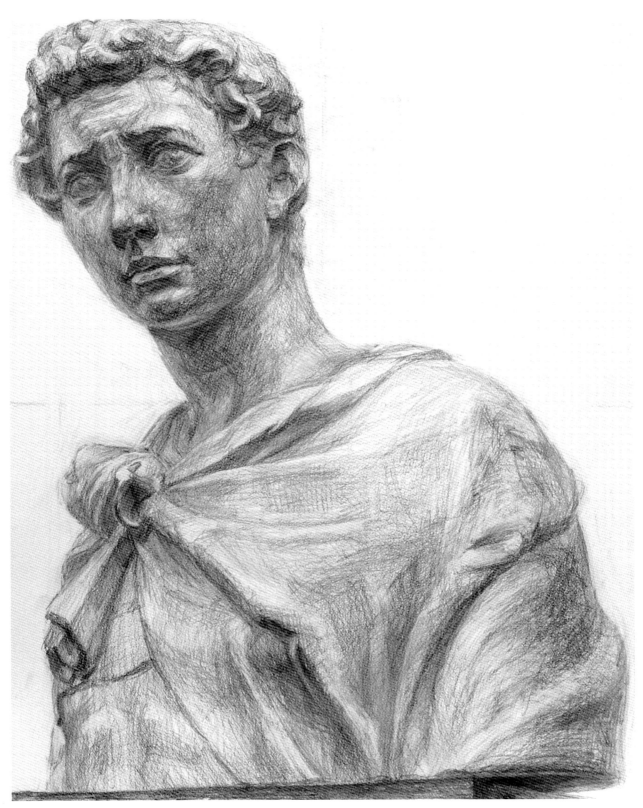

5-2 完成。進行細節的刻劃，並加強手臂與腋下的陰影完成最後處理。為了自然呈現出石膏像的白皙，臉頰或胸部這些明亮塊面的轉角處上，也要畫上帶有密度的明亮筆觸。為了貼近原始的印象，眼睛周邊部位及嘴角的神情等地方，要反覆進行微調整，完成最後處理。

●作者

Studio Monochrome

星惠三

1962年出生於東京都。1987年東京藝術大學工藝科畢業。1989年於同所大學研究所美術研究科，完成鍛造專攻課程的研修。在學中，即開始創作立體鍛造作品，並進行發表。主要得獎記錄為安宅獎、Salon de Printemps獎。現今，以高崎美術學院設計。工藝科講師、ArtForum高崎講師、長岡造形大學兼任講師（負責基礎造型）等身份，從事素描及平面、立體構成的實際技術指導。合著『鉛筆素描の形狀、空間、立體感』（2010年Graphic-sha刊行）

北村真行

1967年出生於群馬縣。1995年東京藝術大學繪畫科專攻油畫畢業。1997年於同所大學研究所碩士課程美術研究科，完成繪畫專攻課程的研修。2000年於同所大學研究所美術研究科博士班，完成美術（油畫）專攻課程的研修。在學中，即開始創作抽象繪畫，並進行發表。作品主要收藏於涉川市美術館、帝京大學。現今，以高崎美術學院油畫科、基礎科、美術系高中進學科講師、ArtForum高崎講師、長岡造形大學兼任講師等身份，從事素描、油畫的實際技術指導。合著『鉛筆素描の形狀、空間、立體感』（2010年Graphic-sha刊行）

佐野圭亮

1994年出生於群馬縣。2017年東京藝術大學工藝科畢業。同年，入學同所大學研究所美術研究科專攻漆藝。畢業作品榮獲荒川區長獎。現今，於大學創作漆藝作品，並進行研究。也以高崎美術學院設計、工藝科講師身份，從事素描、平面、立體構成的實際技術指導。

●編輯

角丸圓

自懂事以來即習於寫生與素描，國中、高中擔任美術社社長。實際上的任務是守護早已化為漫畫研究會及鋼彈愛好會的美術社及社員，培養出現在電玩及動畫相關產業的創作者。自己則在東京藝術大學美術學部、映像表現與現代美術為主流的環境中，選擇主修油畫。

除《人物を描く基本》《水彩画を描くきほん》《カード絵師の仕事》《アナログ絵師たちの東方イラストテクニック》的編輯工作外，也負責《萌えキャラクターの描き方》《萌えふたりの描き方》等系列書series監修工作，參與國內外 100 冊以上技法書的製作。

國家圖書館出版品預行編目(CIP)資料

基礎鉛筆素描：從基礎開始培養你的素描繪畫實力 /
Studio Monochrome著. -- 新北市：北星圖書, 2017.12
　　面；　公分
譯自：鉛筆デッサン基本の「き」：やさしく、楽しく、デッサンを始めよう
ISBN 978-986-6399-73-2(平裝)

1.鉛筆畫 2.素描 3.繪畫技法

948.2　　　　　　　　　　　　　106017657

基礎鉛筆素描：
從基礎開始培養你的素描繪畫實力

作　　者 / Studio Monochrome
編　　輯 / 角丸圓
翻　　譯 / 林廷健
發 行 人 / 陳偉祥
發　　行 / 北星圖書事業股份有限公司
地　　址 / 新北市永和區中正路458號B1
電　　話 / 886-2-29229000
傳　　真 / 886-2-29229041
網　　址 / www.nsbooks.com.tw
E - MAIL / nsbook@nsbooks.com.tw
劃撥帳戶 / 北星文化事業有限公司
劃撥帳號 / 50042987
製版印刷 / 森達製版有限公司
I S B N / 9789866399732
定　　價 / 350 元
初版首刷 / 2017 年 12 月
初版二刷 / 2018 年 11 月

鉛筆デッサン基本の「き」ーやさしく、楽しく、デッサンを始めよう

●整體構成・草圖製成
久松綠（Hobby Japan）

●設計・ＤＴＰ
廣田正康

●企劃
谷村康弘（Hobby Japan）

●協助
施德樓 日本株式會社
株式會社美術廣告社
高崎美術學院

●攝影
今井康夫
北村真行

●攝影協助
相原光都子
小淵緋莉
高橋星
橫澤香璃

●範例作品協助
新井里采
大澤友希
岡田直樹
齊藤優太
佐藤文香
須賀Saria
戶塚香里
萬田翠